기울어진
미술관

기울어진
미술관

이유리의
그림 속 권력 이야기

한겨레출판

작가의 말

1984년 미국 뉴욕 현대미술관에서 '회화와 조각 국제 통람' 전시가 열렸다. 이 행사는 당대 예술계에서 활동하고 있는 작가라면 누구나 자기 작품을 출품하기를 원할 만큼 권위 있는 전시였다. 그런데 초대 작가의 명단이 발표되자 예술계는 술렁이기 시작했다. 전시에 초청된 작가가 165명이었는데, 이 중 여성은 단 13명뿐이었던 것이다. 이 13명도 모두 서구 출신 백인 여성뿐이었다. 제3세계 출신 여성과 유색 인종 여성은 단 한 사람도 포함이 안 된 셈이다.

　　여성 예술가들은 당장 이것이 차별임을 직감하고 뉴욕 현대미술관에 항의하기 시작했다. 그런데 그들에게 돌아온

답은 황당하기 이를 데 없었다. 이 전시를 기획한 큐레이터가 이렇게 얘기한 것이다. "내 전시에 참가하지 못한 예술가는 '그의his' 직업에 대해 다시 생각해봐야 할 것이다."

'그의' 직업이라고 함은, 여성들의 항의는 '논외'로 친다는 얘기와 다름없었다. 큐레이터는 전시에서 배제된 '남성 작가'들의 항변에만 답한 셈이었다. 이때 여성 작가들은 현실을 자각한다. '아, 우리가 이렇게 개별적으로 항의하면 귓등으로 흘려듣는구나. 우리의 목소리가 힘을 얻기 위해서는 연대하고 뭉쳐야겠구나!'

그렇게 해서 탄생한 여성 작가 모임이 '게릴라 걸스'라는 단체이다. 이후 게릴라 걸스는 고릴라 가면을 쓰고 익명으로 활동하며 성차별에 저항하는 작품들을 선보였다. 그중 가장 유명한 작품이 바로 〈여성이 메트로폴리탄 미술관에 들어가기 위해서는 벌거벗어야 하는가?〉이다. 그들은 작품 속에서 이렇게 목소리를 높인다. "메트로폴리탄 미술관의 현대 미술 섹션은 단 5퍼센트의 여성 미술가의 작품을 걸어놓고 있는 반면, 이 미술관이 소장한 누드 그림 중 85퍼센트가 여성이다!" 여성이 '예술가'라는 주체로서는 미술관에 들어갈 수 없고, 오직 그림 속 대상으로만 들어갈 수 있는 현실을 꼬집은 것이다. 그것도 '벌거벗은 모습'으로 말이다.

실제로 그렇다. 미술관에 가보면 여성을 묘사한 작품은 벽에 가득 걸려 있다. 하지만 유럽과 미국 곳곳의 유명한 미술관에 전시된 그림 중에서 여성 예술가들의 작품은 최근까지도 고작 10퍼센트도 안 되는 게 현실이다. 왜일까. 미술사학자 캐롤 던컨은 이렇게 진단한다. "미술관 본연의 임무는 수집·보존·연구·전시이지만 그 임무를 수행하는 과정에서 필요한 재원을 확충하기 위해서는 후원자의 정당성을 보장해주기 위한 목소리를 내야만 한다." 유럽과 미국의 미술관 후원자는 정치 권력자이거나 돈 많은 자본가인 경우가 많고, 그들 대부분은 높은 확률로 백인 남성이다. 그들에게 이득이 되지 않는 목소리들은 철저하게 배제되거나 주변부로 내몰릴 수밖에 없는 것이다. 같은 선상에서, 흑인 하녀를 담은 그림은 미술관에서 종종 보이지만, 흑인 화가를 목격하기 어려운 이유이기도 하다.

그렇다. 예술이 돈과 권력을 떠나 독립하기는 너무나 힘들다. 예로부터 화가가 자신을 후원해주는 권력자와 그림을 구입해주는 재력가들의 도움을 외면한다는 것은, 직업 화가가 되지 않겠다는 선언과도 같았다. 순수한 취미로서의 회화가 등장한 근대 이전에는 그림이란, 주문자가 있어야만 비로소 그려지던 것이었기 때문이다. 그래서일까. 화가들은 대체

로 권력과 밀월 관계를 유지했다.

이는 《기울어진 미술관》을 집필하면서도 확인할 수 있었다. 흔히 '르네상스의 3대 천재' 중 한 사람으로 일컬어지는 라파엘로Raffaello Sanzio, 1483-1520도 교황 레오 10세의 이미지를 격상시키는 그림을 위해 동원됐으며, 현대에 들어와서도 소련의 예술가들은 국가의 통제 아래 소비에트 건설에 유용한 선전 계몽의 도구로서 기능해야 했다. 이는 곧 그림이 지닌 힘이 그만큼 크다는 얘기일 터이다. 권력자들이 그 힘을 이용하기 위해 호시탐탐 기회를 노렸을 만큼 말이다.

그래서 이 책은 의도치 않게 시대를 증언한다. 화가 스스로는 의식하지 못했겠지만, 필연적으로 자신이 살던 시대의 공기를 작품 안에 담을 수밖에 없기 때문이다. 개인적으로도 유럽에 있는 어느 유서 깊은 미술관에 처음 방문했을 때 깜짝 놀랐던 기억이 생생하다. 14~15세기 전시관에 들어갔더니 벽에 걸린 작품들이 죄다 예수, 성모 마리아, 순교한 성인 등 그리스도교와 관련된 그림이었기 때문이다. 그 시대도 지금처럼 삶의 모습이 다양했을 텐데 그 다양한 모습 중에 유독 종교와 관련된 내용만 그림에 남았다는 것은 당대를 틀어쥐고 있었던 힘이 종교 편향적이었다는 얘기 아니겠는가.

마찬가지로 그림은 자신을 잉태한 시대를 스스로 고발하기도 한다. 이 책에 담긴 윌리엄 호가스의 1742년 작 〈그레이엄 집안의 아이들〉을 보면 어린이들은 같은 신분의 성인 남성과 성인 여성처럼 옷을 입고 있다. 아이들이 코르셋 마찰로 피부에 상처를 입고, 조이는 옷 때문에 소화 장애에 시달려도 윌리엄 호가스를 포함한 그 시대 사람들은 이를 어른들이 어린이들에게 가하는 학대라고 생각지 못했다. 으레 그래야 하는, 대수롭지 않은 일이며 설사 힘들더라도 감수해야 할 몫이라고 보았다. 이렇게 그림은 당대의 문화적 편협함과 무지를 드러내는 선명한 징후였다.

물론, 그 시대가 배태한 예술 작품을 지금의 관점으로 평가하는 것은 너무 가혹한 것 아니냐는 반론도 가능하겠다. 그러나 당대가 떠안아야 했던 시대적 한계가 과연 오늘날에는 시원하게 끊어졌는지, 우리에게 고민거리를 던져주고 도전 과제를 제시한다는 점에서 《기울어진 미술관》 읽기의 의의가 있지 않을까 감히 생각해본다.

미국의 시인 아치볼드 매클리시는 "역사는 잘못 지어진 콘서트홀과 같아서 음악이 들리지 않는 사각지대가 있다"는 글을 남겼다. 그의 말을 빌려서 이야기하자면, 오늘날의 눈에 맞춰서 옛 그림을 비판적으로 읽는다는 것은 권력자의 시

각에 맞춰서 서술되어온 미술사의 사각지대에 한 줄기 빛을 비추는 것과 같을 터이다. 이 책이 예술의 참모습을 다각도로 살필 수 있는 또 하나의 채널이 된다면, 지은이로서 더없는 보람이겠다.

*

조선 시대에 최북^{1712-1786?}이라는 화가가 있었다. 그는 권력자가 자신에게 그리기 싫은 그림을 요구하자 스스로 눈을 찌르며 저항한 화가로 유명한 사람이다. 물론 최북의 극단적인 행동은 부풀려진 내용일 수 있다는 견해도 있다. 하지만 권력에 예속되는 것을 거부하며 자신의 예술적 지론에 맞춰 그림을 그리겠다는 소신만큼은 강했던 인물로 보인다. 또 다른 기록에서 최북이 지인에게 이렇게 얘기한 것을 보면 말이다.

"그림은 내 뜻에 맞으면 그만입니다. 세상에는 그림을 아는 자가 드뭅니다. 100세대 뒤의 사람이 이 그림을 보면 그 사람됨을 떠올릴 수 있겠지요. 저는 뒷날 저를 알아주는 지음知音(마음이 서로 통하는 친한 벗을 비유적으로 이르는 말)을 기다리렵니다."

최북처럼 권력의 자장으로부터 벗어나려 분투하는 과

정에서, 사회가 규정하는 정상성을 뒤집고 마침내 해방에 이른 이들의 이야기가 바로 여기 있다. 《기울어진 미술관》을 읽으며 그들의 목소리에 귀를 기울이다 보면, 우리는 마침내 최북이 그토록 곁에 두길 바랐던 '지음'이 될 수 있을 것이다. 더 나아가, 자본 권력에 저항하는 오늘날 예술가들의 지음까지 될 수 있다면 이 책의 소명은 비로소 다한 셈이다.

여름의 끝자락에서,
이유리

차례

기울어진 그림을 부수는 존재들

PART. 1

'창녀 막달라 마리아',
베드로의 질투로 시작된 오명

한 여성이 동굴 안에서 실오라기 하나 걸치지 않은 채로 비스듬히 누워 있다. 긴 머리를 풀어 헤치고 마치 자신의 온몸을 보여주려고 작정한 것마냥 두 팔까지 머리 쪽으로 들어 올렸다. 그녀는 누구일까? 그림 제목을 보면 깜짝 놀랄 것이다. 〈동굴 속의 막달라 마리아〉. 예수가 십자가에 못 박힐 때 같이 있었고, 특히 무덤에서 부활한 예수를 처음으로 만난 중요한 인물, 성녀 막달라 마리아를 그린 작품인 셈이다.

하지만 프랑스의 화가 쥘 르페브르 Jules Lefebvre, 1836-1911 는 막달라 마리아를 전혀 신성하게 그리지 않았다. 북유럽 신화의 요정 이름이나 비너스, 아니면 이브를 그림 제목에 대신

박아 넣어도 조금도 이상하지 않다. 즉 제목에 '막달라 마리아'를 넣어 위장하고 있지만, 이 그림의 효용이 무엇이었을지 짐작하고도 남는다. 그림 속 적나라하고 선정적인 연출은 남성들이 여체女體를 거리낌 없이 엿볼 수 있는 즐거움을 주었으리라. 실제 〈동굴 속의 막달라 마리아〉는 러시아 혁명 전, 마지막 황제인 니콜라이 2세의 겨울 궁전 속 사적인 방에 은밀하게 걸려 있었다고 하니 더 말할 필요가 없다. 그렇다면 쥘 르페브르는 '불경하게도' 어떻게 성녀인 막달라 마리아를 일반 누드화 속 여인처럼 관능적으로 묘사할 수 있었을까. 이유는 한마디로 얘기할 수 있다. 그래도 됐기 때문이다.

막달라 마리아는 성경에 등장하는 여성 중 성모 마리아 다음으로 자주 등장하는 성인聖人이다. 성경에서 막달라 마리아라고 명시된 구절은 세 번 등장한다. 예수 덕분에 일곱 마귀가 떨어져 나간 막달레나라고 하는 마리아, 십자가 아래에서 예수의 죽음을 지켜본 막달라 마리아, 부활한 예수를 처음으로 본 막달라 마리아 등 세 군데이다. 이 세 장면으로 막달라 마리아의 삶을 재구성해본다면 그녀는 자신의 정신 질환을 고쳐준 예수를 열렬히 따른 제자였으며, 수제자 베드로도 예수를 외면하고 도망가는 위급한 상황에서도 십자가 아래에 있었던 용기 있는 여성이었으며, 부활한 예수가 자신의

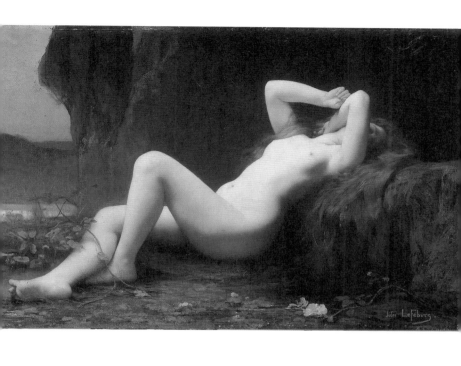

〈동굴 속의 막달라 마리아〉

쥘 르페브르, 1876년, 캔버스에 유채,
러시아 상트페테르부르크 에르미타주박물관

모습을 제일 먼저 보여주고 다른 사도들에게 부활 사실을 전하라고 할 정도로 가장 믿었던 사람이었다. 이렇게 중요한 인물이었음에도 불구하고 이후 막달라 마리아는 성경 속에서 자취를 감춘다. 그녀는 어디로 간 것일까?

신학자 하희정의 책 《역사에서 사라진 그녀들》에 따르면 1945년 12월 이집트 나그함마디 사막에서 문서 뭉치가 하나 발견된다. 바로 '성서 밖의 성서들'이라 불리는 13권의 《나그함마디 문서》였다. 내용을 보면 정통파 교회 입장에서는 불온하기 짝이 없다. 막달라 마리아가 왜 예수 부활 이후 기독교 역사에서 사라지게 됐는지 단서를 제공해주기 때문이다. 나그함마디 문서는 예수가 가장 총애한 제자가 막달라 마리아였음을 말해준다. 《나그함마디 문서》 중 빌립 복음은 다음과 같이 적고 있다. "구세주의 동료는 막달라 마리아이다. 그리스도께서는 그녀를 나머지 제자들보다 더 사랑하셨으며, 그녀에게 자주 입 맞추곤 했다(친밀함을 표현하는 그 지역 특유의 인사법). 나머지 제자들은 이에 마음이 상하였다. (…) 그들은 예수께 여쭈었다. 왜 우리들보다 저 여인을 더 사랑하십니까? 구세주께서는 그들에게 왜 내가 저 여인을 사랑하는 만큼 너희를 사랑하지 않겠느냐?(고 말씀하셨다)."

하지만 바로 이 이유 때문에 막달라 마리아는 남성 제자 공동체 안에서 '왕따' 신세였다. 특히 베드로는 막달라 마리

아를 드러내놓고 적대했다. 《나그함마디 문서》 중 토마스의 복음서 114장은 이렇게 전한다. "시몬 베드로가 여자는 구원에 맞지 않으니 마리아를 내보내자고 하자, 예수가 답하길 나는 그녀를 인도해 온전한 사람Anthropos, 안드로포스으로 만들고자 한다. 그녀는 너와 마찬가지로 살아있는 숨결이 될 것으로 되 온전한 사람이 된 여자는 주님 나라에 들어가게 되리라."

이렇게 '시기와 질투의 대상'이었으니, 예수의 죽음 이후 막달라 마리아가 철저히 배제된 건 당연한 수순 아니었을까. 베드로가 초대 교황이 되어 교회 제도를 이루고, 부활에 의심을 품었던 사도들마저도 교회 주류 전통 속에서 왕좌에 올랐을 때, 예수의 가장 신실한 사도였던 막달라 마리아는 열두 제자에도 포함되지 못한 채 제도권 밖으로 밀려났다. 이때부터 막달라 마리아는 교회 안에서 얼마든지 후려쳐도 되는 대상이 되었다. 막달라 마리아가 예수 부활의 첫 증인이었고 다른 남성 제자들에게 예수의 부활을 알린 메신저였다는 것도 못마땅한 사실이었다. '왜 예수는 자신이 부활한 모습을 여인에게 처음으로 보여야만 했는가?' 하는 문제는 항상 신학자들을 괴롭히는 골칫거리였다고 한다. 이에 대한 가장 기발한 설명은 아마 중세 시대에 진지하게 제기된 다음과 같은 주장 아니었을까. "소식을 퍼뜨리는 가장 빠른 방법

은 여자에게 이야기하는 것이다!"

이에 더해 막달라 마리아는 '창녀'라는 이름까지 얻기도 했다. 그가 성 판매 여성으로 인식된 계기는 따로 있다. 시작은 591년 로마 교황 그레고리우스 1세의 설교였다. 그가 루가복음 7장에 등장하는 예수의 발에 향유를 부은 '죄지은 여자'를 막달라 마리아로 해석해 다음과 같이 그녀를 '회개한 창녀'로 설교한 것이다. "우리는 이 여인이 루가의 죄 많은 여인, 곧 요한이 마리아라 부르는 그 여인이자 마르코가 마리아에게서 일곱 마귀를 쫓아내줬다고 말하는 그 마리아임을 믿습니다."(복음서 강론 33편) 성경에서도 향유 부은 여성을 '죄지은 여자'라고만 말했을 뿐 성 판매 여성이었다는 근거는 없었다. 하지만 때는 중세 말. 성적인 죄는 모두 여자에게 씌워지던 시대였기에, 막달라 마리아는 손쉽게 창녀로 치부됐다. 나중엔 아예 요한복음 8장에 등장하는 '간음하다 붙잡힌 여자'마저도 막달라 마리아와 동일 인물로 해석됐다. 즉 막달라 마리아는 신학적으로 마음대로 채울 수 있는 '무형의 빈 공간null'이었다. 그녀에게 날을 세운 베드로의 정통파 교회가 기독교 주류가 되면서, 그 빈 공간은 너무도 쉽게 얼룩덜룩한 이미지로 더럽혀졌다.

쥘 르페브르가 그린 〈동굴 속의 막달라 마리아〉는 이런

배경 아래 탄생했다. 예수 부활의 증언자이자 성경 속 영웅을 이렇게 성적인 존재로 표현한 것은 그녀의 권위를 부정하려는 의도로 볼 수 있다. 어쩌면 르페브르가 막달라 마리아를 동굴 속에서 벌거벗은 모습으로 묘사한 것은 9세기부터 유행한 전설에 근거한 것이라고 항변할지도 모른다. 전설은 그녀가 예수 승천 후 동굴에서 '은둔 수도자'로 30여 년을 살았고 고행으로 옷이 다 닳아 머리카락으로 몸을 가렸다고 전하기 때문이다. 하지만 르페브르의 그림에서는 막달라 마리아가 행한 강도 높은 금욕적인 생활의 자취를 조금도 찾아볼 수 없다. 막달라 마리아의 진짜 모습을 그린 이는 성적 매력이 충만한 '전직 창녀'로 묘사한 르페브르가 아니라, 표정을 일그러트린 채 통곡하는 '신실한 제자'로 표현한 이탈리아 화가 에르콜레 데 로베르티Ercole de' Roberti, 1450~1496?일 것이다.

　　에르콜레 데 로베르티가 그린 〈울고 있는 막달라 마리아〉는 소실된 벽화 '십자가에서 내려지는 예수'의 일부로 추측되는 작품이다. 스승이 죽음을 받아들이자 가만히 손을 놓았던 수제자 베드로를 비롯해 다른 남성 제자들도 절망과 두려움에 떠나간 빈자리, 로마 군인들이 창을 들고 감시하던 그 엄혹한 자리에서 막달라 마리아는 소리 내어 운다. 섬세한 묘사에 적합하지 않은 프레스코 기법으로 만들어진 작품이지만 에르콜레 데 로베르티는 아무렇게나 흐트러진 그녀

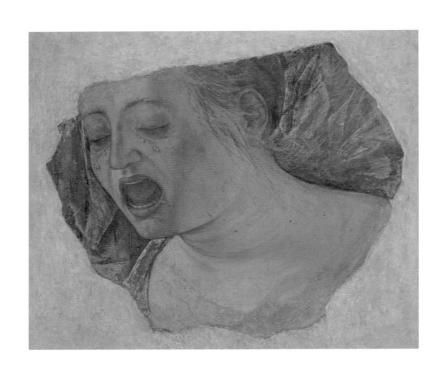

〈울고 있는 막달라 마리아〉

에르콜레 데 로베르티, 1475~1485년경, 프레스코,
이탈리아 볼로냐 국립회화관

의 머리칼을 한 올 한 올 공들여 그렸다. 다른 화가들이 보통 박제된 것마냥 조용한 슬픔에 잠긴 모습으로 막달라 마리아를 표현했다면 에르콜레 데 로베르티는 볼을 타고 쉴 새 없이 흘러내리는 투명한 눈물방울 아래, 입을 벌린 채 격정적으로 우는 모습으로 묘사했다. 그래야 마땅하다고 생각했으리라. 막달라 마리아는 이때 존경하는 스승의 죽음으로 인해 거대한 충격에 휩싸였을 테니까. 이것이 바로 생전 예수가 믿고 사랑했던 제자 막달라 마리아의 본모습에 가깝지 않았을까.

하지만 교회가 막달라 마리아의 본 모습을 바로잡은 것은 20세기가 되어서였다. 1969년에야 가톨릭교회는 그레고리우스 1세의 설교에 실수가 있었음을 공식적으로 인정하고 철회했다. 그러나 2004년 개봉한 멜 깁슨 감독의 영화 〈패션 오브 크라이스트〉에서도 확인할 수 있듯, 여전히 막달라 마리아는 창녀였으나 회개해 성녀가 된 여자로 지칭되곤 한다. 교회 안에서 여성의 권한을 제한시키고 남성에게만 사도적 권위를 부여한 정통파 교부敎父들이 승리한 증거다. 막달라 마리아의 자리는 그렇게 효과적으로 '도둑질'당했다.

지난 2020년은 영국의 여성 과학자 로절린드 프랭클린 Rosalind Franklin, 1920~1958의 탄생 100주년이었다. 그에 관한 특집

기사를 읽다가 막달라 마리아에게 드리워진 그림자를 프랭클린에게서도 발견하고 탄식한 적이 있다. 프랭클린은 DNA의 구조가 이중 나선형이라는 사실을 밝히는 데 결정적인 단서를 제공한 과학자였다. 하지만 프랭클린은 연구 업적을 도둑질당했다. 1952년 프랭클린은 DNA 샘플을 추출해 실험을 하던 중 DNA 구조를 밝히는 데 결정적 단서가 될 '사진 51'을 엑스선으로 촬영했는데, 프랭클린과 함께 연구하던 모리스 윌킨스가 그녀 몰래 이 사진을 빼낸 것이다.

윌킨스는 사진을 제임스 왓슨과 프랜시스 크릭이라는 과학자에게 건넸고, 그들은 프랭클린의 51번 사진을 근거로 DNA 구조가 이중나선형이라는 내용의 논문을 1953년 발표했다. 이 논문은 '20세기 유전학에서 가장 위대한 발견'으로 평가됐지만, 정작 해당 사진을 찍은 장본인 프랭클린의 이름은 논문에 빠져 있었다. 이뿐이랴. 왓슨과 크릭, 윌킨스는 이 논문으로 1962년 노벨 생리의학상까지 수상했다. 그렇다면 프랭클린은? DNA 사진을 찍느라 엑스선에 자주 노출돼 안타깝게도 그전에 사망했다.

프랭클린의 업적을 훔쳤다는 사실을 의식해서였을까. 왓슨은 1968년 《이중 나선》이라는 책을 통해 프랭클린을 "까다롭고 같이 일하기 힘든 사람이었다"라고 일부러 깎아내리기도 했다. 마치 막달라 마리아를 밀어내고 그 자리를 차지

한 주류 남성 교회가 그녀를 "창녀 출신"이라고 거짓으로 헐뜯은 것과 쌍둥이처럼 똑같은 대응이다. 도둑질의 역사는 여전히 질기게 살아있다. 어느 누가 부인할 수 있겠는가.

흑인 하녀 로르,
바스키아의 손길로 주인공이 되다

"이곳을 봐. 흑인이 하나도 없지? 내가 그림을 그리는 이유는 흑인이 미술관에 들어올 수 있게 하기 위해서야."

미국의 '흑인' 화가 장 미셸 바스키아^{Jean Michel Basquiat, 1960~1988}는 어느 날 여자 친구와 함께 미술관에 가서 이렇게 얘기했다. 실제로 그가 살던 1980년대 당시 미국의 미술관은 백인들만의 '고급 놀이터'였다. 그림을 그리는 사람, 그림을 보는 사람도 거의 백인이었다. 그뿐이랴. 바스키아의 말은 또다른 현실도 함축하고 있다. 심지어 벽에 걸린 그림 속에서도 흑인은 찾기 어려웠기 때문이다. 이런 상황에서 소외감을 느끼지 않을 도리가 있을까? 사실상 미술관은 흑인들에게

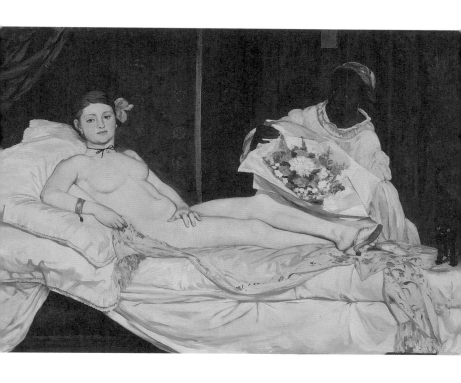

〈올랭피아〉

에두아르 마네, 1863년, 캔버스에 유채,
프랑스 파리 오르세미술관

'들어오지 말라'는 암묵적인 신호를 보낸 셈이다.

물론 그림에 흑인이 간간이 등장하는 경우도 있었다. '인상주의 대부' 에두아르 마네Édouard Manet, 1832~1883의 명작 〈올랭피아〉가 그중 하나다. 이 그림에는 두 인물이 등장한다. 침대에 비스듬히 누운 백인 여자와 그에게 꽃다발을 가져오는 흑인 여자. 일종의 '2인 초상화'인 셈이다. 하지만 두 인물의 비중은 동등하지 않다. 이 그림의 주인공은 누구라도 알 수 있듯이 백인 여자이다. 그녀의 이름은 작품의 제목이기도 한 '올랭피아'. 과연 올랭피아는 누구일까. 그리고 그 옆의 흑인 여자는 올랭피아와 어떤 관계일까.

이 그림은 마네가 1865년에 파리 살롱전에 출품한 작품이다. 단박에 프랑스 화단이 발칵 뒤집혔다. 당시 사람들은 올랭피아가 창녀라는 것을 바로 알아차릴 수 있었기 때문이다. 목에 두른 초커choker, 비단 슬리퍼, 팔찌는 그녀가 성을 파는 여성임을 암시하는 장치였다. 무엇보다 '올랭피아'라는 이름 자체가 당시 성매매 여성들 사이에서 유행하던 예명이었다. '벌거벗은 비너스'처럼 신화나 전설 속에 등장하는 여성의 알몸을 마음 편히 감상하고 싶었던 남성들은 즉각적으로 불쾌감을 드러냈다. 자신들이 은밀히 찾곤 하던 성매매 여성이 살롱전 벽에 모습을 드러내고, 그것도 서늘한 표정으로 그림 밖의 자신을 응시하니 오죽했을까. 그래서 프랑스의 소

설가이자 비평가인 에밀 졸라는 〈올랭피아〉를 마네의 '걸작'으로 망설임 없이 칭하며 다음과 같이 말했다. "다른 화가들이 비너스의 거짓만을 표현할 때, 마네는 스스로 물었다. 왜 거짓말을 해야 하는지, 왜 진실을 얘기하지 않는지." 졸라는 마네가 〈올랭피아〉를 통해 당시 부르주아 남성들의 위선적인 성 윤리를 통쾌하게 까발렸다고 평가한 것이다. 그런데 한 가지 의문이 남는다. 그렇다면 마네는 왜 올랭피아 옆에 흑인 여성까지 굳이 그린 것일까. 그의 작품 제작 의도대로라면 올랭피아만 당당하게 그렸어도 무방했을 텐데 말이다.

미술 평론가 김진희는 저서 《서양 미술사의 그림 vs 그림》에서 "보통 2인 초상화는 부부, 형제, 친구 등이 함께 그려지는데, 흔히 두 사람 중 주인공은 한 명뿐이고 나머지 한 사람은 그를 돋보이게 하기 위해 동원된 엑스트라 역할을 한다"고 짚었다. 그의 진단대로라면 〈올랭피아〉 속 흑인 여성은 올랭피아를 두드러져 보이게 하는 들러리인 셈이다. 마네는 그림 속 올랭피아를 '쿠르티잔courtesan'으로 묘사했다. 쿠르티잔은 프랑스 상류 사회 남성이 사교계 모임에 곧잘 동반할 정도로 공인된 정부情婦로, 자신을 애인으로 두려는 부유한 남성에 늘 둘러싸여 있었다. 상류층 남성의 후원을 아낌없이 받던 쿠르티잔은 하녀까지 집에 두며 화려하게 살기도 했다. 이런 사실을 잘 알았던 마네는 올랭피아가 사치스러운 생활

을 하는 쿠르티잔이라는 사실을 드러내기 위해 흑인 하녀라는 장치를 둔 셈이다.

그렇다면 굳이 '흑인'을 하녀로 그려낸 이유는 무엇일까. 마네가 1844년에 쓴 편지에서 단서를 찾을 수 있다. 그는 어머니에게 보낸 편지에서 브라질 리우데자네이루를 여행하며 본 흑인 여성들에 대해 다음과 같이 말했다. "흑인 여자들은 보통 가슴을 드러내놓고 다니는데, 그중에는 목에 스카프를 묶어서 가슴을 가리는 사람들도 있습니다. 정말 예쁜 여자들도 더러 있었지만, 일반적으로는 못생겼어요. (…) 터번을 두른 여자들도 있고, 심한 고수머리를 정교하게 다듬고 다니는 여자들도 있습니다. 거의 모든 여자들이 괴상한 주름이 잡힌 속치마 같은 옷을 입고 다녀요." 올랭피아는 인기 많은 쿠르티잔으로 설정됐기에 일단 미모가 출중해야 했다. 마네는 올랭피아의 미모가 돋보이려면 한눈에 비교될 만한 '못생긴' 여자가 필요하다고 생각했을 것이다. 마네에게 그런 여자로는 흑인이 적격이었다. 이는 마네 이전에도 백인 남성 화가들이 흑인 여성을 소비한 방식이기도 하다.

플랑드르의 거장 페레르 파울 루벤스^{Peter Paul Rubens, 1577~}¹⁶⁴⁰가 1615년에 그린 그림을 보자. 속이 훤히 비치는 천으로 엉덩이만 간신히 가린 금발 여성이 있다. 벌거벗은 뒷모습을

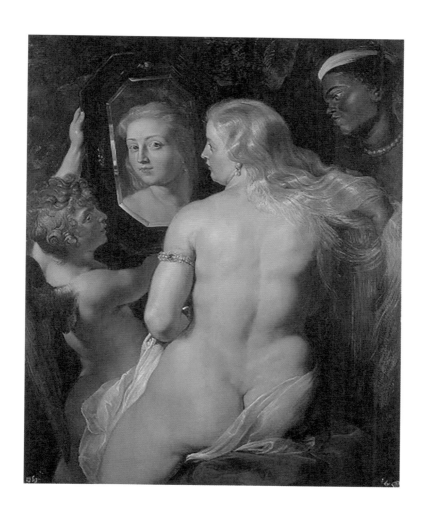

〈거울을 보는 비너스〉

페테르 파울 루벤스, 1615년, 패널에 유채,
리히텐슈타인 국립박물관

적나라하게 드러내는 그림인데, 공교롭게도 이 여성은 거울에 자신의 얼굴을 비춰보고 있다. 그 덕분에 여인의 얼굴이 궁금한 감상자의 호기심은 쉽게 해결된다. 그녀는 언뜻 보아도 선명한 눈빛과 깎은 듯한 콧날을 지닌 미녀. 허리 밑까지 내려오는 기다란 금발은 비단결처럼 부드러워 보인다. 이 그림 속에서도 역시 흑인 하녀가 옆에 서서, 주인공인 백인 여성의 머리칼을 정성스레 손질해주고 있다. 이 금발 여인은 누굴까. 제목을 보면 의아해진다. 바로 〈거울을 보는 비너스〉. 신화의 세계에서는 흑인 여성이 백인 여성의 시중을 들 리가 없다. 설마 루벤스가 이 규칙을 몰랐을까. 결국 그는 흑인 여성을 '미의 여신' 비너스를 돋보이게 하기 위한 '열등한 비교 대상'으로 그림 속에 의도적으로 배치한 셈이다.

흑인들이 '그림의 장치'로 쓰인 사례는 이뿐만이 아니다. 흑인들은 색의 대비와 조합을 위한 좋은 소품이 되어주기도 했다. 마네의 〈올랭피아〉는 하얀색 침대 시트와 칙칙한 검은색 톤 배경이 서로를 밀어붙이는 강렬한 색의 대비가 돋보이는 그림이다. 두 인물의 피부색도 마찬가지다. 작가 에밀 졸라는 마네가 올랭피아에서 흑인 하녀를 그린 것은 '검은 터치'가 필요했기 때문이라며 다음과 같이 분석했다. "마네가 작품 속에 몇몇 오브제와 인물을 조합시켜 놓았다면, 그것은 마네의 철학적 사고 때문이 아니라 아름다운 색채와 대

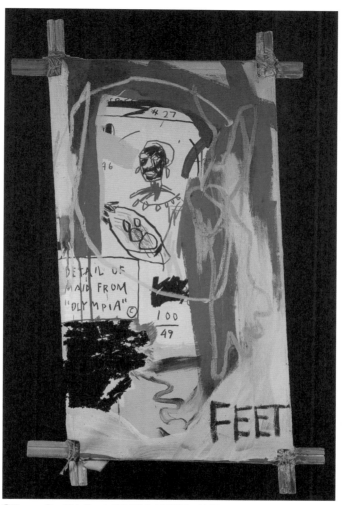

〈올랭피아의 하녀〉

장 미셸 바스키아, 1982년, 캔버스에 아크릴과 크레용,

개인 소장

비를 이뤄내고 싶다는 그의 욕망이 표현된 것이다." 즉 별다른 역할 없는 흑인 하녀를 등장시킨 것은 두 인물의 피부색을 강하게 대비시켜 그림에 색채 감각을 더하려는 의도였다는 것이다. 흑인을 대하는 화가들의 이 같은 시선은 프랑스의 화가 에드가르 드가^{Edgar Degas, 1834~1917}가 1872년 미국 뉴올리언스 여행 중 지인에게 보낸 편지에서도 감지할 수 있다. 그는 '검은 피부와 흰 피부의 대조에 충격을 받았다'며 이렇게 말한다. "나는 새까만 흑인 여성이 백인 아이를 안고 있는 모습을 보는 것이 제일 좋다."

앞서 봤듯이 바스키아는 '미술관에는 흑인이 없다'고 토로했다. 어린 시절을 회고한 생전 인터뷰에서도 바스키아는 뉴욕시에 있는 미술관을 갈 적마다 '이렇게 많은 미술 작품 속에서 왜 흑인은 거의 볼 수 없었는지 궁금했다'고 털어놓았다. 서양 미술사에서 흑인이 소비되어온 방식을 바스키아는 충분히 알고 있었다. 그가 1982년에 올랭피아를 자신의 스타일대로 패러디한 〈올랭피아의 하녀〉를 그린 것도 그런 이유에서일 것이다. 바스키아는 이 그림에서 작정한 듯 백인이 그린 그림 속에 박제되었던 흑인 하녀를 인간으로 호출해냈다. 그림 속 흑인 하녀는 더 이상 색채에 균형을 잡아주는 장치이거나, 백인의 용모를 부각하기 위해 동원되는 소품이 아니다. 같은 색 피부를 가진 예술가에 의해서, 그녀는 비로소

초상화의 모델이 될 자격을 지닌 당당한 개인으로 자리하게 되었다.

지난 2019년 프랑스 파리의 오르세미술관에서 의미 있는 전시가 열렸다. 서구 미술의 역사에서 흑인 모델들이 제대로 조명된 적이 없다는 반성에서 기획된 '흑인 모델: 제리코부터 마티스까지' 전시가 바로 그것. 백인 남성 중심 미술 안에서 익명으로 존재할 수밖에 없었던 흑인을 비로소 화폭의 주인공으로 호출했다며 당시 큰 호평을 받았다. 여기에 마네의 〈올랭피아〉도 전시되었다. 하지만 '그냥' 등장하지는 않았다. 오르세미술관 측이 〈올랭피아〉의 작품 제목을 〈로르Laure〉로 바꿔 단 것이다. 그림 속에서 흑인 하녀 역할을 한 여성의 이름이 '로르'이며, 간호사로 일하다가 파리 튀일리 정원에서 마네에게 모델로 발탁된 사실이 최근 연구를 통해 밝혀졌기 때문이다. 이렇게 이름을 부여받음으로써, 로르는 병풍이 아니라 한 명의 존엄한 인간으로 미술사에서 다시 태어날 수 있었다.

예술계만이 아니다. 그동안 역사 속에서 차별받고 소외돼왔던 흑인들을 정당하게 자리매김하는 시도가 사회 곳곳에서 진행되고 있다. 130년 역사를 자랑하는 미국 팬케이크 브랜드 '앤트 제미마Aunt Jemima'는 흑인 여성이 그려진 로고와

브랜드 이름이 인종차별적이라 인정해 2020년 여름부터 제품 포장지에서 로고를 삭제한 데 이어, 최근 브랜드 이름도 바꿨다. 미국 남북전쟁 당시 남부 지역을 배경으로 한 영화 〈바람과 함께 사라지다〉도 흑인 노예에 대한 고정관념을 심는다는 이유로 온라인동영상 서비스 플랫폼에서 퇴출됐다. 디즈니 실사 영화 〈인어공주〉에 흑인 가수 핼리 베일리가 주인공 에리얼로 캐스팅되기도 했다.

1971년, 미국의 흑인 권투선수 무함마드 알리는 방송 토크쇼에서 어릴 적 어머니와의 대화를 회상하며 이런 얘기를 했다. "엄마, 예수님은 왜 백인이에요? 흑인 천사는 어디 있나요? 아, 천국에서 흑인 천사들은 부엌에서 젖과 꿀을 준비하고 있겠네요!" 알리가 이 '뼈 있는 농담'을 했을 때 관객석에서는 씁쓸한 웃음이 번졌었다.

그로부터 반세기가 지났다. 버락 오바마 대통령 시대에 태어난 아이들이 다음 대통령에 '백인' 트럼프가 당선됐을 때 "백인이 미국 대통령이 될 수도 있구나" 하고 얼떨떨한 반응을 보였다는 소식을 듣고 신기해했었다. 마찬가지로 알리의 언중유골을 이해 못 할 미래 세대가 앞으로 등장하지 않을지 조심스레 기대해본다. 물론, 이런 노력이 '지속된다'는 가정 하에서 말이다.

격리되거나 미화되어왔던 장애인, 정상성이란 무엇인가

한때 미국에는 어글리 법Ugly Laws이 있었다. 눈에 띄는 장애를 지닌 사람의 공공장소 이용을 금지한 법이다. 킴 닐슨의 책《장애의 역사》에 따르면 1867년 샌프란시스코에서는 '병에 걸렸거나, 신체에 영구적인 손상을 입었거나, 몸이 훼손된 사람, 혹은 어떤 형태로든 신체가 기형이거나 보기 흉하거나 역겨운 존재'들을 거리, 주요 도로, 공공장소에서 추방했다. 포틀랜드에서는 '불구, 신체에 영구적 손상을 입은 사람, 신체가 훼손된 사람'의 공공장소 구걸 행위를 금지했고, 1911년 시카고에서는 불구 및 기형인 신체 부분의 노출을 금지하도록 주 법을 개정했다. 미국의 일부 지역에서는 이런

법이 1974년에 이르러서야 겨우 폐지되었다. 당시 사람들은 장애란 추하고 보기 흉하고 역겨운 것이기에 눈앞에서 치워 버려야 한다고 생각했다. 장애인은 그렇게 '보이지 않는 존재'가 되었다.

하지만 어글리 법에는 미세한 틈이 있었다. '특이한 장애인'은 사정이 달랐기 때문이다. 외모가 아름답거나 장애를 '극복'해 대중에게 감동을 주는 '슈퍼 장애인', 혹은 기괴한 외양으로 대중의 호기심을 자극하고 흥미를 줄 수 있는 장애인은 사회에 나올 수 있었다. 여기에 부합하는 대표적 슈퍼 장애인으로는 헬렌 켈러를 들 수 있다. 인형을 품에 안고 선생님의 손바닥에 'doll'이라고 쓰는 소녀, 무릎 위에 점자책을 펼쳐놓고 장미꽃 향기를 맡는 천사 같은 여자, 시각·청각 장애를 뛰어넘은 인간 승리의 주인공. 우리가 아는 헬렌 켈러의 모습이다. 어릴 적 접한 헬렌 켈러 위인전은 그녀가 명문 래드클리프대학 학사모를 쓴 장면까지만 보여주고 끝맺곤 했는데, 이는 사실 의도된 것이다. 켈러는 그저 장애를 이겨낸 '숭고한 성처녀'여야만 했기 때문이다.

대중들은 켈러가 시각·청각 장애로 세상의 더러운 것들을 접하지 못해, 순백의 영혼을 지녔을 것이라는 환상을 갖고 있었다. 이 기대에 부응하기 위해 켈러는 튀어나온 눈을 없앤 뒤 유리로 만든 파란색 의안을 새로 끼웠고, 수수한 하

얀색 드레스를 입은 채 카메라 앞에 서야 했다. 아름다운 외모와 뛰어난 재능을 갖췄지만 '불행히도' 장애를 지닌 여성은, 사회가 편안하게 소화할 수 있는 안전한 이미지였다. 사람들은 동정이 깃든 눈길로 그녀에게 '숭배의 박수'를 쳤다. 헬렌 켈러를 향한 이 같은 '낭만적' 시선은, 영국의 화가 존 에버렛 밀레이^{John Everett Millais, 1829~1896}의 그림 〈눈먼 소녀〉에서도 찾을 수 있다.

방금 소나기가 그쳤나 보다. 소녀 두 명이 숄을 뒤집어 쓴 채 길가에 앉아있다. 낡은 숄이지만 그나마 두 소녀의 머리는 젖지 않게 도왔을 것이다. 바로 그때, 여전히 먹구름이 가득한 하늘에 쌍무지개가 떴다. 동생으로 보이는 소녀는 신기한 듯 무지개를 바라보는데, 다른 소녀는 눈을 감은 채 옆에 있는 들꽃만 만지작거린다. 왜 그렇게 행동하는지는 목에 걸린 문구로 알 수 있다. 'Pity the Blind(눈먼 자를 불쌍히 여겨주세요)' 그녀는 시각 장애인인 것이다.

밀레이는 1854년 영국 서식스의 윈첼시 지방에서 이 자매를 직접 만나 그렸다고 한다. 장애인에 대한 동정을 불러일으키기를 원했던 밀레이는, 그림에 정교한 장치를 하나 배치했다. 눈먼 소녀의 오른쪽 어깨에 나비 한 마리가 내려앉는 장면이 그것인데, 이는 소녀가 '순결한 영혼'을 지녔다는 은유이다. 이 순수함 덕분에 눈먼 소녀는 쌍무지개로 표현된

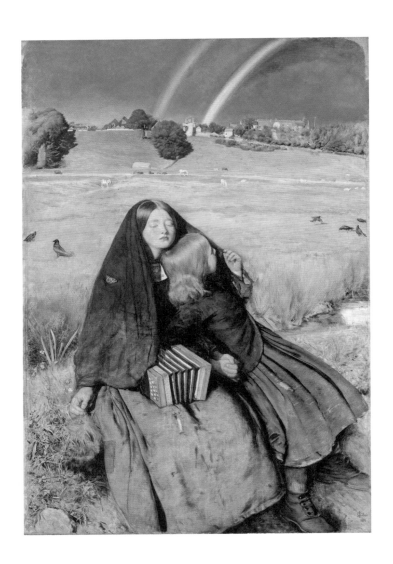

⟨눈먼 소녀⟩

존 에버렛 밀레이, 1856년, 캔버스에 유채,
영국 버밍엄미술관

희망과 구원에 언젠가는 가닿을 수 있을 것이다.

하지만 구원받기 전, 소녀의 '현생'은 어떠한가. 소녀의 무릎 위에는 육각형 손풍금인 콘서티나^{concertina}가 놓여 있다. 아마도 소녀는 거리를 떠돌아다니며 콘서티나를 연주하고 적선을 받아 생계를 유지하는 중일 것이다. 이 신산한 삶이 소녀의 얼굴에 흔적을 남기지 않기란 어려울 터. 하지만 밀레이는 그녀의 얼굴에서 삶의 고단함을 의식적으로 도려냈다. 여러 겹 기운 낡은 옷을 입었음에도, 소녀의 머리칼에는 광택이 흐르고 볼은 발그스름하며 입술은 앵두처럼 붉다. 혹여나 소녀의 아름다운 외모가 대중들의 동정을 사는 데 방해가 될까 봐, 밀레이는 잊지 않고 약간 애처로운 표정까지 소녀의 얼굴에 입혔다. 이러한 장애와 순결함의 조합은 헬렌 켈러처럼 '거룩한 성처녀' 같은 분위기를 뿜어낸다. 그 덕분일까. 〈눈먼 소녀〉는 대중들에게 편안하게 받아들여졌고, 1857년에는 리버풀 아카데미상까지 받을 수 있었다.

이와 반대로 '비장애인'과 비교해 극단적으로 다른 외양일 때도 장애인들은 대중들에게 '환영'받을 수 있었다. 이들이 선사하는 '충격과 공포'를 대중들은 기꺼이 즐겼기 때문이다. 거인이거나 왜소증(성인임에도 신장이 평균에 한참 못 미치는 증상), 다모증(체모 과다), 소두증(작은 머리)을 앓거나, 두 사람이 한 몸을 공유하는 샴쌍둥이이거나 팔다리가 없는 '기이한' 사람들

〈줄리아 파스트라나〉

'준-인간'으로 전시된 파스트라나의 모습을 담은 판화

은 서커스나 상점 앞의 '구경거리'로 전시되었다. '프리크 쇼freak show'라고 불렸던 이 공연은 1840년 초부터 곳곳을 순회하며 열렸고, 그때마다 큰 인기를 끌었다. 구름처럼 몰려든 대중은 기묘한 몸을 보기 위해 기꺼이 호주머니를 열었다. 그리고 '비정상적'인 존재들을 관람하며 자신이 '표준'이며 '정상'이라는 것을 확인받았다. 프리크 쇼에 전시됐던 이들 중 멕시코 여성 파스트라나의 삶은 유독 기구했다. 그녀는 1834년 얼굴과 몸에 많은 털을 지니고 태어났다. 장애학 연구자 로즈메리 갈런드-톰슨의 책 《보통이 아닌 몸》에 따르면, 파스트라나는 '곰과 오랑우탄에 가까운' 특징을 지녔다는 이유로 프리크 쇼에서 '준-인간semi-human'으로 전시됐다. 이처럼 평생 조롱받았던 파스트라나는 1860년 불과 26세의 나이로 사망했는데, 심지어 죽은 뒤에도 자유로울 수 없었다. 그녀의 몸은 방부 처리되어 1972년까지, 100년 이상 계속 프리크 쇼에 동원되었기 때문이다. 파스트라나는 죽은 지 무려 153년이 지난 2013년에야 비로소 땅에 묻힐 수 있었다.

사실 정상성에서 벗어난 이들을 구경거리로 삼은 역사는 오래되었다. 프리크 쇼 이전, 이미 16세기에 파스트라나처럼 털이 많다는 이유로 왕족과 귀족들 사이에서 대놓고 거래된 소녀가 있었으니 말이다. 이탈리아 화가 라비니아 폰타

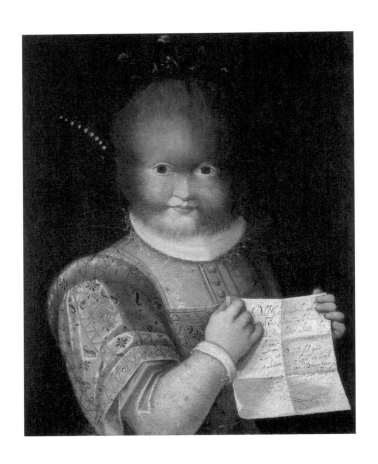

〈안토니에타 곤살부스의 초상〉

라비니아 폰타나, 1594~1595년, 캔버스에 유채,
프랑스 블루아 성城

나^{Lavinia Fontana, 1552~1614}가 그린 〈안토니에타 곤살부스의 초상〉은 다모증을 앓던 소녀의 쓰라린 삶을 증거하고 있다.

이제 7세가 된 안토니에타 곤살부스가 캔버스 밖을 응시하고 있다. 얼굴 전체가 털로 뒤덮여 있지만, 눈빛만큼은 또렷하고 생기 있다. 이 소녀는 누구일까? 호화로운 드레스를 입고 있는 걸 보면 혹시 귀족일까? 궁금증을 풀기 위해, 일단 안토니에타가 들고 있는 종이를 보자. 안토니에타의 아버지 페트루스 곤살부스(또는 돈 피에트로)가 직접 손으로 썼다는 글의 내용은 다음과 같다. "야만인 돈 피에트로는 카나리아제도에서 프랑스의 앙리 2세에게 보내졌다. 거기서 파르마 공작의 궁정에 전달됐다. 안토니에타와 나는 지금 소라냐 후작 부인인 이사벨라 팔라비치나의 궁정에 머물고 있다."

즉 이 종이는 안토니에타의 아버지가 자신과 딸이 누구의 소유인지를 밝힌 일종의 자기소개서인 셈이다.

페트루스 곤살부스는 선천성 다모증이라는 피부병을 앓았다. 그 때문에 얼굴과 손, 팔을 비롯한 그의 온몸은 털로 뒤덮였다. 자기소개서 속에서 자신을 '야만인'으로 칭한 건 그런 이유다. 당시 유럽 궁정은 짐승처럼 털이 난 사람을 '애완'하는 게 유행이었다. 그래서 어린 시절부터 페트루스는 왜소증 장애인, 광대 등 '애완할 수 있는 인간'을 좋아했던 프랑스 앙리 2세의 궁정에서 자랐고, 이후 프랑스와 이탈리아의

궁정 사이에서 '눈요기용 선물'로 거래됐다. 성인이 된 후 페트루스는 비장애인 여성과 결혼해 일곱 명의 자녀를 낳았는데, 이 중 네 명은 다모증을 물려받았고 안토니에타가 그중한 명이었다. 안토니에타의 운명은 태어난 순간 이미 확정된 것과 다름없었다. 그녀가 언제 죽었는지는 알 수 없다. 하지만 아버지와 마찬가지로 이 궁전 저 궁전 옮겨 다니며 '구경거리' 신세를 벗어나지 못한 채 삶을 마감한 것은 틀림없다. 그림 속 안토니에타가 화려한 옷을 입은 것은 그녀가 궁정의 ⟨괴물⟩ 인형이었기 때문이다.

어글리 법은 이제 없다. 우리는 어글리 법이 존재했던 과거의 미국을 미개하다고 생각한다. 하지만 이상한 일이다. 21세기 한국은 분명 어글리 법이 없는데 왜 공공장소에서 장애인과 마주치는 일이 드물까. 언젠가 지하철 내 장애인의 이동권을 보장하라며 시위를 벌이던 장애인들에게 일부 시민들이 "이러니까 동정도 못 받는 거야!"라고 매몰차게 소리쳤다는 기사를 보았다. 사회가 원하는 장애인들의 모습은 '박제된 천사' 아니면 '주눅 든 불쌍한 존재'여야 하는데 감히 생각하고 행동하는 인간으로 나섰기 때문이다. 장애인이 조용히, 있는 듯 없는 듯 살지 않고 마치 '비장애인'처럼 행동하면 대중들은 얼굴을 찌푸리며 "선을 넘었다"고 나무란다.

'어린이 위인전'이 애써 감춘 헬렌 켈러의 모습을 통해서도 이러한 사회 분위기를 엿볼 수 있다. 어느 날 '성인 석고상'같이 꾸며진 모습을 박찬 헬렌 켈러는, 이후 서재에 커다란 붉은 기를 매달아 놓은 사회주의자이자 인종차별, 아동노동, 사형제도에 격렬히 반대하는 사회운동가로 살았다. 그녀는 〈뉴욕타임스〉 기자에게 이렇게 말하기도 했다. "나는 전투적 참정권론자입니다. 나는 참정권이 사회주의로 가는 길이라고 믿습니다. 내게는 사회주의가 이상을 실현하는 운동입니다." 이에 놀란 신문들은 "사회주의자들과 볼셰비키가 헬렌 켈러의 명성을 이용하려고 하며, 그녀는 보지도 못하고 듣지도 못해서 정치에 대해 아무것도 모른다"고 기사를 썼다. '특출난 장애인'이라고 켈러를 찬양한 사람들이 장애인이라며 그녀를 무시한 셈이다.

뇌성마비 장애인 인권운동가 해릴린 루소는 책 《나를 대단하다고 하지 마라》에서 "(비장애인들이) '정말 대단하세요' 식의 영웅주의, 고결한 사람 만들기, 역경을 극복한 승자로 모시기 같은 왜곡된 렌즈를 통해 자기 위안을 얻음과 동시에 은연중에 장애인들을 비장애인과 따로 구분 짓는다. 이는 친절하고 달콤한 말로 위장한 또 다른 형태의 편견"이라고 짚었다. 그런 의미에서 비장애인들이 딴에는 좋은 뜻으로 사용하는 '장애우'라는 말도 얼마나 부적절한 표현인가. 장애인

들은 비장애인에게 '친구'가 되어달라고 한 적이 없다. 일방적으로 친밀감을 표시하는 이 말 자체에 이미 시혜와 연민의 시선이 깃들어있다. 장애인이 바라는 것은 숭배도 동정도 아니다. 그들은 그저 '같은 사람' '동료 시민'이기 때문이다. 과연 한국에는 어글리 법이 없다고 할 수 있는가.

건강이라는 강박,
아픈 사람은 죄가 없다

멀쩡히 잘 지내던 사람이 어느 날 갑자기 픽 쓰러진다. 주변 사람들의 지극한 간호도 소용없이 시름시름 앓던 이 사람은, 결국 고통 속에 세상을 떠난다. 죽은 사람의 빈자리를 보는 사람들의 마음속에는 황망함과 불안이 싹텄다. 건강했던 사람이 죽은 원인을 알아야 했다. 그래야 '혹시 다음 차례는 나일 수 있지 않을까?' 하는 공포에 맞설 수 있기 때문이다.

그러나 누구도 질병과 죽음의 이유를 명쾌하게 댈 수 없는 가운데 오직 종교만이 그럴듯한 설명을 해주었다. 교황 인노켄티우스 3세는 1215년 제4차 라테란 공의회를 열고 "죄악을 저질렀기 때문에 육신에 질병이 드는 것"이라고 선

언했다. 질병은 신의 뜻에 어긋나게 산 사람에게 내려지는 '심판'이라는 것이다. 결국 라테란 공의회에서는 다음과 같은 성명을 공식적으로 채택했다. "먼저 영혼의 건강을 돌본 뒤에 육신을 치료하는 약을 처방하는 것이 더욱 효과적이다."

교회가 이렇게 얘기하는데, 다른 선택의 여지가 있었을까? 따라서 옛 서양인들은 영혼의 건강을 잘 돌보기 위해 종교에 매달렸고, 이를 통해 질병과 죽음의 공포를 달랬다. 흑사병이 돌았던 때에는 더욱 그랬다. 이때 사람들 사이에서 인기를 끌었던 성인이 3세기 로마의 기독교 순교자 성 세바스티아누스이다. 이탈리아의 화가 안드레아 만테냐Andrea Mantegna, 1431~1506가 그린 성 세바스티아누스의 모습을 보면 온몸에 화살이 꽂혀 마치 고슴도치 같다. 하지만 그는 희한하게도 죽지 않고 하늘을 향해 미소 짓고 있다. 오히려 고통보다는 희열을 느끼는 것처럼 보일 정도다. 도대체 어떤 사연이 있는 것일까.

세바스티아누스는 로마 디오클레티아누스 황제의 근위장교였다. 하지만 그는 당시 탄압받던 기독교를 믿는 신자이기도 했다. 어느 날 투옥된 기독교 신자들을 은밀히 탈출시키던 그는 그만 발각돼 광장의 나무 기둥에 묶여 사형집행인들의 화살받이가 되는 형벌을 받게 된다. 하지만 신의 가호

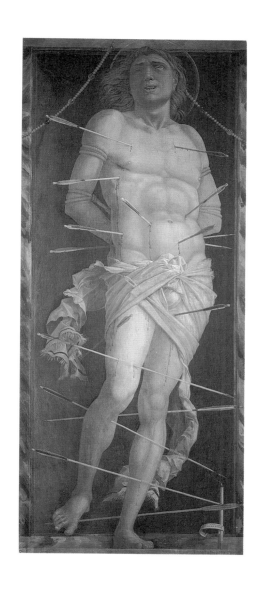

〈성 세바스티아누스〉

안드레아 만테냐, 1506년경, 캔버스에 템페라,
이탈리아 베네치아 카도로 프란케티미술관

를 받은 그는 죽지 않았다. 사람들은 이 세바스티아누스의 이야기에 특별히 감화되었다. 병病이라는 건 하늘에서 죄 많은 인간들을 벌하기 위해 땅을 향해 무작위적으로 쏘아 내리는 화살이었다. 하지만 머리 위에서 소나기처럼 쏟아지는 화살 세례 속에서도 사람들은 세바스티아누스처럼 기적적으로 살아남길 원했다. 성 세바스티아누스가 환자와 그 가족을 지키는 수호성인이 된 이유다.

그렇지만 아무리 성 세바스티아누스가 보호하려고 해도 화살을 못 피하는 이도 있고, 한 발만 빗맞아도 죽는 이들도 있기 마련이다. 시간이 흐르면서 병에 대한 사람들의 해석은 한층 구체화되었다. 영혼의 건강을 잘 돌보지 못한 이는 '자신의 성격에 어울리는 병'에 걸리는 식으로 신의 심판을 받는다고 여긴 것이다. 예를 들어 결핵은 격정적이고 무모하거나 지나치게 감수성이 예민해 세속의 공포를 견뎌내지 못하는 광기 어린 인물이 잘 걸리는데, 그러한 기질이 분출되지 않고 억눌리는 경우 결핵에 걸린다고 생각했다. 미국 작가 수전 손택의 책 《은유로서의 질병》에 따르면 당시 폐는 '몸 위쪽에 있는 영적으로 정화된 기관'이라고 여겨졌는데 결핵은 폐에 자주 발병했기에 '영혼의 질병'으로 간주된 것이다.

노르웨이의 화가 에드바르 뭉크 Edvard Munch, 1863~1944 또한

그렇게 생각했다. 뭉크의 가족도 결핵의 희생자였다. 하지만 뭉크는 하늘에서 쏟아지는 화살에 운 나쁘게 맞아서 병에 걸린 게 아니라, 가족 핏줄 속에 마치 원죄처럼 병을 부르는 기질이 흐르기 때문이라 생각했다. 그는 진저리치듯 이렇게 회고했다. "아버지는 타고나길 신경질적이었고, 종교적으로는 강박적이셨다. 거의 신경증이라고 할 수 있을 정도였다. 나는 아버지에게 광기의 씨앗을 물려받았다. 내가 태어난 순간부터 내 곁에는 공포와 슬픔과 죽음의 천사들이 있었다."

실제로 뭉크의 가족들은 차례차례 병에 걸렸다. 먼저 뭉크가 고작 5살밖에 안 됐을 때인 1868년 어머니가 결핵으로 세상을 떠났다. 아버지는 아내를 잃은 뒤 더욱 폭발적으로 화를 냈고, 점점 종교에 광적으로 집착했다. 집안엔 먹구름이 걷힐 날이 없었고, 이 '광기의 씨앗'은 가족들의 몸과 영혼에 옮겨붙어 싹을 틔울 준비를 했다. 역시나 몇 년 후 어머니를 떠나보냈던 폐결핵이 다시 뭉크의 집을 찾아왔다. 처음에 희생자는 뭉크가 될 것으로 보였다. 하지만 피를 토해내던 뭉크는 기적적으로 건강을 회복했고, 대신 폐결핵을 떠안은 주인공은 누나 소피가 되었다. 소피가 투병 끝에 숨을 거두자 뭉크는 큰 충격을 받는다. 엄마처럼 의지하던 사람이었기 때문이다. 뭉크의 당시 심정은 그의 작품 〈병든 아이〉에서도 엿볼 수 있다.

한눈에도 병색이 짙어 보이는 소녀가 희미한 눈으로 창밖을 바라본다. 살짝 벌린 소녀의 입은 그녀가 자연스럽게 숨쉬기 힘들다는 사실을 알아차리게 해준다. 베개를 덧댄 의자에 앉은 채, 자신의 죽음을 예감하며 체념하듯이 고개를 돌린 소녀. 그 소녀의 손을 부여잡은 채 흐느끼며 고개를 떨군 어머니. 어머니는 '살려달라'고 신을 향해 간절히 기도하고 있을지 모른다. 그러나 그 기도는 실현되지 않았을 것이다. 이 그림의 실제 모델이 되어준 사람은 따로 있다고 하지만, 뭉크의 눈앞에는 불쌍한 누이가 죽음을 앞두던 모습이 계속 어른거렸을 것이다. 작품 속 소녀는 소피이며, 곁의 여성은 어머니처럼 소피를 돌보던 이모 카렌과 다름없다.

질병은 소피의 목숨을 거둬간 후에도 뭉크의 가족 곁을 계속 맴돌았다. 1895년 남동생 안드레아스가 결혼한 지 얼마 되지 않아 폐렴으로 사망한 데 이어, 1898년에는 여동생 레우라가 조현병으로 정신병원에 입원했다. 뭉크는 한탄했다. "유년기와 청년기 내내 질병은 내 주위를 떠나지 않았다. 결핵균은 흰 손수건에 의기양양하게 자신의 핏빛 깃발을 꽂았다." 아마 '저주받은 피를 가지고 태어났으니, 다음 차례는 항상 나'라는 생각을 하지 않았을까. 하지만 뭉크는 80세 생일까지 치렀다. 그 자신조차 의외라고 생각했을 것이다.

어쩌면 우리는 비웃을지 모른다. 하늘에서 쏜 '심판의

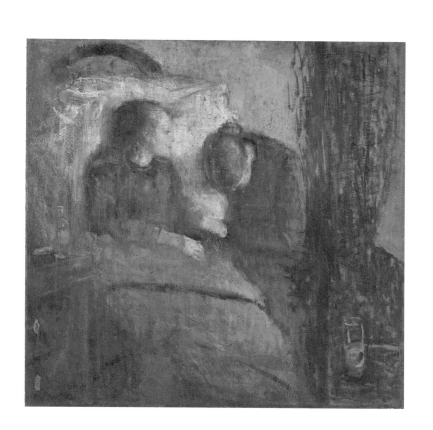

〈병든 아이〉

뭉크, 1885~1886년, 캔버스에 유채,
노르웨이 오슬로 국립미술관

화살'을 맞아서 병에 걸린다니, 독특한 성격 때문에 병이 싹 튼다니, 얼마나 미개한 생각인가. 하지만 우리는 과연 이 '미개함'에서 완전히 벗어났다고 말할 수 있을까? "부정적 사고 방식을 못 버려서, 암이 재발한 것 같아요." 유의 '암을 부르는 성격'이 있다는 이야기는 한 번쯤 들어봤을 것이다. 사람들은 질환이 '그냥 생기지' 않는다고 믿고 싶어 한다. 이때 제일 쉬운 선택이 아픈 사람에게 원인을 돌리는 것이다. 예민하고 늘 불평불만 가득하고 스트레스를 잘 받는 성격을 가진 사람들이 자신의 병을 키운 것이다!

《아픈 몸을 살다》의 저자 아서 프랭크는 이에 대해 명쾌하게 설명한다. "아픈 사람에게 암을 부르는 성격이 있다고 믿을 때, 아픈 사람 이외의 모두에게 세계는 덜 취약하고 덜 위험해진다. 아픈 사람조차 병이 그냥 생겼다기보다는 자신이 무언가를 잘못해서 생겼다고 믿기도 한다. 불확실성보다는 죄책감이 더 편할 수도 있는 것이다."

'심판론'도 질긴 건 마찬가지다. 편한 인스턴트 음식만 먹고 정기적인 검진도 받지 않으며 담배를 피우고 술을 마시거나 운동을 게을리하며 과체중 상태로 방만하게 지내면 '병에 걸려도 싼' 존재가 된다. 이에 대해 《아파도 미안하지 않습니다》 저자 조한진희는 "개인의 잘못된 생활 습관 때문에 질병이 왔다는 생각은 바로 그 개인의 '습관'에 사회의 구조, 문

화, 빈곤, 불평등이 스며 있다는 사실을 간과한다"고 말한다. 장시간의 불안정노동, 성차별, 극심한 경쟁 속에서 피폐해진 개인은 신자유주의가 권장하는 '자기 관리'를 할 에너지를 비축할 수 없기 때문이다. 그렇다면 진정 우리에게 '화살'을 쏜 이는 누구일까.

릴리 엘베, 커버링을 거부한
성소수자 예술가

마거릿 대처 전 영국 수상에게는 과외선생이 있었다. 국립극장 발성 코치였던 과외선생은 대처의 목소리 음도를 남성과 여성 중간 지점으로 낮추도록 혹독하게 지도했다. 그리하여 대처는 '남자처럼' 연설할 수 있었다. 소아마비 장애인이었던 프랭클린 루스벨트 미국 대통령은 늘 휠체어를 타고 다녀야 했다. 하지만 공식 장소에서 그는 자신의 휠체어를 다른 이의 눈에 안 띄게 치웠다. 대처와 루스벨트는 왜 그렇게 행동했을까.

켄지 요시노 뉴욕대학교 교수는 이들의 행동을 '커버링 Covering'이라고 명명했다. 요시노 교수는 저서 《커버링》에서

"커버링은 주류에 부합하기 위해 남들이 선호하지 않는 정체성의 표현을 자제하는 것"이라며 "사회가 소수자성을 '티 내지 말라'고 암묵적으로 강요하는 경우가 많기 때문에 이런 선택을 하는 것"이라고 말했다. 즉 주류의 눈치를 살폈던 대처는 자신의 여성 음색을, 루스벨트는 자신의 장애를 숨긴 셈이다. 그렇다면 대중의 시선에 민감한 정치인들만 커버링을 택했던 걸까. 불행히도 그렇지 않다. 르네상스 시대의 위대한 조각가이자 천재 화가 미켈란젤로$^{Michelangelo, 1475~1564}$도 일평생 자신의 본 모습을 커버링했다. 왜냐하면 그는 성소수자였기 때문이다.

1564년 2월 18일 이탈리아 로마. 88세의 미켈란젤로는 이제 막 숨을 거두려는 차다. 죽음의 순간, 사랑과 존경과 슬픔이 뒤섞인 표정으로 미켈란젤로의 손을 잡고 있던 사람은 중년 남성 톰마소 데이 카발리에리였다. 미켈란젤로가 죽기 전 제일 오랫동안 눈을 맞춘 사람 역시 그였다. 당연했다. 톰마소는 미켈란젤로의 예술을 위한 영감의 원천이었으며, 무엇보다 '불멸의 연인'이었기 때문이다.

두 사람이 처음 만난 해는 1532년. 쉰일곱 미켈란젤로의 눈앞에 신기루처럼 등장한 23세의 귀족 청년 톰마소는 아름다움의 현신이었다. 톰마소는 탄탄한 육체와 세련된 매너

를 지닌, 예술을 사랑하는 젊은이였기 때문이다. 그 만남 이후 미켈란젤로는 톰마소에게 남은 인생 모두를 걸 정도로 몰두했다. 34세의 나이 차이도 상관없었다. 톰마소에게 수많은 연애편지를 쓰고 헌시도 지었다. 숭배에 가까운 찬사를 담은 편지 내용을 보면 평소 칭찬에 인색했던 미켈란젤로가 쓴 것이 맞는지 의아할 정도이다. "그대의 이름을 잊는 것은 매일 먹는 음식을 잊는 것과 다름없소. 하지만 나는 몸과 마음에 영양분을 주는 그대의 이름을 잊느니 차라리 불행히도 몸에만 영양분을 주는 음식을 잊겠소. 그대가 내 마음에 떠오를 때면 여러 가지 즐거움이 생겨나고 죽음의 슬픔과 두려움도 느끼지 못하기 때문이오."(1553년의 편지)

　　미켈란젤로는 톰마소에게 여러 드로잉 작품을 선물했는데, 그중 독수리가 미소년을 유괴하는 그리스 신화를 담은 〈가니메데스의 납치〉는 더없이 관능적이다. 트로이 왕자 가니메데스는 어느 날 양 떼를 돌보다가 호색적인 제우스의 눈에 띄었고, 그의 미모에 반한 제우스는 독수리로 변신해 가니메데스를 납치한다. 그림 속 독수리는 양발로 가니메데스의 다리를 움켜쥐고 가니메데스의 알몸을 목으로 휘감고 있다. 하지만 톰마소의 실제 모습과 닮았다는 가니메데스의 얼굴은 두려움과 당혹감 없이 평온하다. 미켈란젤로는 톰마소를 가니메데스로 빗대고 자신을 제우스로 은유해 걷잡을 수

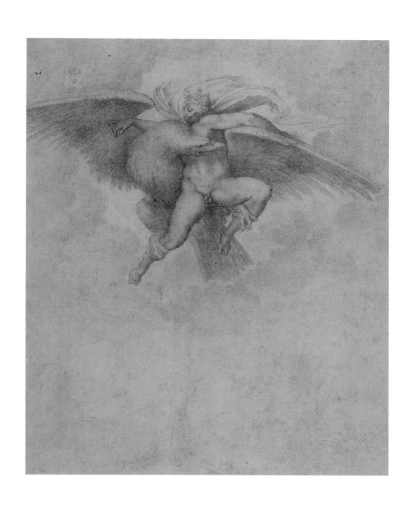

〈가니메데스의 납치〉

미켈란젤로, 1533년경, 검은색 초크,
미국 케임브리지 포그미술관

없는 열정을 그림으로 고백한 셈이다.

미켈란젤로의 '소년에 대한 열정'은 세간의 입에 오르내리며 뒷말을 낳았다. 이러한 정황은 미켈란젤로가 바초라는 사람에게 보낸 편지 내용에서도 짐작할 수 있다. 한 사람이 아들을 미켈란젤로의 도제徒弟로 들여보내길 원했는데, 뜬금없이 아들의 아름다운 용모를 자랑하면서 미켈란젤로가 원한다면 침대까지 따라가게 하겠다고 말했다는 것이다. 이에 미켈란젤로는 "그런 쾌락은 당신이나 즐기라"고 쏘아붙였다고 하니, 그의 동성애는 당시 공공연한 비밀이었던 것 같다.

미켈란젤로의 고민은 꽤 깊었을 것이다. 아름다운 청년을 사랑하는 자신의 마음이 시대와 불화했기 때문이다. 당시 동성에게 애정을 표현한다고 해서 법적으로 처벌받지는 않았지만, 동성 간 성행위는 명백하게 범죄로 취급되었고 피렌체에서는 사형을 받을 수도 있었다. 미켈란젤로가 자신의 마음을 통제하려고 노력한, 길고도 절망적인 싸움이 다음 시에 잘 묘사되어 있다. "만약 내 눈을 멀게 하는 이 지극한 아름다움이 곁에 있을 때 내 심장이 견디지 못한다면, 또 그 아름다움이 멀리 있을 때 내가 자신감과 평정을 잃는다면 나는 어떻게 될 것인가? 어떤 안내자와 호위자가 있어 나를 지탱해줄 것이며, 다가오면 나를 태워버리고 떠나면 죽게 만드는 당신으로부터 나를 지켜줄 것인가?"

미켈란젤로가 괴로워했던 이유는 세상의 박해 때문만은 아니었다. 마음속에서도 극도의 혼란이 일고 있었다. '사랑스러운 톰마소'와 '영혼을 구원할 그리스도교 신앙', 이 두 세계가 충돌하고 있었기 때문이다. 기독교 신앙은 그의 사랑을 부정했다. 미켈란젤로는 자신의 사랑이 죄스러운 것은 아닌지 의심했으며, 그 고통을 다음과 같이 시에서 토로했다. "나는 죄를 지으며, 나 자신을 죽이며 살아간다. 내 삶은 더 이상 나의 것이 아니라 죄의 것이다. 내 선함은 하늘이 내게 주신 것이지만, 나의 악함은 나 자신에 의한 것, 내가 빼앗긴 자유의지에 의해 생겨난 것이다."

결국 미켈란젤로는 '독실한 기독교 신자'로 세상을 떠났다. 그는 자신의 마지막을 지키러 온 톰마소에게 사랑의 말을 남기는 대신 "내가 죽으면 그리스도의 수난과 죽음을 상기시켜 달라"는 지극히 종교적인 말을 남기고 숨을 거뒀기 때문이다. 이렇게 미켈란젤로와 톰마소의 사랑은 시간의 흐름 속에서 잊혀지는 듯했다. 하지만 이것으로 끝은 아니었다. 이후 그의 사랑을 담은 글이 발굴되고 조명되었기 때문이다.

평생 결혼을 하지 않은 미켈란젤로의 유일한 혈육인 조카 레오나르도는 그의 유산을 고스란히 물려받았는데, 미켈란젤로 사후 60여 년이 흐른 1623년 그 조카의 아들이 유품

중에서 미켈란젤로의 육필 시를 발견한다. 그는 이 시들의 눈부신 아름다움에 매료되었지만, 곧 그 연시가 남성에게 바쳐진 걸 알고 경악한다. 공개하면 가문의 수치가 될 것 같았지만, 그냥 묻어버리기에는 아름답고 애절한 문장이 너무나 아까웠다. 결국 조카의 아들은 고심 끝에 타협안을 선택했다. 시 속 남성형 대명사를 여성형으로 바꿔 출간하는 것! 그렇게 세상에 모습을 드러낸 미켈란젤로의 시집은 시인으로서 그의 명성을 드높이는 데에는 기여했지만 미켈란젤로가 성소수자였다는 진실을 향후 250여 년이나 가려버렸다.

이 시집은 19세기 말에서야 비로소 온전한 모습으로 출간된다. 영국의 미술사학자이자 성소수자 인권운동가인 존 애딩턴 시먼즈가 《미켈란젤로 부오나로티의 생애》라는 책을 펴내면서 시를 원래 모습으로 돌려놓은 것이다. 여성형 대명사가 남성형 대명사로 복원되면서, 톰마소는 마침내 250년의 세월을 뛰어넘어 미켈란젤로의 인생 속으로 되돌아올 수 있었다.

이렇듯 미켈란젤로는 커버링이라는 안전한 길을 선택했다. 하지만 그와는 정반대로 명성과 안락을 모두 포기하고 자신을 드러낸 예술가도 있었다. 사회가 규정한 정상성을 거부하고, 자기 내면의 목소리를 좇아 살았던 덴마크의 화가

〈하트의 여왕〉

게르다 베게너, 1928년, 캔버스에 유채,
덴마크 코이에만 아르켄근대미술관

릴리 엘베Lili Elbe, 1882~1931가 그 주인공이다.

카드놀이를 하는 중이었을까. 자줏빛 짧은 원피스를 입은 사람이 '하트의 여왕' 카드를 꺼내 들었다. 하트의 여왕은 '미인'을 뜻하는 카드. 담배를 문 채, 무심하게 시선을 던지는 그는 진정 하트의 여왕 같다. 날렵한 눈썹, 탐스러운 붉은 입술, 당당한 표정과 대담한 자세까지, 덴마크의 화가 게르다 베게너Gerda Wegener, 1886~1940는 릴리 엘베라는 이름의 이 사람을 정성을 담아 그려냈다. 당연했다. 릴리는 게르다가 사랑하는 '남편'이었기 때문이다. 그렇다, 남편! 릴리는 당시 생물학적으로는 남자였다. 도대체 게르다와 릴리 사이에 무슨 일이 일어났던 것일까.

릴리의 존재는 1908년까지 드러나지 않았다. 풍경화가 에이나르 베게너의 몸속에 얌전히 살고 있었다. 남자였던 에이나르는 1903년 덴마크 왕립 미술아카데미에서 만난 동료 화가 게르다와 사랑에 빠져 1년 뒤 여느 평범한 남녀처럼 결혼했다. 하지만 릴리가 잠에서 깨어나면서 이 부부의 삶은 격변을 맞이했다. 1908년, 인물화를 그리던 게르다가 예고 없이 약속을 깨뜨린 모델 대신 포즈를 취해 달라고 에이나르에게 부탁한 게 계기였다. 에이나르는 아내의 요청에 스타킹과 굽 높은 구두를 신었는데, 그 순간 릴리의 존재를 각성하게 되었다. 줄곧 남자로 살아왔던 시간이 실제로는 '남장'이

었다는 진실을 깨달은 것이다.

그 후부터 에이나르는 릴리가 되었다. 게르다도 본래의 성 정체성을 찾고 싶다는 남편의 뜻을 존중했다. 이때부터 릴리는 게르다의 그림에 자주 등장했다. 화장하고 여성복을 입은, 캔버스 속의 릴리는 편안해 보인다. 하지만 캔버스 밖의 삶은 녹록치 않았다. 사회는 부부를 향해 노골적으로 이빨을 드러내며 으르렁거렸다. 신에게 도전했다며 소송을 걸겠다는 사람도 나타났고, 집에 오물을 투척하며 비난하는 이도 있었다. 지친 두 사람은 1912년 고향을 떠나 좀 더 개방적인 분위기의 프랑스 파리로 터전을 옮겼지만, 릴리에겐 파리 또한 힘겨운 곳이기는 마찬가지였다. 프랑스의 의사들도 릴리가 조현병을 앓고 있다는 식으로만 진단했기 때문이다. 그럼에도 릴리는 주눅 들지 않았다. '정상적으로 살라'는 시대의 폭력에 맞서 자신의 진정한 모습을 과감하게 드러냈다. 〈하트의 여왕〉 속 릴리는 '나의 본 모습으로 사는 것이 바로 정상성'이라고 온몸으로 말하는 듯하다.

결국 1930년 48세의 릴리는 좀 더 릴리답게 살기 위해 수술대 위로 올라갔다. 세계 최초로 성전환 수술을 받은 것이다. '최초'인 만큼 수술에 생명을 걸어야 하는 상황이었지만 릴리의 결심은 확고했다. 아이를 갖기 위해 난소와 자궁까지 기증받아 이듬해까지 총 다섯 번의 수술을 받았다. 하

지만 안타깝게도 그녀의 몸은 타인의 자궁을 받아들이지 못했다. 결국 수술 3개월 뒤인 1931년 9월 13일, 릴리는 감염과 그로 인한 심장마비로 사망한다. 그러나 그녀는 짧은 순간이나마 자신이 원했던 여성의 모습으로 살 수 있었다. 법적으로도 성별을 변경했다. 스스로 투쟁해 성취한 값진 열매였다. 이는 첫 수술 후 릴리가 했던 말에서도 알 수 있다. "나는 완전히 나 자신이다."

　한국의 성소수자들은 미켈란젤로의 커버링과 릴리의 당당함 중 어느 쪽을 선택할까? 2021년 '퀴어 퍼레이드'에 대한 질문을 받은 유력 정치인의 거침없는 답변은 그 실마리를 제공한다. "차별에 대해서 반대한다. 하지만 자신의 인권뿐만 아니라 타인의 인권도 소중하다. 표현할 권리가 있는 만큼 거부할 수 있는 권리도 마땅히 존중받아야 한다." 이는 '성소수자를 혐오할 권리'를 인정하라는 말이나 다름없다. 이처럼 노골적인 말이 공적인 장에서 여과 없이 나올 수 있다는 건 무슨 의미일까. 여전히 성소수자들은 대다수와 다르지 않다는 보호색을 갖춰야 비로소 사회의 성원으로 인정받을 수 있다는 뜻 아니겠는가. 차별금지법을 15년이 넘도록 상정도 못 하는 상태가 이 시대의 후진성을 증언한다. '정상성'이라는 커버 따위 필요 없는 세상은 도대체 언제쯤 도래할 것인가.

'흑인이라서, 여성이라서',
강탈당한 약자의 몸

1932년부터 1972년까지 무려 40년간, 미국에도 '마루타'가 있었다. 이 '미국판 마루타'는 가난한 흑인 남성 600명(매독 환자 399명, 매독에 걸리지 않은 대조군 201명)이었다. 미국 정부는 이들에게 '나쁜 피'를 치료하고 있다고 속이고, 철분제·비타민 등 가짜 약을 주며 매독의 경과만을 관찰하는 실험을 했다. 매독을 치료하지 않고, 오래 방치할 경우 일어날 수 있는 건강 문제를 알아내기 위해서 이들을 '실험용 쥐'로 삼은 것이다. 매독에 걸린 흑인들의 병세는 날로 악화됐지만, 백인 의사들은 그들을 지켜보며 단지 기록만 했다. '기적의 치료제'라고 일컬어진 페니실린이 1941~1943년 무렵에 개발되어 1946년

에 이르러 널리 사용되었음에도 실험 대상 흑인들은 1960~1970년대에도 페니실린을 한 번도 맞아보지 못했다. 그 결과 매독과 관련된 합병증으로 28명이 사망하고, 매독 후유증으로 100명이 사망했다. 이들의 아내 중 40명이 매독에 감염되었고 19명의 신생아가 매독으로 사망했다.

이 매독 생체실험은 미국에서 매독의 발생률이 높은 앨라배마주 매콘카운티의 터스키기 지역 흑인 남성을 대상으로 했기 때문에 그곳의 지명을 따서 흔히 '터스키기 매독 생체실험Tuskegee Syphilis Study'이라고 불린다. 백인들이 인류를 괴롭히는 질병인 매독을 뿌리 뽑기 위해 흑인의 몸을 사용했다는 것은, 백인과 흑인의 몸이 근본적으로 다르지 않다는 사실을 전제한 것이다. 그렇기에 백인은 흑인을 질병이 발현되는 단순한 숙주나 실험체로 착취했다. 이때 흑인은 자기 몸의 주인이 되지 못했다. 그들의 몸은 강탈당했던 셈이다.

백인을 위해 강탈당하는 흑인의 몸 이야기는 13세기 이탈리아 제네바의 주교였던 야코부스 데 보라지네가 편찬한 그리스도교 성인전聖人傳《황금전설》에도 등장한다. 《황금전설》에는 의사들의 수호성인인 코스마와 다미아노 이야기가 나오는데, 이들은 암 때문에 왼쪽 다리가 완전히 썩어버린 백인 남자의 꿈에 나타나 그를 치료해주는 기적을 행한다. 연고와 외과용 수술 도구를 가지고 나타난 성인들은 백인의

〈검은 다리의 기적〉

이시드로 데 비욜도, 1547년경, 다색 목조각,
스페인 바야돌리드 국립조각박물관

다리를 잘라내고 최근에 죽은 에티오피아 사람의 다리를 붙여주고 사라진다. 성인들이 떠난 후 의식을 회복한 백인 병자는 침대에서 뛰쳐나와 사람에게 꿈 이야기를 들려주면서 "병이 나았다"고 외쳤다.

　　스페인의 조각가 이시드로 데 비욜도 Isidro de Villoldo, 1500?~1556는 1547년께 완성한 〈검은 다리의 기적〉에서 이 극적인 사건을 묘사하고 있다. 작품 속에서 암을 앓고 있는 백인 곁에 나타난 성인들은 이미 그의 다리를 잘라내고, 그 자리에 에티오피아 사람의 검은 다리를 조심스럽게 접합하는 중이다. 그런데 웬일인지 침대 밑바닥에는 흑인이 잘린 다리를 부여잡고 고통스러워하고 있다. 비욜도는 '죽은' 흑인의 다리가 아니라 '살아있는' 흑인의 다리를 백인의 삶을 위해 붙인 것으로 묘사하고 있는 셈이다. 그에게는 흑인이 살아있든 죽은 상태이든 상관없었을 것이다. 백인 환자가 성인들의 은총을 받았다는 사실이 더 중요했기 때문이다. 터스키기 흑인의 몸처럼 에티오피아인의 다리 역시 백인에게 일어난 기적을 알려주기 위해 강탈당했던 셈이다.

　　이처럼 오랜 시간 동안 약자들은 자기 몸의 주인이 되지 못했다. 그들의 몸은 강자를 위해 손쉽게 이용당하곤 했다. 비단 인종적 약자뿐만이 아니다. 여성의 몸도 가부장제 존속

을 위해 지속적으로 강탈당했다. 분유粉乳가 발명되기 전, 만약 산모가 산후에 사망하거나 혹은 모유가 나오지 않을 때 어떻게 해야 했을까? 신생아에게 젖을 줄 유모가 필요했을 것이다. 하지만 생모가 충분히 수유할 수 있을 때도 귀족, 부르주아 상층계급은 유모에게 아기를 위탁하곤 했다.

1780년 파리에서 2만 1000명의 아기가 태어났는데, 그중 1만 7000명의 영아들이 시골에 사는 유모에게 맡겨졌으며 2년이 지난 뒤에야 집으로 돌아올 수 있었다. 시골로 보내지 않은 아기 중 약 700명은 집에 고용된 유모의 젖을 먹었다. 그렇다면 유모가 대신 젖을 먹인 이유는 무엇이었을까? 수유하면 여성의 출산 능력이 떨어질 수 있다고 생각했기 때문이다. 남성 가부장 입장에서는 유모를 두면 아내가 더 빨리 다시 임신을 할 수 있고, 자신은 더 많은 아이를 가질 수 있었기에 손해 볼 게 없었다.

태어나자마자 생모와 떨어질 수밖에 없었던 아이, 그 아이를 거둬 젖을 주고 키운 유모. 이 둘의 관계가 어땠을지 충분히 짐작 가능하다. 프랑스의 화가 에티엔 오브리Étienne Aubry, 1745~1781의 〈유모에게 고하는 작별〉에서도 이들 사이의 끈끈함을 엿볼 수 있다. 우아하게 차려입은 생모가 시골에 왔다. 낳자마자 시골 유모 집에 맡긴 아이를 건네받기 위해서다. 이제 당나귀를 타고 도시로 돌아가려는데 아기는 생모의 품에

〈유모에게 고하는 작별〉

에티엔 오브리, 1776~1777년, 캔버스에 유채,
미국 클라크미술관

서 벗어나 유모에게 다시 돌아가려고 버둥거린다. 오른쪽에는 이 모든 광경을 거리를 두고 지켜보는 생부가 서 있다. 아기와의 이별을 안타까워하는 유모 남편의 태도와 비교해보면 눈에 띄게 대조적인 모습이다. 그런데 주목할 만한 사실은 따로 있다. 그림 속에 유모 친자식의 존재가 소거됐다는 점이다.

알다시피 사람의 젖은 그냥 나오지 않는다. 유모가 부잣집 도시 아기에게 젖을 물리기 위해서는, 본인이 직전에 아기를 낳아야 했을 것이다. 이에 대해 프랑스의 철학자 빅토르 브로샤르는 1872년 아동보호회 연례회의 강연에서 의미심장한 발언을 했다. "유모의 아기는 어찌 될지, 여러분의 아기에게 젖을 먹이기 위해 다른 아기에게 젖을 떼게 한 것은 아닌지 여러분은 몇 번이나 자문해보셨습니까? 어떤 지방에서는 유모의 아기가 현장에서 사망하는 비율이 64퍼센트에 달하고, 87퍼센트에 달하는 지방도 있습니다." 여러 명의 토실토실한 아이들이 사는 부잣집 대가족은 시골의 가난한 아기들의 희생으로 만들어진 셈이다.

분유가 발명된 후, '젖어미' 같은 모성 착취 사례는 이제 찾아보기 힘들다. 그렇다면 여성의 몸은 해방되었을까? 아니, 요즘 여성의 몸은 성차별에 더해 인종차별과 계급차별이

교차하는, 더 노골적인 전쟁터가 되었다. 대표적인 사례가 '대리모'다. 대리모 사업은 난임 커플이 다른 여성의 자궁을 계약·대여·매매해 수정란을 이식하고, 임신 및 분만을 위탁하는 것을 말한다.

한국도 대리모 출산의 청정 구역은 아니다. 2017년 한국 커플이 네팔에서 대리모를 통해 출산한 사례가 있음을 외교부가 직접 확인해주는 일도 있었다. 이 사례에서 알 수 있듯이 대리모 사업의 특징은 미국, 캐나다 등 아이를 원하는 부유한 나라의 커플이 인도, 네팔, 태국, 캄보디아, 필리핀 등 가난한 나라 여성의 자궁을 이용한다는 점이다. 대리모는 거의 예외 없이 의뢰인보다 더 낮은 사회경제적 계층에 위치하고 또한 대체로 더 '낮은' 인종적 위계상에 위치한다. 부유한 백인 여성이 대리모가 되어 가난한 흑인 커플의 아이를 낳아주는 경우를 상상할 수 있겠는가?

특기할 사실은 대리모 사업을 옹호하는 쪽이 그 이유로 자신의 유전자(남성의 정자)를 가진 아이를 갖고자 하는 열망을 내세운다는 점이다. 즉 대리모 출산은 부계 '혈통'을 지키기 위해 모성을 착취하는 '가부장제의 폭력'임을 스스로 고백하는 것과 다름없다. 《대리모 같은 소리》의 저자 레나트 클라인의 말처럼 말이다. "불임인 이들이 다른 제3자 여성의 포궁(자궁)과 난자를 빌려서까지 '자기' 아이를 낳고자 하는 욕망은

근본적으로 남성의 것이며 이 절차가 보장하는 것은 '대리모를 의뢰한 남성'의 유전자인 것이다." 이때 가난하고 어두운 피부의 여성은 '걸어 다니는 자궁'으로 환원될 뿐이다.

2015년에 개봉한 영화 〈매드맥스: 분노의 도로〉는 문명 세계가 멸망한 이후의 세계를 그린 SF영화다. 우리는 팝콘을 먹으며 이 영화를 관람했다. 그런데 영화가 그려내는 약자들의 상황은 되짚어볼수록 그리 가볍지 않다. 독재자 임모탄에게 사로잡힌 맥스는 임모탄에 충성하는 다른 인간 '워보이'를 살리기 위한 '피 주머니'가 되어 천장에 매달린다. 아내들은 건강한 아기를 낳기 위한 인큐베이터가 되며, 여성들은 식량 자원이 된 모유 생산을 위해 감금된 채 유축기를 몸에 달고 강제 착유당하는 신세다. 매독 생체실험을 당한 터스키기의 흑인, 〈검은 다리의 기적〉에서 다리를 빼앗긴 에티오피아인, 모유를 내어준 가난한 유모, 자궁을 판 대리모가 겹쳐 보이지 않는가. 그런 의미에서 〈매드맥스〉는 미래 사회에 대한 상상력을 잘 보여준 영화로 꼽히지만, 사실은 약자의 몸을 강탈하는 현실 세계를 핍진하게 그려낸 이야기일지도 모르겠다.

그림 속 소품이기를 거부한 여성들

PART. 2

성 착취를 정당화한
'성 노동자'라는 말

2004년 '성매매 방지법'이 제정되고 처음 시행됐을 때가 생각난다. 여성운동 진영은 성매매 여성의 인권을 보호하기 위해 법 제정 운동을 가열차게 해왔는데, 막상 시행하니 어안이 벙벙한 일들이 벌어졌다. 일부 성매매 여성들이 길거리에 나와 이 법에 반대하는 시위를 한 것이다. 이들은 성매매 방지법이 자신들의 '생존권'과 '주거권'을 침해한다고 항의했다. 개인적으로도 이 광경을 보며 "아닌 밤중에 홍두깨"로 두들겨 맞은 기분이었다.

이 사건을 기점으로 '성매매도 노동'이며 성매매 여성들은 '쾌락 생산 노동자'라는 주장이 일각에서 나왔다. 성매매

여성이 착취당한다는 주장은 그들의 '직업 선택'에 대한 권리 침해이고, 성 보수주의의 시각이라는 것이다. 따라서 이들은 성매매를 합법화해야 한다고 주장한다.

하지만 실제 성매매를 했고 그 경험을 바탕으로 책《페이드 포 Paid For》를 쓴 레이첼 모랜은 이렇게 못 박는다. "성매매라는 것은 '성적 학대의 상품화'이며 보상이 있는 성적 학대"라고. 그녀는 자신이 했던 일이 '노동'이 아니라 몸 자체가 '상품'이었다는 사실을 다음과 같이 증언한다. "그의 장부에서 나는 수요가 가장 많은 스트리퍼였다. 춤을 잘 춰서가 아니라(못 췄다) 젊음과 신체 때문이었다." 즉 성매매 업계는 처녀 혹은 성 경험이 상대적으로 적을 것이라 판단되는 어린 여성에게 더 많은 돈을 지불한다는 얘기인데, 이유는 간단하다. 상품은 새것인지 아닌지가 더 중요하기 때문이다. 이렇듯 성매매를 노동으로 긍정함으로써 얻게 되는 유일한 효과는 돈만 내면 언제든지 성적으로 학대할 수 있는 '상품화된 육체'가 준비된다는 것뿐이며, '성 노동론'은 이런 폭력을 가리는 낭만적 사고라는 것이다.

성매매 여성을 향한 이 같은 두 가지 시선은 은연중에 그림에도 그 흔적을 남겼다. 동시대 프랑스 파리에서 활동한 앙리 드 툴루즈 로트레크Henri de Toulouse-Lautrec, 1864~1901와 에드가르 드가는 똑같이 19세기 파리에 만연하던 성매매 현장을 그

렸다. 하지만 성매매 여성을 보는 관점은 극적으로 달랐다. 한쪽은 성매매 여성을 일종의 직업인으로 보았다. 회사에 나가 상사의 지시에 맞춰 업무를 수행하고 정해진 임금을 받는 사람 말이다. 다른 한쪽은 성매매 여성을 계급 차이와 기울어진 젠더 권력 아래에서 어쩔 수 없이 착취당하는 존재로 보았다.

툴루즈 로트레크는 그중 전자였다. 툴루즈 로트레크는 파리 뒷골목 밑바닥에서 살았던 성매매 여성을 즐겨 그렸다. 그림 중개인 폴 뒤랑뤼엘이 툴루즈 로트레크에게 아틀리에로 안내해달라고 하자 그를 성매매 집결지로 데려갔다고 하니 더 말할 나위가 없다. 툴루즈 로트레크의 그림은 성매매 여성을 '타락의 증거'로 묘사하거나 성적 대상으로 미화하지 않고, 인간적인 모습 그대로 그려낸다는 평가를 받았다. 그래서인지 성매매 여성들도 툴루즈 로트레크를 믿을 만한 친구로 여겼다는 식으로 곧잘 소개된다.

툴루즈 로트레크가 1894년에 그린 〈물랭가의 살롱에서〉도 그런 시선이 감지된다. 이곳은 프랑스 파리의 사창가 살롱. 성매매 여성들이 둘러앉거나 서서, 손님이 찾아올 때까지 무료하게 기다리는 중이다. 몇몇은 몸을 긁거나 긴장을 푼 채 앉아있는데, 이는 손님이 없을 때라야 겨우 허락되는

행동이었다. 오른쪽에 일부만 그려진 여성은 치마를 들어 올리고 있어 그녀가 파는 것이 무엇인지 암시한다. 소파에 앉은 이들 중 등을 펴고 단정히 앉아있는 사람은 오로지 분홍색 드레스를 입은 여성뿐인데, 이 사람은 다름 아닌 포주이다. 포주는 여성들이 일할 순서를 결정하고 몸치장을 감독하는 책임을 맡고 있었다. 툴루즈 로트레크는 이렇게 성매매 여성의 일상 및 생활인으로서의 모습을 자연스럽게 그렸다. 즉 성 판매 여성들을 '파리의 도시 노동자'로 묘사한 것이다.

하지만 간과하지 말아야 할 점이 있다. 툴루즈 로트레크가 성매매 여성의 일상을 자세히 그릴 수 있었던 건, 그 자신이야말로 성매매 장부 최상단에 올라가 있는 '특급 고객'이었기 때문이다. 그는 사창가에 한 번 가면 몇 주일씩 머물 만큼 돈이 많은, 백작 가문 도련님이었다. 〈물랭가의 살롱에서〉 작품 속 검은 스타킹을 드러내고 비스듬히 앉은 이는 미레유 Mireille라는 여성인데, 바로 툴루즈 로트레크가 미레유의 단골 손님이었다. 어디 미레유뿐이랴. 툴루즈 로트레크의 친구이자 화상인 모리스 주아양에 따르면 "그는 반라의 여자들 엉덩이에 손을 얹고 자동 피아노 반주에 맞춰 춤을 추어달라고 요구"하는가 하면 "그들의 자태를 바라보며 황홀경에 빠져들곤" 했던 사창가의 귀빈이었다. 툴루즈 로트레크의 친구이자 동료 화가였던 에두아르 뷔야르는 그와 성매매 여성의 관

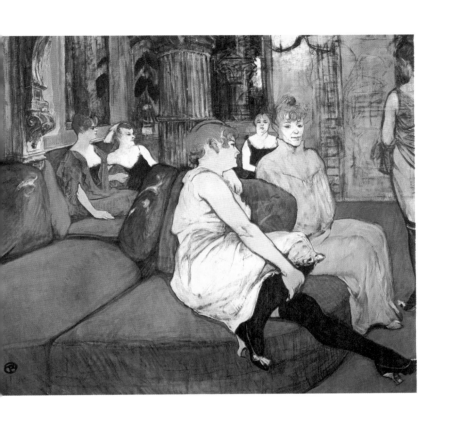

〈물랭가의 살롱에서〉

앙리 드 툴루즈 로트레크, 1894년, 캔버스에 유채,
프랑스 알비 툴루즈로트레크박물관

계에 대해 다음과 같이 말했다. "(장애인이었던) 툴루즈 로트레크는 귀족적인 정신을 갖추었지만 신체적인 결함이 있었고, 매춘부들은 신체는 멀쩡했지만 도덕적으로 타락해 있었다. 이들은 서로에게 묘한 동질감을 가졌을 것이다." 이 말은 역설적으로 툴루즈 로트레크와 성매매 여성은 친구가 아니었다는 사실을 드러낸다.

19세기 말 가부장적 성차별 정서 및 사회경제적 신분 차이를 고려할 때 과연 툴루즈 로트레크와 성매매 여성이 진정한 친구가 될 수 있었을까? 서로 동질감을 느꼈다는 식의 발언은 성매매 여성들이 '도덕적으로 타락'하는 데 툴루즈 로트레크도 기여했으며, 성매매 여성들이 보통 감당할 수 없는 가난 때문에 성매매로 들어섰다는 불편한 현실을 감춘다. 어쨌든 툴루즈 로트레크는 이런 성 구매 경험을 토대로 자신을 엄숙한 성도덕으로부터 '해방된' 예술가로 포장했고, 19세기 프랑스를 지배하던 성 보수주의 규범에 반항한 화가로 평가받는 데 성공했다. 그렇지만 의도했든 아니든, 툴루즈 로트레크가 그린 '노동으로서의 성매매'는 성 구매자를 '서비스 이용자'로, 포주를 '사업가' 혹은 '관리자'로 은연중에 정당화한다. 결과적으로 툴루즈 로트레크의 그림이 성매매 현장의 폭력성을 가리는 역할을 했다고 하면 너무 박한 평가일까.

반면 드가는 성매매가 돈을 매개로 한 '일방적 권력 남

용'이라는 사실을 자신의 그림에서 가감 없이 드러냈다. 그가 1890년에 그린 작품 〈무용수들, 분홍과 초록〉도 그중 하나다.

이곳은 무대 뒤. 무용수들이 마치 사탕 포장지 같은 튀튀^{tutu, 발레 치마}를 입은 채 무대로 나갈 준비를 하고 있다. 심호흡을 하고, 옷매무새와 머리를 다듬는 등 스포트라이트를 받기 전에 몰려오는 긴장을 다스리고 있다. 그런데 그림 오른쪽 장막 옆에 남자의 검은 실루엣 일부가 삐죽하게 보인다. 실크해트를 쓰고, 배가 조금 나온 것으로 보아 정장을 입은 나이 든 신사. 그는 누구일까? 발레를 지도하는 스승일까, 극장 관계자일까? 답은 성 구매자다.

19세기 파리에서는 돈 많은 남성들이 발레 공연장을 많이 찾았다. 유독 발레라는 예술을 아껴서 그런 것은 아니었다. 그들은 어린 발레리나를 만나기 위해 공연장을 찾았다. 당시 발레리나는 주로 노동 계층에서 선발되었다. 여성의 복사뼈가 드러나기만 해도 단정치 못하다고 여겼던 그 시절에, 선정적인 차림에 다리를 내놓고 춤을 추는 발레리나가 가난한 집 딸인 것은 필연이었다. 상류층 남성 눈에 비친 발레리나는 예술가가 아니라 그저 노동 계급 출신의 소녀일 따름이었으니, 고로 만만한 성적 사냥감이었으리라. 발레 문화의 주도권을 러시아에 내어주고 인기가 쇠하여가던 프랑스 발레 공연 업계는 신사들의 발걸음을 반색하며 환영했다. 이들

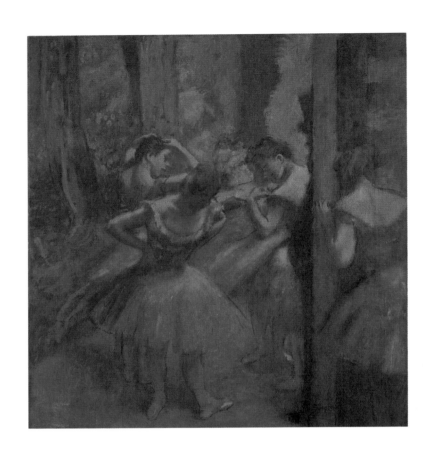

〈무용수들, 분홍과 초록〉

에드가르 드가, 1890년경, 캔버스에 유채,
뉴욕 메트로폴리탄미술관

〈기다림〉

에드가르 드가, 1882년경, 종이에 파스텔,
미국 로스엔젤레스 게티센터

은 거액의 찬조금을 내는 돈줄이었기 때문이다. 신사들은 그 대가로 무대 뒤로 접근할 수 있는 권리를 얻었고, 어린 무희들의 몸을 이리저리 각을 재며 탐색한 후 '후원을 해주겠다'며 은밀한 제안을 하곤 했다.

비극은 발레리나의 어머니들도 딸들의 성매매를 적극 부추겼다는 데에 있다. 드가의 다른 그림 〈기다림〉을 보자. 오디션 결과를 기다리는 것일까. 어린 발레리나가 긴장과 초조함 때문인지 발목을 문지르며 구부정하게 앉아있다. 옆자리 검은 옷의 중년 부인은 발레리나의 어머니. 그녀는 딸 곁에 늘 붙어있으면서 하루 대부분을 함께했다. 공연장을 찾는 남성과 딸의 접촉을 '매의 눈'으로 감시하기 위해서인데, 그렇다면 딸을 '보호'하기 위해서였을까? 천만에! 놀랍게도 성매매 '가격 흥정'을 위해서였다. 가난에서 벗어나기 위해서는, 딸의 몸에 더 높은 값을 부르는 후원자를 찾아야 했기 때문이다. 이런 참담한 현실은 "극장은 상류 계급 남성들을 위한 창녀촌"이라는 당시 비평가의 일갈에서도 확인할 수 있다. 얼마나 이런 일이 흔했는지 한 전직 무용수는 이렇게 탄식했다. "일단 오페라에 들어오고 나면 창녀로서의 운명이 결정된다. 그곳에서 고급 창녀로 길러지는 것이다." 과연 성매매 여성의 현실을 핍진하게 그린 장본인은 툴루즈 로트레크일까, 드가일까.

흔히 드가를 '여성 혐오자'라고 말하곤 한다. 평생 독신으로 지냈으며 여성에 대해 냉소적인 태도를 유지했기 때문이다. 화가 장 프랑수아 라파엘리도 "드가는 여성의 모습을 품위 없이 그리는 일에 주력하기 때문에 틀림없이 그는 여자를 싫어할 것이다"라고 평하기도 했다. 실제로 드가가 그린 발레리나는 앞서 보았듯 얼굴이 뭉개져 있거나 땀 흘리거나 푸념하는 모습으로 그려지는 등 아름답게 묘사되지 않았다. 하지만 이것이 오히려 여성을 '성적 대상화'하지 않고 그들을 현실 속의 인간으로 대한 증거가 아닐까. 무엇보다 드가는 누드모델 출신이었던 수잔 발라동을 비롯해 메리 커샛, 마리 브라크몽 같은 여성 화가들을 발탁하고 작업을 격려한 화가이기도 하다. 이렇듯 여성에 대해 객관적인 태도를 유지했기에, 성매매에 나설 수밖에 없었던 여성의 처지를 툴루즈 로트레크보다 더 정확하게 묘사할 수 있지 않았을까.

안타깝게도 오늘날 성매매 여성의 삶 역시 드가가 묘사한 그림과 크게 다르지 않다. 여전히 성 구매 남성의 얼굴은 드러나지 않고, 성매매 여성만이 사회적으로 낙인찍히고 비난받는다. 성매매 여성들이 대체로 가난한 점도 동일하다. 이러한 상황은 설사 성매매를 노동으로 합법화하더라도 마찬가지다. 여성운동가 신박진영의 책 《성매매, 상식의 블랙홀》에 따르면, 성매매를 합법화한 독일의 경우 성매매 업소

가 늘어나면서 주변국의 가난한 여성들이 '이주 노동자'란 이름으로 인신매매 등을 통해 대거 유입됐고, 그 결과 성매매 가격은 하락했다. 치열한 경쟁으로 포주들은 더욱 노골적인 서비스를 강요했고, 성매매 여성들은 과도한 업무에 경제적 보상마저 줄어들어 어려운 처지로 내몰리고 있다고 한다.

이러한 상황에서 '성매매를 성 노동으로 합법화해야 한다'는 말은 어쩌면 저렴한 가격에 죄책감 없이 성 구매를 원하는 남성들의 욕망이 실현될 수 있는 '마법의 주문'일지도 모른다. 이것이 우리가 드가의 그림을 툴루즈 로트레크의 그림보다 더 유심히 봐야 할 이유이지 않을까. 물론 판단은 각자의 몫이다.

'여자의 몸속에는 짐승이 있다'는
오랜 자궁 혐오의 역사

중학생 때 동네 슈퍼마켓에서 생리대를 샀던 날을 기억한다. 계산대의 아주머니는 말없이 생리대를 신문지에 둘둘 말고 그것도 모자라 검은 봉지에 재빨리 넣어 건네주셨다. 그 모든 과정이 어찌나 신속하고도 은밀했던지, 나도 함께 임무를 완수해야 하는 비밀 요원이 된 느낌이었다. '내가 생리대를 샀다는 걸 아무도 눈치채면 안 돼. 얼른 집에 가서 서랍 깊숙이 숨겨야지.'

그랬다. 생리대는 부끄러운 물건이었다. 남들 눈에 띄면 절대 안 되는. 내 몸에서 일어나는 자연스러운 출혈도 혹시나 남들이 알까 봐 노심초사하는 부끄러운 일이 되었다. 월

경月經을 월경이라고 말하지도 못했다. 드러내놓고 말하기엔 뭔가 찜찜하다는 이유로, 생리 현상 중 하나니까 '생리'라고 돌려 말하게 된 것이다. 하지만 아이러니하게도 에둘러 쓴 '생리'마저도 차마 입에 올리지 못해서, '홍양' '대자연' '그날' 등으로 대체하곤 한다. 주기를 한 달로 보고 월경을 일주일 동안 한다고 가정하면, 항상 가임기 여자 넷 중 한 명은 월경을 하고 있는 셈이다. 이처럼 여성에게는 일상인데, 왜 대놓고 얘기도 못 할 정도로 사회적으로 금기시됐을까. 이 '월경 혐오'는 사실 유래가 깊다.

12세기 이탈리아의 법학자 파우카팔레아는 이렇게 말했다. "월경하는 여자의 접촉으로 인해 과일이 열리지 않고, 새 포도주는 말라버리고, 풀들은 죽고, 나무는 과실을 잃고, 녹이 철을 망치고, 공기는 어두워진다. 만약 개가 월경 피를 먹게 되면 광견병에 걸린다." 이뿐 아니라 중세인들은 한센병에 걸리는 이유 중 하나가 월경 중인 여성과 성관계를 했기 때문이라고 믿었다. 이쯤 되면 월경하는 여자 자체가 독덩어리라는 이야기인데, 나름의 논리가 있었다. 월경 때 여자의 몸은 자궁이 관장하는데, 플라톤에 따르면 자궁은 "짐승 안의 짐승"이기 때문이다.

플라톤은 기원전 367년께 저작 《티마이오스》에 이렇게 적었다. "여성이 오랫동안 성생활을 못 한다면, 자궁이 스스

로 욕구를 충족시키기 위해 골반 안쪽에서 탈출해 다른 장기에 손상을 입힐 것이다." 자궁에 발이라도 달렸단 말인가? 놀랍게도 옛 서양인들은 자궁이 자체의 욕망에 따라 움직일 수 있다고 믿었다. '의사의 아버지'라 불리는 히포크라테스도 예외는 아니었다. 그는 이러한 현상을 '돌아다니는 자궁wandering womb'이라고 불렀는데 "자궁이 배 윗부분에 떠다닐 경우 거친 숨과 심장의 날카로운 통증을 초래할 수 있다"고 했다. 그렇다면 자궁이 아래쪽으로 내려가면? 2세기경 지금의 튀르키예(터키) 지역인 카파도키아의 의사 아레테우스는 "강하게 숨이 막히는 듯한 느낌과 실어증, 나아가 매우 급작스러운 사망에 이를 수도 있다"고 주장했다. 자궁은 마치 걸신들린 아귀처럼 배를 채우길 원하기 때문에 규칙적으로 임신하지 않으면 여성들은 온갖 종류의 병에 걸린다고 생각한 것이다.

네덜란드 화가 얀 스테인Jan Steen, 1626~1679이 그린 〈의사의 왕진〉에도 채워지지 않은 자궁 때문에 고통받는 여성이 등장한다. 한 젊은 여성이 이마에 손을 댄 채 의자에 앉아있다. 의사는 이 여성을 진찰하기 위해 방문한 상황이다. 하지만 생각보다 여성의 상태는 걱정할 만한 것 같지 않다. 의사의 표정도 여유롭고, 여성의 혈색이나 옷차림도 환자라고 보기에

〈의사의 왕진〉

얀 스테인, 1658~1662년, 패널에 유채,
영국 런던 앱슬리하우스

는 애매하다. 그렇다면 여자는 도대체 무슨 병을 앓고 있는 것일까.

바닥에 앉아 빙긋이 미소 짓는 남자아이가 단서다. 남자아이는 마치 사랑의 신 큐피드처럼 화살을 갖고 놀고 있다. 이는 큐피드가 쏜 화살을 맞고 여성이 사랑에 빠진 것을 암시한다. 마침 벽에는 에로틱한 그림이 걸려 있다. 그녀는 '상사병'에 걸린 것이다. 하지만 당시 수많은 그림에서 상사병에 걸린 여성은 육체적 질병을 앓고 있는 것처럼 표현됐는데 이유가 있었다. 바로 탐욕스러운 자궁 때문에! 의사는 아마도 그녀가 사춘기 이후 너무 오랫동안 자궁을 방치해놓았으며(즉 남성과 성관계를 하지 않았으며), 그 때문에 괴로워하던 자궁이 몸속을 돌아다니다가 호흡을 막아 여성에게 고통을 줬을 거라고 진단했을 것이다. 여성의 발치에는 향을 피운 단지가 있다. 당시 사람들은 자궁 가까이에 향기로운 냄새를 피우면, 몸속에서 방황하던 자궁을 원래의 자리로 유인할 수 있다고 믿었기에 의사는 '향기 요법'을 처방했을 것이다. 이처럼 자궁은 욕망에 사로잡힌 나머지 신체적 고통까지 주는 위험천만한 장기였다.

자궁의 해악(?)은 이뿐만이 아니었다. 자궁은 여성의 정신에도 악영향을 끼쳐서, '히스테리'도 자궁 때문에 발생하는 병으로 여겨졌다. 오늘날 '히스테리'는 정신 질환으로 분류

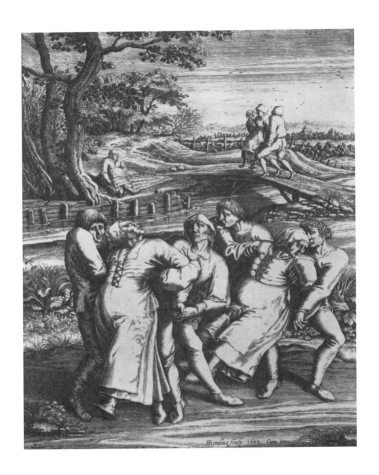

〈몰렌베이크의 무도병 여자들〉

헨드릭 혼디위스, 1642년, 동판화,
영국 런던 웰컴컬렉션

되지만, 원래는 '자궁을 원인으로 하는 질환' 일반을 가리켰다. '히스테리'라는 말 자체가 '자궁'을 의미하는 그리스어 '히스테라ʰʸˢᵗᵉʳᵃ'에서 왔을 정도다. 그렇다면 자궁은 어떻게 여성들에게서 이성을 앗아갈 수 있다는 것일까. 네덜란드 판화가 헨드릭 혼디위스Hendrik Hondius, 1573~1650의 동판화 〈몰렌베이크의 무도병 여자들〉을 보자.

〈몰렌베이크의 무도병 여자들〉은 플랑드르의 화가 피터르 브뤼헐Pieter Bruegel, 1525~1569이 1564년에 그린 소묘를 토대로, 헨드릭 혼디위스가 동판화로 재탄생시킨 것이다. 몰렌베이크는 벨기에 브뤼셀 근처 마을로, 1564년 당시 '무도병'이 창궐하고 있었다. '무도병'은 몇몇 사람들이 열광적으로 춤을 추기 시작하면 주변 사람들까지 대열에 끼어들어 집단적으로 광란의 춤을 추는 현상이었다. 이유는 알 수 없었다. 춤꾼들은 흥분 상태에서 춤을 추다 탈진해 쓰러지거나 심장마비가 올 때야 비로소 춤을 멈출 수 있었다. 현재는 이 무도병이 상한 농산물에서 나오는 환각제 성분 때문에 생겨났다고 분석하는 학자도 있고, 흉년과 기근, 흑사병으로 인한 스트레스와 극심한 공포로 빚어진 현상이라고 설명하는 이도 있다. 하지만 16세기에는 달랐다. 당시 사람들은 여자들의 자궁에서 나오는 '시큼한 증기' 때문에 무도병이 발생한다고 생각했다.

브뤼헐은 무도병을 앓는 세 명의 여성에게 남자들이 떼로 달라붙어 강가로 끌고 가는 현장을 포착했다. 여성들의 배는 둥글게 부풀어있는데, '이성을 잃게 만드는 증기'가 자궁에 가득 차 있기 때문이다. 남자들은 통제 불가능한 여자들을 차가운 강물에 처넣어야 병을 고칠 수 있다고 믿었다. 다리 위에는 이미 한 여성이 두 명의 남자들에게 양팔을 붙들린 채 서 있다. 그녀는 곧 무방비 상태에서 물속으로 떨어질 것이다. 다리 왼쪽에는 한 여성이 넋이 나간 채 앉아있다. 그녀는 아마 '찬물 치료'를 받고 정신을 차리는 중일 것이다.

　　그녀들이 왜 이런 취급을 받아야 했는지 이해하려면 16세기 프랑스의 의사이자 인문학자 프랑수아 라블레가 쓴 글을 보아야 한다. "여자의 몸속 은밀한 곳에, 남자에게는 없는 어떤 짐승 혹은 물건이 있다. 거기서는 찝찔하고 게걸스럽고 맵고 쿡쿡 쑤시고 지독하게 간지러운 질산성의 체액이 분비된다. 체액은 아플 정도로 따끔거리며 흘러나오는데, 여자라는 물건은 지극히 날카롭고 예민해서 이때 몸 전체가 벌벌 떨리고 황홀해지고 욕망이란 욕망은 남김없이 충족되어 혼미한 상태에 이르게 된다. 조물주가 저들의 이마에 부끄러움을 살짝 칠해놓지 않았다면, 저들은 미친 여자들처럼 거리를 쏘다닐 것이다." 즉 자궁이 몸 안에 있기 때문에 이 여성들은 강물에 빠져야 했던 것이다.

〈몰렌베이크의 무도병 여자들〉

피터르 브뤼헐, 1564년, 연필 드로잉,
오스트리아 빈 알베르티나미술관

이제는 자궁이 온몸을 돌아다니며 여성들에게 신체적으로나 정신적으로 문제를 일으킨다는 이야기를 믿는 사람은 없다. 하지만 '자궁 혐오'의 분위기는 여전히 현재진행형이다. '임신을 원하는 자궁이 병을 일으킨다'는 17세기의 진단은, '결혼하면 생리통은 자연스럽게 낫는다'는 21세기의 충고와 묘하게 겹친다. '자궁이 내뿜는 시큼한 증기 때문에 히스테리가 발생한다'는 말을 들을 땐 어이없다며 웃을 사람도, 생리전증후군 때문에 여성들이 도벽 증상에 시달린다는 이야기에는 아마도 고개를 끄덕일 것이다. 자궁 혐오는 '호르몬'이라는 과학 용어로 포장되어 여전히 여성을 열등한 존재로 몰아가는 중이기 때문이다.

호르몬의 변화가 몸과 기분에 영향을 줄 수 있을지 몰라도, 이성을 마비시킬 정도는 아니다. 남성들도 컨디션이 좋지 않은 날이 있지 않은가. 그럼에도 남성들의 컨디션 변화를 호르몬과 연결 지어 설명하는 경우는 없다. 이와 관련해 심리학자 로빈 스타인 델루카는 책 《호르몬의 거짓말》에서 중요한 사실을 짚었다. "대부분의 과학 연구에서 이미 호르몬 신화의 무용론이 증명된 지 오래되었으며, 1990년 초부터 많은 학자들이 이 사실을 알고 있었다"는 것이다. 그렇다면 이 사실이 왜 묻히고 여전히 '호르몬 신화'가 건재할까. "제약회사와 의료업계가 '호르몬 치료'를 돈벌이로 활용해왔기에,

또 호르몬 신화가 가부장제의 든든한 버팀목이 되어왔기에 이 사실을 은폐·왜곡했다"는 것이 델루카의 설명이다.

실제로 예로부터 가부장 사회는 위험하기 짝이 없는 자궁을 몸 안에 들여놓고 자궁에 지배당하는 여성에게 감히 중요한 일을 맡길 수 없다고 생각했다. 여성은 이성적 존재이기보다는 살덩이, 즉 자연에 가까운 존재였다. 한 달에 한 번 몸 안에서 피를 내보내는 모습은 그 유력한 증거였다. 반대로 자궁이 없는 남성은 문명에 가까운 존재였다. 이는 문명이 자연을 관리하듯, 남성들은 열등한 여성의 몸을 통제해야 한다는 판단으로 이어졌다.

안타까운 것은 현대 여성들마저도 이런 '가부장적 인식'을 뿌리내리는 데에 본의 아니게 일조한다는 사실이다. 실제로 여성들은 자신의 분노와 걱정, 짜증을 '생리전증후군' 탓으로 돌려버리는 일이 적지 않다. 자연의 인과법칙에 거스를 수 있는 사람은 없기에, '호르몬 때문에 예민했다'라는 변명은 쉽게 면죄부가 되기 때문이다. 하지만 이게 '쉬운 선택'일지는 몰라도 과연 '좋은 선택'일까. 델루카는 "당장 상황 모면은 할 수 있을지 몰라도 이는 '월경하는 여성은 신경질적이다'라는 편견을 본의 아니게 강화하는 역할을 하며, 결국 한 달에 한 번 '괴물'이 되는 여성보다 남성이 우월하다는 명제

를 인정하는 꼴이 되는 셈"이라고 지적한다. 이런 상황을 방치하다 보면 영원히 "오늘따라 왜 그래? 혹시 그날이야?"라는 남성들의 질문을 막지 못할 것이다. 자궁의 수난 시대는 끝나지 않았다. 언제쯤 여성의 신체 자체가 차별의 근거로 쓰이는 현실을 바꿀 수 있을 것인가.

'바람직한 어머니상'이라는
사회적 환상

잊을 만하면 인터넷에서 보이는 사진이 있다. 아기 얼굴에 유성 매직펜으로 수염을 그린 아빠, 아이를 벽에다 스카치테이프로 붙여놓은 채 게임하는 남성 등 하나같이 놀랄 만한 사진이다. 하지만 이 같은 사진은 '아빠에게 아이를 맡기면 안 되는 이유'라는 제목 아래 '철없는 아빠' 유머 시리즈로 소비된다. 분명 엄마가 똑같은 행동을 했다면 '맘충'이라고 낙인을 찍히고도 남았을 행동일 렌데 말이다. 이뿐이랴. 아빠가 라면을 끓이면 '자상한 아빠'로 등극하지만, 엄마가 라면을 끓이면 '게으른 엄마'로 전락한다. 아빠는 괜찮지만 엄마가 철없으면 큰일 나는 이유, 바로 남성 중심의 가부장제가

조장한 '모성 이데올로기'가 이미 사회에 강력히 뿌리내렸기 때문이다.

정신분석학자 테레즈 베네텍은 1970년에 쓴 《부모됨 Parenthood》에서 "'어머니다운 행동'은 '뇌하수체 호르몬'에 의해 조절된다"고 적었다. 이에 따르면 "어머니는 오직 아이의 욕구를 충족시키는 데서만 자신의 욕구도 충족"되고 따라서 "그녀는 아이와 나누는 것보다 더 풍성한 교우 관계를 찾으려 하지 않을 것이며, 매일같이 자녀를 세심하게 돌보는 것에만 진지하게 관심을 쏟게"된다. 즉 모성은 선천적인 것이며 이에 어긋나는 어머니는 병리학적 문제가 있다는 말과 다름없다.

엄마를 꼼짝달싹 못 하게 하는 더 무시무시한 말도 있다. 영국의 정신의학자 존 볼비는 생의 초기에 이뤄지는 어머니와의 애착이 아이의 인생에 중요한 영향을 미친다는 '애착 이론'의 창시자이다. 그는 "어머니와 안정적 관계를 형성하지 못한 유아는 정상적인 발달에 어려움이 생긴다"며 "모성 결핍 상태의 아이들은 자신의 집에서든 집 밖에서든 장티푸스와 디프테리아 운반체와 마찬가지로 실질적이고 심각한 사회적 전염병의 원천이다"라고 말했다. 어느 엄마가 이런 말들에 의연하게 대처할 수 있을까. 문제는 모성을 바라보는 이 같은 비뚤어진 시선이 엄마들의 어깨를 무겁게 하는

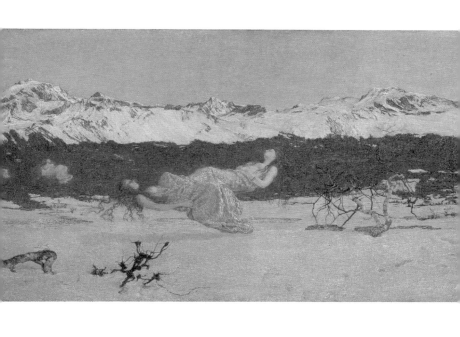

〈욕망의 징벌〉

조반니 세간티니, 1891년, 캔버스에 유채,
영국 리버풀 워커미술관

데 그치지 않는다는 데 있었다. 바람직한 어머니상에 어긋나는 엄마들을 누구나 거침없이 비난할 수 있는 분위기가 조성됐다. 이탈리아의 화가 조반니 세간티니Giovanni Segantini, 1858~1899가 1891년에 그린 〈욕망의 징벌〉도 그런 배경으로 탄생한 그림이다.

앙상한 자작나무와 만년설만이 자리 잡은 황량한 곳에서 여성들이 정신을 잃은 채로 공중에 떠 있다. 제목에서도 알 수 있듯 이곳은 냉혹한 징벌의 공간이다. 산중에 고립돼 있는 이 여성들은 도대체 무슨 죄를 지은 걸까. 〈욕망의 징벌〉은 세간티니가 1891년에서 1896년까지 그렸던 '나쁜 엄마들' 연작 중 하나다. 즉 벌 받고 있는 여성들은 엄마, 그것도 '나쁜' 엄마다. 이들은 아이를 돌보지 않거나 낙태를 하는 등 어머니로서의 책임을 거부한 이들이기 때문이다. 〈욕망의 징벌〉은 〈쾌락의 징벌〉로도 불리는데, 이는 곧 '쾌락을 즐겨서 아이를 가졌지만, 그 아이를 책임지지 않은 어머니는 징벌해야 마땅하다'는 생각이 함축돼 있다. 이는 세간티니의 손녀 지오콘다가 2000년에 편찬한 전기 《세간티니》에 언급한 말로도 알 수 있다. "할아버지는 루이지 일리카(이탈리아의 작사가이자 세간티니의 친구)가 번역한, 12세기 승려 판드자발리의 산스크리트어 불교 시가 〈니르바나Nirvana〉를 읽고 큰 인상을 받았다. 그 시의 주제는 모성을 거부한 악한 어머니는 구원이 올

때까지, 긴 고통을 겪으며 벌을 받는다는 것이다."

　세간티니의 생각도 그랬다. 부성을 버린 남성에 대해서는 별생각이 없었지만 모성을 거부한 여성만큼은 나쁜 엄마였다. 여성은 엄마로 사는 것이 마땅하기에 여성이 범할 수 있는 최대 죄악은 성적인 욕망에 빠져 엄마의 역할을 저버린 것이었다. 그래서 자기 몸을 모성을 발휘하는 데 사용하지 않은 여인들은 죽은 후에도 얼음으로 뒤덮인 황무지에 버려져 끊임없이 고통을 받아야 했다. 세간티니는 지인에게 보낸 편지에서 이 사실을 분명히 했다. "썩은 나무는 건강한 과일을 생산하지 못한다. 그러나 이것은 나무의 잘못이지 과일의 잘못은 아니다."

　세간티니가 이 같은 굴절된 생각을 굳게 믿었던 것은 개인적 이유가 있었다. 세간티니의 집은 빈민 지원금으로 근근이 살아갈 정도로 가난했다. 아버지는 알코올 중독이었고, 어머니는 유독 병약했다. 결국 세간티니가 불과 다섯 살 때 어머니는 스물아홉의 나이로 세상을 떠났고, 아버지는 돈을 벌겠다며 전처소생의 딸에게 어린 세간티니를 맡기고 떠나버렸다. 곧 돌아온다던 아버지는 다시 세간티니 앞에 나타나지 않았다. 그 이듬해 아버지마저 숨을 거뒀기 때문이다. 이복 누나의 홀대에 시달리던 세간티니는 결국 가출하고 말았다. 부랑자로 떠돌다 막일을 하며 연명했고 재활원에 강제로

입소하는 등 온갖 고생을 다했지만 그에겐 뛰어난 그림 재능이 있었다. 우여곡절 끝에 세간티니는 주위의 도움으로 이탈리아 브레라아카데미의 야간반에 등록하면서 비로소 화가가 될 수 있었다.

일찍 어머니를 잃어서인지 세간티니는 어머니를 '성스러운 성모 마리아'처럼 묘사하는 등 모성을 미화하는 그림을 많이 그리곤 했다. 고아로 설움을 받으면서 '내게 어머니만 있었더라면, 어머니가 보호해주는 정상적인 가정이 내게 있었더라면'이라며 한숨을 수도 없이 쉬었을 것이다. 그런데 이 억울한 마음은 엉뚱한 곳으로 튀었다. 자애로운 어머니를 너무나 원했던 그였기에, '일탈하는 어머니'들을 곱게 볼 수 없었던 것이다. 그에게 '성모 마리아'가 아닌 여성들은 '부도덕하고 나쁜 어머니'였다. 그리고 이러한 평소 생각을 한 번도 아닌, '나쁜 엄마들' 시리즈로까지 만들며 여러 번 펼쳐냈다. 사회의 분위기도 그걸 용인했기 때문이다.

그렇다면 모성 신화에 충실한 '착한 엄마'로 지내면 사회의 비난을 피할 수 있을까. '착한 엄마'는 아이에게 한없이 자애롭고, 사랑만 퍼주면 될 것 같은데 여기에도 함정이 있다. 래리 넬슨 미국 브리검영대학교 교수는 '헬리콥터 맘(헬리콥터처럼 머리 위에 떠다니며 자녀 일에 간여하려 하는 엄마)'에 대

해 2015년에 발표한 연구에서 "헬리콥터 맘 기질을 가진 부모를 둔 아이는 자신을 사랑하고 존중하는 능력이 부족하며 또 폭음처럼 위험한 행동을 할 확률도 높다"고 말했다. 즉 엄마들이 모성애를 가져야 하지만 '지나칠 정도'로 많이 가지면 아이가 엇나갈 수 있으며 자녀와의 관계도 악화될 수 있으니, 엄마들이 '알아서 적당히' 사랑하란 뜻이다. 미술사에도 그런 '교훈'을 주는 모자 관계가 있었다. 바로 미국의 화가 제임스 애벗 맥닐 휘슬러James Abbott McNeill Whistler, 1834~1903와 그의 어머니 애나 마틸다 맥닐이 그 주인공이다.

휘슬러의 〈회색과 검정의 조화〉는 휘슬러의 어머니 애나의 옆모습을 담고 있다. 휘슬러는 어머니를 그린 그림이라기보다는 회색과 검정의 조화 자체를 보여주는 시각적인 실험 작품이라고 못 박았으나, 사람들은 이 작품을 '화가의 어머니'로 더 많이 부르고 기억한다. 당시 미국 사람들은 검소한 옷차림에 금욕적으로 보일 정도로 신실한 표정을 지은 늙은 어머니의 모습에서 각자 자신의 어머니를 떠올렸기 때문이다. 〈회색과 검정의 조화〉를 바탕으로 1934년 미국 제1회 어머니날을 기념하는 우표로 제작될 정도였다. 당연히 이 그림은 '미국의 아이콘' '빅토리아 시대의 모나리자'로 칭송받으며 명실공히 '모성'을 대표하는 그림이 되었다. 그런데 아이러니한 점은 정작 휘슬러는 이 그림을 그릴 때 어머니의 '모

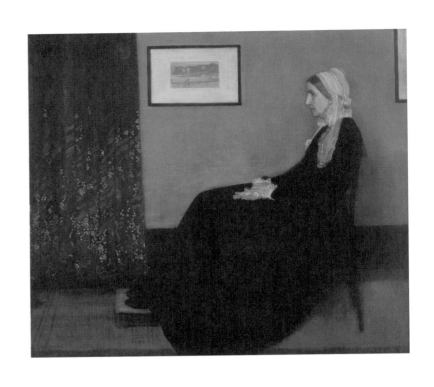

⟨회색과 검정의 조화(화가의 어머니)⟩

제임스 애벗 맥닐 휘슬러, 1871년, 캔버스에 유채,
프랑스 파리 오르세미술관

성'을 찬양하려는 의도를 전혀 가지지 않았다는 사실이다. 오히려 휘슬러는 어머니와 사이가 나빴다. 어머니 애나는 휘슬러에게 모든 삶을 걸고 '너무 헌신'한 어머니였기 때문이다.

애나는 두려웠을 것이다. 휘슬러가 불과 15살 때, 남편이 콜레라로 사망했기 때문이다. 혹여나 '아버지 없는 아이라 제멋대로다'라는 말을 들을까 봐 애나는 더욱 아들을 번듯하게 키우기 위해 노력했다. 하지만 선천적 기질 때문인지 엄마의 과도한 통제 때문인지, 휘슬러는 반항기 넘치는 아이로 자라났다. 목사가 될 수 있을까 싶어 교회 부속학교에 보냈지만 아들은 이내 뛰쳐나왔고, 이어 휘슬러의 아버지의 출신 학교인 육군사관학교에 입학시켰지만 화학 시험에서 '실리콘은 가스다'라는 답을 적는 유명한 일화를 남기고 퇴학당한다. 당구나 치며 허송세월하고 늘 빈털터리로 살아 어머니의 속을 까맣게 태우던 휘슬러는 어느 날 불현듯 예술가가 되겠다며 유럽으로 향했다.

애나는 경제적으로 좀 더 안정적인 일을 권했지만 보헤미안적인 삶을 동경한 휘슬러는 아랑곳하지 않았다. 아름다운 그림을 위해서는 그 어떤 낭비도 주저하지 않았던 아들이 불안했던 애나는, 탐탁해하지 않으면서도 아들이 그림을 그리는 동안 모델들을 입히고 먹이는 일을 도맡으며 아들을 곁에서 도왔다.

그런데 그게 문제였다. 휘슬러에게는 어머니의 사랑과 희생이 부담이었고, 그만큼 자주 충돌했다. 〈회색과 검정의 조화〉 역시 그러한 팽팽한 대립 상황에서 탄생한 그림이다. 원래 모델이 되기로 했던 여성이 약속 자리에 나타나지 않자, 가뜩이나 아들이 모델에게 지급하는 돈이 너무 많다고 불만이었던 어머니가 대신 모델로 나선 것이다. 당시 64세였던 애나는 관절염의 고통을 참아내며 12번이나 모델을 서 주었지만, 휘슬러는 보란 듯이 냉정할 정도의 거리감을 담아 〈회색과 검정의 조화〉를 그렸다. 애나를 보통의 어머니처럼 인자하고 자애로운 모습으로 그리기 싫었던 휘슬러는 쌀쌀하게 느껴질 만큼 차갑고 무표정한 엄마로 표현한 것이다.

이후 휘슬러는 아들과 함께 살기 위해 런던에 온 어머니를 잉글랜드 요양원으로 보내버렸고 그녀가 사망할 때까지 거의 찾아가지 않았다. 어머니가 세상을 떠난 후에야 휘슬러는 죄책감을 느꼈는지 자신의 중간 이름에 애나의 성 '맥닐'을 붙였다. 사회가 하라는 대로 성실히 '엄마 노릇'을 한 애나는 도대체 무엇이 문제였는지 어리둥절했을 것이다. 모성애에서 어느 정도가 '헌신'이고, 어디까지가 '집착'인지 미처 몰랐던 것이 애나의 비극이었다. 그런데 그걸 어느 누가 명확히 알 수가 있겠는가.

이제 사회 분위기는 과거와는 달라져 모성이 되레 억압이 될 수도 있으며, '모성 신화'를 가부장제가 주입했다는 사실을 어느 정도 받아들인 것 같다. 그래서일까. 베르나르 베르베르의 단편집 《파라다이스》 중에 이런 구절도 등장한다. "모성은 존재하지 않아! 그것은 분유 회사들이 만들어낸 환상이지." 이 말에 위화감을 느끼는 사람은 비단 나뿐일까. 나는 이제 아이 없는 삶은 상상조차 하지 못하는 두 아이의 엄마다. 그렇다면 나를 비롯해 '이젠 아이 없이 못 산다'고 토로하는 엄마들은 그저 분유 회사에 세뇌된 존재일 뿐이라는 얘기일까.

그렇지 않다. 대부분의 엄마들은 잘 준비되고 계획된 임신을 한 경우 이미 아이가 태어나기 전부터 아이를 사랑할 각오가 되어있다. 아기가 태어난 직후부터 어마어마한 난관과 고통이 따르기는 하지만, 또 그 시간만큼 어마어마한 애정도 쌓인다. 지금 내가 아이를 사랑하는 이 마음이 모성애가 아니면 무엇일까. 따라서 '모성애는 애초에 없다'고 딱 잘라 말하는 것은 '목욕물 버리려다 아기까지 버리는 격' 아닐까. 그보다는 사회가 엄마를 아이 곁에만 꼼짝없이 주저앉히는 데 모성애를 활용했다는 말이 더 정확할 것이다. "신은 모든 곳에 있을 수 없어 대신 엄마를 만들었다"라고 속삭이면서 말이다. 하지만 그런 속삭임은 틀렸다. 엄마는 기대야 할

존재가 아니라, 기대는 것을 불필요하게 만들어주는 존재여야 할 것이다. 모성애는 있지만, 사회가 말하는 '그런 모성애'는 없기 때문이다.

모던걸 수난사,
단발 여성은 100년째 전쟁 중

　한국은 여성 운동선수의 헤어스타일 하나로도 무려 '논란'이
되는 나라다. 도쿄올림픽 양궁 금메달 3관왕에 오른 안산 선
수의 쇼트커트 이야기다. 안 선수의 SNS에 "왜 머리를 자르
냐"는 댓글이 달린 후, 안 선수가 "그게 편하니까요"라는 답
을 달자 당장 '안산 선수는 페미니스트'라는 딱지가 붙었다.
선수의 외모 '논란'이 '페미니즘'이라는 사상 검증으로 엉뚱
하게 옮겨붙은 것이다.

　　한국에서 페미니스트는 멸칭이며 낙인이다. 페미니즘
은 가부장제가 강요하는 억압을 거부하고 누구도 차별받아
서는 안 된다는 여권신장 운동이지만, 한국에서는 남성을 혐

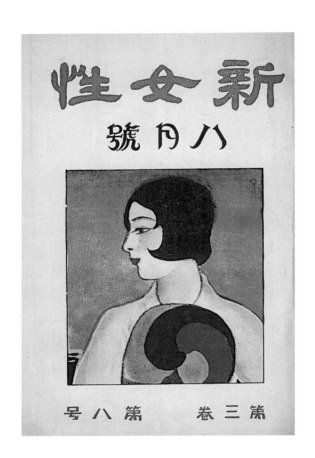

잡지 〈신여성〉 1925년 8월호

단발한 신여성 이미지를 표지로 썼다.

오하는 여성우월주의로 잘못 인식되고 있기 때문이다. 안산 선수가 페미니스트라면 금메달도 박탈해야 한다고 주장할 정도로, 페미니즘에 대한 일부 남성들의 증오는 깊다.

사실, 여성의 헤어스타일을 두고 사회적 스캔들이 발생한 것은 이번이 처음이 아니다. 100년 전 조선에도 비슷한 일이 있었다. 거리에 단발머리의 '모던걸'이 등장하기 시작한 것이다. 이들의 새로운 외양은 사회에 충격을 안겼다. 표지에 단발한 여성을 내건 잡지 〈신여성〉 1925년 8월호는 '여자의 단발'을 주제로 찬반양론 특집 기사까지 게재했으며, 〈별건곤〉 1926년 12월호는 아예 '단발랑斷髮娘, 단발한 젊은 여성 미행기'라는 글까지 실어, 별종을 대하듯 단발 여성을 보는 사람들의 시선과 수군거림을 중계했다.

단발 신여성에 대한 사회적 평판은 호의적이지 않았다. 소설가 염상섭은 〈신생활〉 1922년 8월호에 단발을 언급하며 "진한 '루쥬' '에로' 곁눈질 등과 함께 '카페'의 '웨이트레쓰'나 서푼짜리 가극의 '딴쓰껄'들의 세계에 속한 수많은 천한 풍속들 중의 하나로만 생각한다"라고 쓰며 깎아내리기도 했다. 이유를 짐작하는 건 어렵지 않다. '모던modern'을 '모단毛斷'으로 표기할 만큼 단발은 근대성의 표상이었다. 《불량소녀들》의 저자 한민주가 지적한 대로 "댕기 머리를 싹둑 자르는 행위만으로도 남성들은 가부장제가 강요해온 전통적인 여성상

에 균열이 가고 있음"을 감지해냈기 때문이리라.

　　이때부터 '모던걸'은 조선 사회에서 마음껏 평가받고 조롱받을 수 있는 대상이 되었다. 21세기 대한민국의 페미니스트가 비난받는 것처럼, 20세기 조선의 모던걸도 발음을 비틀어 '못된껄' '뺏껄bad girl' 즉 불량 소녀로 해석되어 허영과 사치, 퇴폐와 타락의 이미지로 형상화됐다. 만문만화가 안석주 1901-1950가 풍자한 모던걸의 모습도 그중 하나다.

　　안석주가 1928년 2월 〈조선일보〉에 게재한 '모던걸의 장신裝身운동'을 보자. 전차를 탄, 단발의 모던걸들이 손잡이를 잡고 줄지어 서 있다. 이상한 점은 좌석이 텅 비어 있는데도 한 명도 앉지 않았다는 것. 그 이유는 손잡이를 잡고 서 있어야 '모던'과 '부유함'을 동시에 자랑할 수 있는 손목시계와 보석 반지가 잘 보이기 때문이다. 안석주는 이들을 위에서 내려다본 구도로 처리해 손목시계와 반지를 보다 과장해서 크게 그리고 있다. 또 개성 없이 동일한 모습으로 처리함으로써 안석주는 모던걸을 근대라는 유행에 지각없이 휩쓸린 이들로 희화화하고 있다. 이는 만화 옆에 게재한 풍자 글인 '만문漫文'으로도 알 수 있다.

　　만문만화란 말 그대로 만문과 만화가 붙어있는 장르로, 현대 만화에 말풍선이 있는 것과는 달리 만문만화는 서술문으로 의미를 전달한다. 안석주는 '모던걸의 장신운동'에 다음

과 같은 만문을 붙였다. "이 그림과 가티 녀학생 기타 소위 신녀성들의 장신운동이 요사이 격열하야졌나니 향용 뎐차 안에서 만히 볼 수 있는 것이다. 황금팔뚝 시계-보석반지-현대 녀성은 이 두 가지가 구비치 못하면 무엇보담도 수치인 것이다. 그리하여 뎨일 시위운동에 적당한 곳은 뎐차 안이니, 이 그림 모양으로 큰 선전이 된다. 현대 부모 남편 애인 신사 제군 그대들에게 보석 반지 금팔뚝 시계 하나를 살 돈이 업스면 그대들은 딸 안해 스윗하-트를 둘 자격이 업고 그리고 악수할 자격이 업노라." 즉 안석주는 모던걸을 물질만 밝히는 허영심 넘치는 존재로 여긴 것이다.

당대 남성들은 한 손으로는 모던걸을 향해 이처럼 대차게 손가락질하면서도, 다른 한편으로는 모던걸을 자신들의 시각적 쾌락을 위한 은밀한 '눈요깃거리'로 삼기도 했다. 외출할 때 반드시 착용해야 했던 쓰개치마 대신 양산을 들고, 쪽 찐 머리 대신 단발을 하고, 긴 치마저고리 대신 통치마를 입은 채 거리를 활보하는 모던걸은 근대적 풍경을 새롭게 구성하는 존재였다. 여성이 규방에 갇혀 있을 동안 자유롭게 거리를 어슬렁거릴 수 있었던 남성들에게, 모던걸은 도시의 스펙터클 그 자체였으리라. 남성 산책자들은 거리로 나온 모던걸을 보며 관음의 욕망을 충족하면서도 동시에 이들의 '방

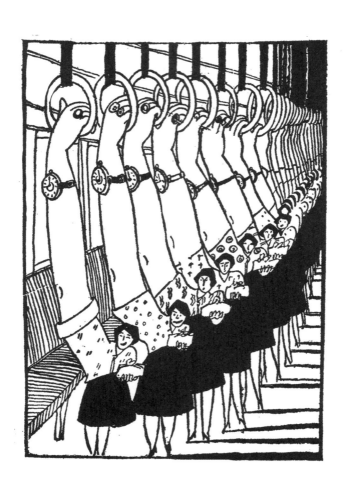

〈모던걸의 장신 운동〉

안석주, 〈조선일보〉, 1928년 2월 5일 치

〈모던걸의 행렬〉

안석주, 〈조선일보〉, 1932년 1월 19일 치

탕함과 타락'을 강조하며 깎아내리는 것도 잊지 않았다.

안석주의 〈모던걸의 행렬〉은 모던걸의 몸을 거리의 장식품으로 인식하는 남성의 시선이 잘 드러나는 그림이다. 그림 중앙의 노출이 심한 서구식 드레스를 입은 모던걸을 중심으로 짧은 치마에 여우 목도리를 한 모던걸, 아래에는 하의 속옷만 입은 모던걸의 앞모습과 뒷모습이 보인다. 안석주에게 모던걸이란 하나같이 육체를 관능적으로 노출한 여성일 뿐이다. 그런데 이 그림에서 주목할 점은 따로 있다. 안석주는 중앙의 모던걸을 기준으로 여성의 신체를 파편화해 상품처럼 늘어놓았다. 보석이 박힌 이마, 피어싱한 코, 화려한 양말에 하이힐을 신은 다리, 거대한 보석 반지를 끼고 매니큐어를 칠한 손. 안석주의 그림 속에서 여성의 몸은 성적 대상화되어 조각조각 선정적으로 소비될 뿐이다.

그로부터 100년이 지난 오늘날은 어떨까. 여성의 머리 스타일 하나에 옛 남성이나 현대 남성이나 똑같이 발끈한 것처럼, 여성의 몸을 파편화하고 성적 대상화하는 것도 그때나 지금이나 마찬가지다. '남성같이' 머리를 자른 여성 선수를 비난하면서 한편으로는 체조, 수영, 비치발리볼, 육상 등 노출 많은 경기복을 입는 여성 선수들의 몸 일부분을 클로즈업해 촬영하는 것만 봐도 그렇다. 얼마나 심했던지 일본

의 체조선수이자 2012년 런던올림픽 동메달리스트 다나카 리에는 최근 한 인터뷰에서 "(내가) 주간지 섹시녀가 되어 있었다"며 불쾌했던 경험을 털어놓기도 했다. 그러나 이제 더 이상 여성들은 가만히 있지 않는다. 안산 선수를 두고 성차별적 괴롭힘이 일어나자, 여성들은 앞다퉈 '쇼트커트 인증'을 했다.

'성적 대상'이 되지 않겠다는 여성 선수들의 움직임도 있었다. 도쿄올림픽 독일 여자 기계체조 대표팀이 몸통에서부터 발목 끝까지 가리는 '전신 유니폼'을 입고 출전한 것. 그동안 여자 기계체조 선수들이 원피스 수영복에 소매만 덧대져 하반신 노출이 많았던 '레오타드' 유니폼을 주로 착용해 왔던 것과 대조적이다. 역시나 이 뉴스를 전하는 댓글 창에는 "페미니즘이 올림픽에까지 왔다" "신경도 안 쓰는데 예민하다"라는 비난이 달렸다. 하지만 대표팀 소속인 사라 보스 선수는 영국 BBC와의 인터뷰에서 이렇게 설명했을 뿐이다. "기계체조는 18살 미만의 어린 선수들이 대다수다. 생리를 시작하고 사춘기가 되면 노출이 심한 레오타드를 입는 게 불편하다." 이 말에 따르면 안산 선수의 쇼트커트 이유와 마찬가지로 '편하기 때문에' 유니폼을 바꿔 입은 셈이다.

1925년 8월, 몇 년 후 사회주의 운동가로 활동하게 될 주세죽은 잡지 〈신여성〉에 이렇게 썼다. "나는 단발을 주장하

는 것이 하등 새 사상이나 주의를 표방함이 아니오. 또한 일시 신유행에 감염되어 기분으로나 양풍, 중독으로서 주장함이 아니외다. 실생활에 임하여 편리하고 또한 위생에 적합한 여러 가지 이점을 발견한 까닭입니다. 남자들이 양복을 입은 것은 편리한 점이 있기 때문이외다. 여자의 단발도 역시 그렇습니다. 나는 이러한 의미에서 단발을 주장합니다. 또 단발로써 많은 편리를 얻는다는 것을 더욱 말하여 둡니다." 이 글의 제목은 '나는 단발을 주장합니다. 우리의 실생활에 비추어 편의한 점으로'이다. 1920년대의 주세죽의 말과 2021년의 안산, 사라 보스의 말이 소름 끼치게 똑같다. 100년이란 시간은 여성들 사이에서는 흐르지 않았던 셈이다.

가부장 사회의 밑돌,
착취당하는 여성의 노동

자동차 사고로 부상당한 남자아이가 있다. 아이 아버지가 크게 다친 아이를 데리고 병원에 갔고, 아이는 곧장 수술실로 보내졌다. 그런데 수술실에 들어온 의사가 아이를 보더니 이렇게 말한다. "난 이 아이를 수술할 수 없습니다. 얘는 내 아들입니다."

이게 무슨 상황인지 혼란스러운가? 그렇다면 당신은 의사를 남자로 생각했다는 증거다. 의사는 남자아이의 엄마였기 때문이다. 사실 직관적으로 의사를 남성으로 생각할 만도 하다. 지금은 그나마 상황이 나아졌지만, 긴 세월 동안 전문직 종사자는 보통 남자였기 때문이다. 이러한 '노동시장 내

성차별'이 우리에게 의사가 엄마일 수도 있다는 생각을 가리게 했으리라.

가부장 사회는 한동안 임금노동을 오로지 남성의 몫으로 규정했다. 여성이 아무리 능력과 의지가 있어도 집 안에 머물며 남성을 뒷받침하는 가사노동에 전념하는 게 당연시됐다. 그 불문율을 어기고, 집 밖으로 나온 여성이 선택할 수 있는 일자리의 질은 대체로 형편없었다. 1970년대 섬유·의류 산업을 보면 당시 봉제공장이 밀집한 동대문 평화시장의 노동자 중 85.9퍼센트가 14~24세 여성이었다. 섬유·의류 산업은 당시 어려운 나라 경제를 일으켜 세웠던 '효자 산업'이었지만, 이는 여성 노동자들의 건강을 갈아 넣은 결과였다. 이들은 한 달에 고작 이틀을 쉬고 하루 15시간씩 일하는 지독한 장시간 노동에 시달렸다. 임금 수준도 최악이었다. 한국개발연구원의 '성별 임금격차의 차이와 차별'(2001) 보고서를 보면 1970년부터 1980년대 중반까지 여성의 평균임금은 남성의 45퍼센트에도 못 미쳤다.

한국의 소녀들이 미싱을 돌리다 재봉틀 위에 피를 토하던 때로부터 200년 전, 영국의 소녀들도 비슷한 일을 겪었다. 영국의 화가 애나 블런던Anna Blunden, 1829~1915이 여성 재봉사를 묘사한 1854년 작 〈단 한 시간만이라도〉를 보자.

〈단 한 시간만이라도〉

애나 블런던, 1854년, 캔버스에 유채,
예일대학교 영국미술센터

고개를 숙인 채 어두침침하고 좁은 방에 앉아 바느질만 하던 여성이 이윽고 눈을 들었다. 창으로 새벽 햇살이 들어왔기 때문이다. 오늘도 밤을 꼬박 새웠다는 걸 깨달은 여성은, 제작 중인 중상류층 남성 고객의 정교한 수제 셔츠를 잠시 손에서 내려놓았다. 그리고 손깍지를 낀 채 하늘을 바라보며 기도한다. '주님, 어서 이 고된 삶으로부터 벗어나게 해주세요.' 하지만 단 한 시간만이라도 쉬고 싶다는 그녀의 바람은 아마 이뤄지지 않았을 것이다. 한국의 소녀 미싱사가 그랬던 것처럼, 이들도 먹고살기 위해서는 말 그대로 쉼 없이 일해야 했기 때문이다.

이 시기 영국의 성인 여성 노동자의 평균임금은 10실링 5펜스. 성인 남성 평균임금인 25실링 9펜스의 40.5퍼센트 수준으로 여성 노동자가 스스로 생계를 꾸리기 어려운 저임금이었다. 그래서 일하는 여성 대부분은 우유와 빵만으로 끼니를 해결했고, 그러다 보니 빈혈과 결핵을 비롯한 '가난한 자들이 걸리는 병'에 걸려 쓰러져갔다. 애나 블런던은 이처럼 손바느질하는 여성 노동자들의 열악한 처지를 그림으로 그려, 영국의 시인 토머스 후드의 시 〈셔츠의 노래〉 구절을 첨부해 1854년 영국미술가협회 전시회에 출품했다.

후드가 1843년에 발표한 〈셔츠의 노래〉는 여성 재봉사의 처참한 현실을 고발한 시였다. "손가락은 지쳐 닳은 채로/

눈꺼풀은 무겁고 붉어진 채로/ 여자는 어울리지 않는 넝마를 걸치고 앉아/ 바늘과 실을 부지런히 움직인다/ 바느질! 바느질! 바느질!/ 가난과 굶주림과 더러움 속에서, 여전히 슬프고 가녀린 목소리로/ 셔츠의 노래를 부른다". 그런데 시는 의미심장한 구절로 이어진다. "남성들이여, 신은 여러분에게/ 아내와 어머니와 여동생을 선물했지/ 당신들이 너덜너덜 해어지게 하는 건/ 아마포가 아니야/ 체온이 따뜻한 사람의 목숨이지".

'큰딸은 살림 밑천' '가족의 성공이 곧 나의 성공'이라는 말 아래 1970년대 우리네 '시다'들이 오빠와 남동생의 학비를 벌기 위해 저임금 노동에 나섰던 것처럼, 19세기 영국 사회도 마찬가지였다. 가부장 사회는 여성들을 가정 안에 묶어두려고 했지만, '집안 남자들의 뒷바라지와 가족부양'이라는 조건이 붙으면 말이 달라졌다. 이 예외 상황하에서는 여성들도 자신의 목숨을 깎아가며 '바깥일'을 할 수 있도록 기꺼이 허락했던 것이다.

여성의 노동은 남성이 없을 때만 잠깐 쓰고 갈아 끼우는 '건전지' 같은 것이기도 했다. 대중들에게 '일하는 미국 여성'의 상징으로 알려진 리벳공 로지Rosie the Rivetter를 보자. 1942년 미국 피츠버그의 그래픽디자이너 하워드 밀러Howard

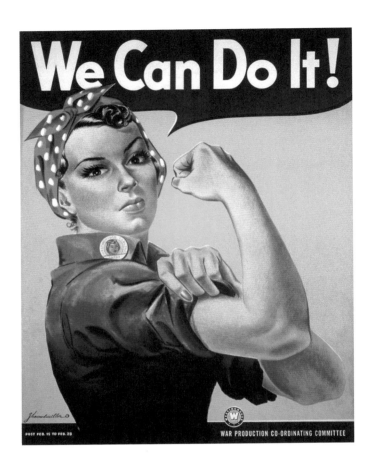

〈우리는 할 수 있다!〉

하워드 밀러, 1942년, 포스터,
국립미국사박물관

Miller, 1918-2004가 포스터 속에 등장시킨 여성 노동자 로지는 힘이 넘치고 씩씩해 보인다. 물방울무늬의 빨간색 반다나를 머리에 두르고 데님 유니폼을 입은 로지는, 오른팔 근육을 자랑하듯 드러내며 "우리는 할 수 있다!We can do it!"고 외치고 있다. 이 외침은 그대로 포스터의 제목이 되었다. 그녀는 도대체 무엇을 할 수 있다는 것일까.

1940년대 미국 여성들이 가사노동 외에 할 수 있는 일은 많지 않았다. 저임금 사무직, 서비스직, 판매직 등이 고작이었다. 그런데 제2차 세계대전이 터지자 상황이 달라졌다. 1941년 12월 태평양전쟁이 시작된 지 불과 1년 만에 18세에서 39세 사이의 수백만 미국 남성이 전쟁에 동원됐다. 전쟁은 이민자의 유입 역시 중단시켰기에, 산업 전반에 노동력이 극심하게 부족해졌다. 결국 전차 차장, 의약업, 화물용 비행기 제작과 조종 등 통상적으로 백인 남성이 채웠던 일자리에 여성들을 충원할 수밖에 없었다. 그렇게 해서 '가정에서 얌전히 설거지하는 게 미덕'이었던 여성들은 엉겁결에 '리벳공 로지'가 되었다.

리벳공은 건설 현장에서 철골鐵骨 고정장치인 리벳건을 사용하는 노동자를 뜻한다. 정부와 산업계는 이 위험한 육체노동도 여성이 할 수 있다며 "재봉틀을 돌릴 수 있으면 리벳건도 쏠 수 있다"고 열렬히 선전했다. 그럴 수밖에 없었다. 남

자가 없었으니까. 밀러의 〈우리는 할 수 있다!〉도 그렇게 탄생한 포스터였다.

여성들은 보란 듯 화답했다. 700만 명이 넘는 여성 노동자들이 전통적인 성 역할에서 탈피해 '금녀의 구역'이었던 건설이나 산업 현장에서 일하기 시작했고, 여성도 충분히 일할 능력이 있다는 것을 증명했다. '리벳공 로지'의 실제 모델인 나오미 파커 프레일리도 그중 한 명이었다. 프레일리는 제2차 세계대전 중 미국 캘리포니아 앨러미다 해군 항공기지 군수 공장에서 비행기 날개에 구멍을 뚫고 리벳을 박아 이어붙이는 등의 작업을 했다. 여자도 중노동을, 그것도 나라를 위해 할 수 있다는 인식이 점차 퍼졌다. 로지들은 영웅이었다.

그러나 전쟁이 끝나자 상황은 뒤바뀌었다. 토사구팽이 따로 없었다. '여자들도 할 수 있다'며 독려하던 자들은 남자들이 돌아오자 돌변해 '여자들은 부엌으로 돌아가라'고 요구했다. 공군은 퇴역 수당 지급도 없이 여성 파일럿을 내쫓았고, 민간 고용주는 여성 용접공, 기계공, 전기기사를 해고했다. 프레일리도 리벳건을 강제로 내려놓고 캘리포니아 팜스프링스의 레스토랑인 '인형의 집'에서 웨이트리스로 일해야했다. 제2차 세계대전 이후 20년간 뉴저지주 린든에 있는 제너럴모터스 공장의 자동차 조립라인에는 사실상 여성이 한명도 없었다. 전쟁 중에는 숱한 여성이 이와 유사한 일을 했

는데도 말이다.

 '여성가족부는 역사적 소임을 다했다'는 이야기가 나올 정도로, 요즘 여성과 남성의 평등은 이뤄졌다고 한다. 그런데 왜 여성 노동자들의 시련은 여전히 진행형일까. 경제 상황이 나빠지거나 고용 대란이 벌어지면 여성들이 제일 먼저 해고되고 여성 취업률은 격심하게 떨어진다. 간신히 해고를 면하더라도 '유리천장'은 늘 여성들의 정수리를 때린다. 남성들이 '유리 에스컬레이터'를 타고 고속승진할 때, 여성 노동자들에게는 눈에 보이지 않는 유리천장이 가로막혀 있어서 승진을 할 수 없다는 뜻이다. 이유는 여전히 우리 사회가 여성을 '진짜 노동자'로 인정하지 않기 때문이다.

 고용주는 남성이 '진짜' 가장이라 생각하기에, 고소득 일자리에 우선 배치하고, 기술을 습득하도록 훈련시킨다. 여성은 집안에 사정이 생기거나, 일하지 않아도 될 정도로 경제적 형편이 나아지면 그만둘 '임시 노동자'로 여긴다. 그러므로 고용주는 남성을 우선 승진시키며, 대체가 어려운 핵심 업무에는 여성을 앉히지도 않는다. 이는 그대로 남녀 임금 격차로 이어진다. 2020년 9월 대한민국 통계청이 발표한 자료에 따르면, 남성 노동자 대비 여성 노동자의 임금은 평균 69.4퍼센트였다. 남성 노동자가 100만 원을 벌 때, 여성 노동

자는 69만 4000원을 번다는 의미다.

아쉬울 때만 여성을 노동 현장으로 부르는 현상도 여전하다. '유리 절벽'이라는 말이 있다. 조직이 승승장구할 때는 '유리천장'으로 여성을 배척하다가, 위기에 처하면 여성을 '유리 절벽' 위의 리더로 내세워 수습하게 한다는 말이다. 브렉시트**Brexit, 영국의 유럽연합 탈퇴** 수행이라는 난맥 상황에서 영국 총리가 된 테리사 메이, 게임 회사 액티비전 블리자드가 성폭력·성차별 문제로 고소당했을 때 블리자드 역사상 최초의 여성 리더가 된 젠 오닐이 그 예다. 문제는 '유리 절벽'에 오른 여성은 성공할 확률보다 실패할 가능성이 높다는 점이다. 유능한 여성에게도 '폭탄 처리'는 어려운 일이기 때문이다. 하지만 해결에 실패하면 이는 곧장 '여성의 패배'로 귀결된다.

"우리 여성들에게 호의를 베풀어달라는 게 아니다. 그저 우리의 목을 짓누르고 있는 그들의 발을 치우라고 요구하는 것이다." 여성 인권운동가 세라 그림케의 일갈이다. 그렇다. 여성 노동력은 남성들의 성공을 위한 거름도, 언제든 대체 가능한 잉여도 아니다. 원하는 곳에서 원하는 만큼 일하고, 일한 만큼 대가를 받을 수 있는 '기본권'부터 챙길 수 있도록, 그 발부터 어서 치우라.

그림자 노동,
여자는 집에서 논다는 거짓말

보수적이고 계급 차별이 뚜렷했던 영국의 빅토리아 여왕 재위 시절[1837-1901], 해나 컬윅이라는 하녀가 런던에 살았다. 21세이던 1854년 어느 날, 컬윅은 중산층 변호사였던 아서 먼비를 우연히 만났고, 이후 연인이 되었다. 그런데 둘의 관계는 좀 독특했다. 컬윅의 사진이 지금까지도 남아있는데, 사진 속 컬윅은 어떨 땐 남성으로 분장한 굴뚝 청소부였고 어떨 때는 목에 자물쇠를 건 노예였다. 다른 사진에서는 우아한 드레스를 차려입은 숙녀였고, 또 다른 사진에서는 머리를 깎고 넥타이를 맨 신사였다. 그러니까 컬윅과 먼비는 코스튬 플레이(소설이나 영화 속 등장인물을 모방한 차림으로 자신을 연극적으로 연

출하는 행위) 파트너이기도 했던 것이다.

　그들은 겉으로 보기에는 집주인과 하녀의 관계 같았지만, 사실 둘 사이는 이를 훌쩍 뛰어넘었다. 컬윅은 머리를 짧게 자르고 남자 옷을 입고 유럽 여행에 동행하기까지 했다. 체면도 상관없이 깊은 유대관계를 가졌던 그들은, 하지만 바로 결혼하지는 않았다. 첫 만남 이후 관계를 지속하다가, 만난 지 19년이 지난 1873년에서야 비밀 결혼을 했다. 계급 차 때문이었을까? 아니다. 오히려 먼비가 컬윅에게 결혼하자고 요구했지만, 컬윅 쪽에서 단호히 거절했다. 보통의 하녀라면 부유한 변호사의 부인이 될 기회를 마다하지 않을 텐데 말이다. 대신 컬윅은 여느 하녀처럼 바닥을 쓸고, 음식을 만들고, 빨래를 했다. 도대체 왜 그랬을까?

　여기, 컬윅이 했을 법한 일을 하는 여성이 있다. 피터르 얀선스 엘링가Pieter Janssens Elinga, 1623~1682의 그림 〈네덜란드 집의 내부〉에는 청소에 집중하는 하녀가 나온다. 창을 통해 들어온 무심한 햇빛 속에서 그녀는 등을 돌린 채 빗자루를 들고 바닥을 쓸고 있다. 그녀의 손길은 사뭇 경건하고 진지해 보이는데, 마치 조명이 켜진 무대에서 배우가 담담히 그러나 기품 있게 자신의 역할을 펼치는 듯하다. 하녀의 얼굴은 벽에 걸린 거울을 통해 확인할 수 있는데, 그녀의 시선은 한 치 흔들림 없이 빗자루 끝에 가 있다. 이 여성의 손끝에서 식구

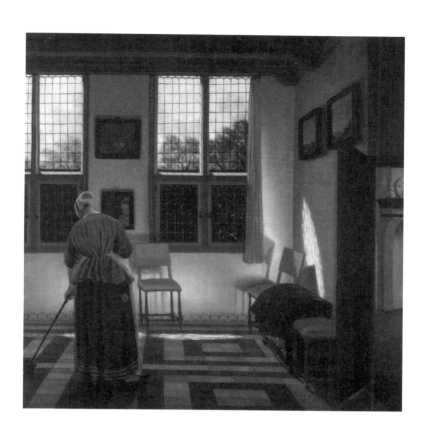

〈네덜란드 집의 내부〉

피터르 얀선스 엘링가, 1668~1672년, 캔버스에 유채,
러시아 에르미타주미술관

들 몸의 살과 피가 될 음식들이 만들어지고, 외부의 오염원으로부터 몸을 보호하던 옷이 다시 깨끗해질 것이고, 몸이 머물 공간의 더러운 먼지와 잡동사니가 쓸려갈 것이다. 하녀가 하는 가사노동이 숭고하기까지 보이는 이유가 바로 여기에 있다. 이 여성은 식구들의 삶을 유지하는 일을 하는 '생명의 파수꾼'인 것이다.

하지만 그녀의 실제 처지는 가사 노예와 비슷했다. 하녀의 노동은 1년 365일 내내 근무하는 고된 노동직이다. 요리 등 잡다한 집안일을 도맡아 하는 동시에 아이까지 돌봐야 하는 것은 물론이거니와 관례상 그릇을 깨뜨리거나 빨래를 하다 옷이나 시트 등을 손상하면 오히려 제 돈을 주고 변상해야 했다. 하녀들은 보통 집의 맨 꼭대기, 복도를 따라 촘촘히 붙어있는 작은 방에 기거했다. 하지만 공용 화장실은 한 층에 달랑 하나만 딸려 있어 불편을 겪어야 했고, 겨울에는 난방이 제대로 되지 않아 이들의 방은 '결핵의 온상'이나 다름없었다.

이런 열악한 처우에도 불구하고, 하녀는 적게나마 노동의 대가인 임금을 받았다. 하지만 같은 노동을 아내가 할 경우는 어떨까. 이마저도 받지 못한다. 해나 컬윅이 아서 먼비의 청혼을 거절한 건 이런 연유였다. 결혼하게 되면, 가사노동은 똑같이 하면서 돈은 못 받는 처지가 되리라는 걸 그녀

는 너무나 잘 알고 있었다. 그래서 컬웍은 자신의 직업을 버리지 않고 일하면서 먼비로부터 지속적으로 임금을 받았고, 그 덕분에 자기 소유의 재산을 모을 수 있었다. 그녀에게 결혼이란 '무보수 노동계약'과 마찬가지였기 때문이다.

피터르 얀선스 엘링가가 〈네덜란드 집의 내부〉를 그렸던 17세기부터 해나 컬웍이 살았던 19세기를 거쳐 우리가 사는 21세기에 이르기까지 변화가 없는 것이 있다. 바로 가사노동에 대한 인식이다. 가사노동은 남성들의 임노동처럼 시장에서 팔리는 상품을 생산하는 일이 아니기 때문에 무시당하는, '저평가된 노동'이다. 돌봄을 포함한 가사노동은 '여성의 본능'으로 할 수 있는 일이기에 당연히 여성 몫이 되었고, 본능의 발로에서 하는 일이기에 대수롭지 않게 여겨졌다. 그래서 하녀들은 최저 수준의 임금을 받았으며, 이 일을 아내가 하는 경우에는 아예 공짜 노동이 되었다. 더 큰 문제는 언제부터인가 여성들은 가정에 갇혀 '가사노동만' 하는 존재가 되었다는 점이다.

우리의 오해와 달리, 애초에는 '남자들의 일'과 '여자들의 일'이 따로 있지 않았다. 여성이 할 수 없을 정도로 너무 어려운 일도, 너무 힘겨운 노동도 없었다. 밭에서, 광산에서, 공장에서, 상점에서, 시장에서, 길에서, 직장에서, 그들의 가정에서 여자들은 늘 일했고, 자신의 노동으로 가족의 수입

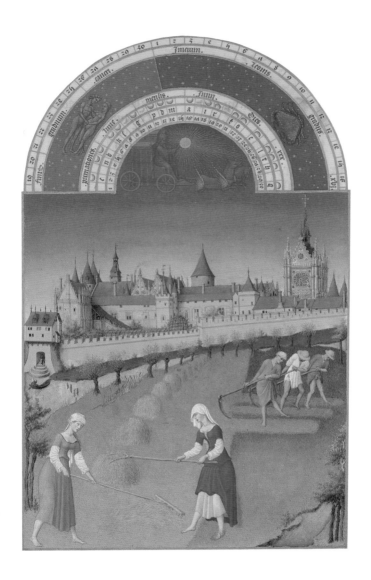

〈'베리 공의 매우 호화로운 기도서' 중 6월〉

랭부르 형제, 1412~1416년경, 양피지에 채식,
프랑스 샹티이 콩데미술관

을 늘리기 위해 일하느라 바빴다. 예를 들어 서양에서 빵이나 정육점 운영은 전통적으로 여자의 직업이었다. 해당 직업을 가진 아내가 아기를 낳아 일을 못 하게 되면 가정의 경제 상황이 흔들릴 정도였다. 그래서 남편은 자식을 아예 유모의 집에 보내버리곤 했다. 아내의 빈자리를 채우기 위해 다른 일꾼을 고용하는 것보다 유모를 고용하는 것이 훨씬 저렴했기 때문이다.

농사일도 마찬가지였다. 프랑스 왕족 베리 공작이 플랑드르의 삽화가 랭부르 형제Frères Limbourg, ?-1416에게 의뢰한 기도서 삽화에는 남녀 구별 없이 일하는 농부의 모습이 나온다. 기도서의 위쪽에는 여름에 하늘을 수놓는 쌍둥이자리와 게자리가 묘사되어 있어서 6월의 일상을 그려냈다는 사실을 알려주고 있다. 그 아래 베리 공작의 파리 거주지인 네슬 저택과 생트 샤펠 대성당 고딕 타워를 배경으로 이 그림의 주인공 격이라고 할 수 있는 농부들이 일하고 있다. 바로 앞 가장 크게 보이는 인물은 갈퀴를 든 두 여성인데 이들은 원경으로 처리된 남성들이 낫으로 벤 풀을 긁어모아 말 먹이용 건초를 만들고 있다. 이 일은 중요했다. 5월까지 자란 풀을 벤 뒤 말려 저장해야만 겨울에 말을 먹일 수 있었기 때문이다. 이 일에 남녀 구별은 없었고, 생초를 베는 것과 벤 풀을 모아 말리는 것 중 어떤 일이 더 가치가 있는지 따지지도 않

았다. 여성과 남성은 함께 일하는 동료였다.

그런데 19세기 산업화가 시작되고 자본주의가 발전하며 모든 게 바뀌었다. 독일의 사회학자 마리아 미즈의 책《가부장제와 자본주의》에 따르면 자본주의는 남성과 여성을 갈라쳐 남성에게 가족 임금을 벌어오는 노동자 역할을 맡기고, 여성에겐 혹사당한 남성 노동자를 입히고 먹이고 재워 멀쩡히 일터로 출근할 수 있도록 보조하는 '노동력 재생산'의 역할을 맡겼다. 미즈는 이를 '여성의 가정주부화'라고 부르며 여성의 이러한 '재생산 노동'은 무보수로 이루어진다고 지적했다. 자본가 계급은 노동력 재생산의 부담을 여성에게 전가함으로써 추가 이윤을 창출하게 된다는 것이다.

결국 자본주의 사회가 여성에게 결혼과 출산과 육아를 끈질기게 권하는 것은 다 이유가 있었다. 체제의 안정적 유지를 위해서는 여성이 무료로 해주는 가사, 돌봄 노동이 절실히 요구되기 때문이다.《혁명의 영점》작가인 실비아 페데리치가 다음과 같이 말했듯 말이다. "우리(여성들)는 자본이 우리의 노동을 보이지 않게 만드는 데 대단히 성공했다는 사실을 인정할 수밖에 없다. 자본은 여성을 희생하여 진정한 걸작을 만들어냈다. 가사노동에 대한 임금 지불을 거부하고 가사노동을 사랑의 행위로 바꿔놓음으로써 일거다득의 성과를

거둔 것이다."

21세기에는 해나 컬윅 같은 여성들이 많다. '집에서 밥만 하라'는 가부장적 목소리에서 벗어나, '임금노동'에 대한 욕망을 적극적으로 드러내며 사회로 물밀듯 진출 중이다. 하지만 이때도 누군가는 설거지를 하고 빨래를 하고 청소를 해야 한다. 가사노동은 '그림자 노동'이기는 하지만, 일상을 돌아가게 만드는 필수 노동이기 때문이다. 아내가 임금노동을 하면 가사노동을 덜할 수 있을까? 《아내 가뭄》의 저자 애너벨 크랩은 이에 대해 이렇게 얘기했다. "현대의 일하는 엄마들 다수에게 직장에 다닌다는 것은 한 군데가 아니라 두 군데에서 자신을 혹사시키는 영광을 부여받았다는 의미다."

실제로 2019년 대한민국 통계청 자료에 따르면 맞벌이 가구 남편은 하루 평균 54분간 가사노동을 한 반면, 아내는 3시간 7분이나 했다. 아내가 세 배 이상 더 가사노동에 참여한 것이다. "여성의 과잉 노동을 지위 상승으로 이해하는 착시 현상"이라는 것이 여성학자 정희진의 진단이다. 그렇다면 이 같은 2교대 중노동을 피하고 싶은 사람들은 어떤 선택을 하는가? 흔히 '조선족'이라고 불리는 재중 동포 등 또 다른 여성에게 가사노동을 위탁한다. 자본가 가정의 아내에게 '전가'한 일은, 제3세계의 가난한 여성들에게 다시 '전가'되는 셈이

다. 그것도 최저수준의 임금을 주고 말이다. 이는 더욱더 가사노동이 평가절하되는 이유가 된다.

'여성은 최후의 식민지'라는 말이 있다. 자국과 제3세계를 가리지 않고 여성의 가사 돌봄 능력을 마치 천연자원처럼 마구 착취하고 값싸게 이용하는 자본주의 가부장 사회를 보면 저절로 이 말에 동의하게 된다. 이 문제를 해결하려면 가사노동을 의도적으로 거부하기보다는 가사노동의 가치를 높여야 할 것이다. 이에 실비아 페데리치는 국가가 여성의 무상 노동으로 생산 비용을 크게 절감해왔던 자본에게 세금을 거둬 '가사노동에 임금을 지불하자'는 운동을 벌이기도 했다. 그렇게 된다면, 적어도 전업주부에게 가해졌던 '집에서 놀면 뭐 하니'라는 악의적인 조롱만큼은 사라지게 되지 않을까.

뒤틀린 권력의 균열을 내는 그림들

PART. 3

값싼 노동력이거나
말 잘 들어야 하는 '어린이다움'

13세에 데뷔한 가수 보아가 데뷔 20주년을 기념해 한 예능프로그램에 나와 소개했던 일화다. 데뷔 당시 인터뷰에서 리포터가 "TV에 나오면 13세다운 생활은 잘 못 할 것 같다"고 질문하자 13세 보아는 "아쉽다"면서도 "두 마리 토끼를 다 잡을 수 없다. 한 마리 토끼라도 잡으려고 한다"고 답했다. 이이상 야무진 대답이 어디 있을까. 그런데 그게 바로 문제였다. '뭔 애가 말을 저렇게 하냐' '애 늙은이 같다'는 악성 댓글이 무수하게 달린 것이다. 33세의 보아는 과거의 영상을 보며 "욕을 많이 먹었다. 저 이후로 내 입으로 '두 마리 토끼'를 이야기한 적이 없다. 상처받았을 어린 시절의 내게 약간 미

안하다"라고 토로했다. '악플 테러' 이후 그녀는 '보아답게'가 아닌 '어린이답게' 행동해야 했다는 얘기다.

'어린이답게'란 무엇일까? 어른이 정한 테두리 안에 있으라는 말이다. 어른들은 어린이에게 어수룩할 정도의 순진함을 기대하는데, 그 기대의 테두리를 넘어서면 당장 '어린이스럽지 않다'는 판결이 내려진다. 대체로 어른은 어린이를 독립 개체로 바라보지 않기 때문이다. 어른 눈에 비친 어린이는 합리적으로 판단하고 능동적으로 행동하기에는 미숙한 존재이고, 어른의 소유물이며, 과도기의 인간일 뿐이다. 아동문학 평론가 김지은도 책《어린이, 세 번째 사람》에서 다음과 같이 짚었다. "어린이는 아직 성장을 완수하지 않았다는 이유로 자율성과 독자적 정체성을 부정당하면서 '나중에' 말하라거나 '가만히 있으라'는 요구를 받는다. 크면 다 해주겠다는 말, 다 할 수 있다는 말은 어린이의 힘을 유예시키고 창조적 도전을 저지하려는 순간에 만능 칼처럼 사용된다." 이런 상황이니 '어린이답게'라는 말은 '부족한 인간'답게 행동하라는 말과 다름없지 않을까.

새삼 놀라운 것은 '부족한 인간'이라며 어린이들을 얕보았던 어른들이, 정작 어린이의 특수한 상황을 고려해야 할 때는 어른이나 다름없게 대했다는 점이다. '성장 중의 인간'인 어린이는 모든 것이 어른 중심으로 맞춰진 사회에 적응하

는 게 쉽지 않다. 하지만 어른들은 자신이 편리한 대로 어린이들을 대해왔다. 가슴엔 순수한 동심을 지니고 있으면서도 행동은 어른처럼 하기를 어린이에게 요구한 것이다. 사실 우리가 아는 '아동기'라는 개념도 탄생한 지 그리 오래되지는 않았다.

프랑스의 역사학자 필립 아리에스의 책 《아동의 탄생》에 따르면 사회적 제도로서의 아동기는 18세기에서야 비로소 발전했다. 즉 핵가족과 근대 학교 교육이 확립되기 전, 아동기는 생애주기에서 성인 기간과 거의 구분되지 않았다. 당시 아이들의 복장은 그것을 명확히 입증해준다. 이 시절 아이들은 같은 신분의 성인 남성과 성인 여성처럼 옷을 입었다. 영국 화가 윌리엄 호가스^{William Hogarth, 1697~1764}의 1742년 작 〈그레이엄 집안의 아이들〉에서 '아동복' 개념이 없던 시절의 어린이 모습을 확인할 수 있다.

그림 속 아이들은 영국 왕 조지 2세의 전담 약사였던 대니얼 그레이엄의 네 자녀다. 가운데 두 딸은 당시 만 9세의 헨리에타 캐서린과 만 5세의 애나 마리아. 하지만 두 아이는 마치 성인 여성처럼 고래 뼈로 만든 딱딱한 코르셋을 입고 부풀린 치마 아래 뾰족한 구두를 신고 있다. 소년도 마찬가지다. 오른쪽에 버드 오르간^{bird organ}을 가지고 놀고 있는 만

7세의 리처드 로버트는 조끼를 받친 꽉 끼는 슈트를 입고 스타킹을 신고 있다. 심지어 왼쪽에 황금빛 새 장식이 있는 유모차를 타고 있는 아기마저도 뻣뻣한 옷을 입고 있다.

아이들은 과연 이 차림으로 편하게 몸을 움직이고 마음껏 뛰어놀 수 있었을까? 아니, 옷은 아이의 행동을 제한하고 통제하는 규율관 역할을 했다. 아이들에게 옷은 '얌전히 있으라'고 경고하는 어른의 목소리였다. 이 목소리에 따라 어른 옷을 입은 채 성장한 어린이들은 여러 부작용을 겪어야 했다. 옷이 몸을 압박해서 소화에 어려움을 겪었고, 여아의 경우 코르셋 마찰로 피부에 상처를 입기도 했으며, 심한 경우 갈비뼈와 척추가 변형되었다. 이런 치명적인 단점에도 불구하고, 어른 옷을 아이에게 입히는 관습은 상당히 오래 지속되었다. 왜냐하면 이 불편한 옷은 육체노동을 할 필요가 없다는 의미를 내포한, 사회적 신분과 계급의 상징이기도 했기 때문이다. 〈그레이엄 집안의 아이들〉은 당대 영국 상류층이 아이들을 부와 성공을 과시하는 증표로 삼은 흔적인 셈이다.

그렇다면 빈곤계층 아이의 삶은 어떠했을까. 그들은 '작은 어른'으로 여겨졌다. 어른처럼 한 명의 인간으로 존중받았다는 게 아니라, 어른처럼 노동해야 했다는 의미다. 가난한 집 아이의 삶은 성인 노동자로 성장하기 위한 '도제 살이'나 다름없었고, 아이도 스스로를 도제 단계를 거치게 될 미래의

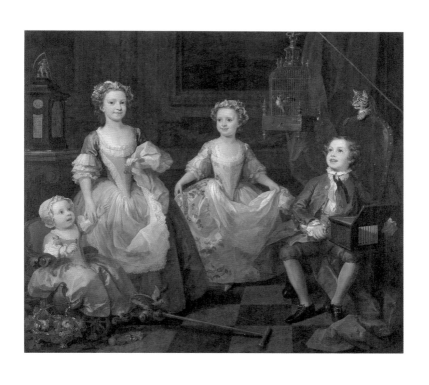

〈그레이엄 집안의 아이들〉

윌리엄 호가스, 1742년, 캔버스에 유채,
영국 내셔널갤러리

어른으로 보았다. 어린이를 대상으로 한 노동 착취가 얼마나 심각했는지 1918년 소비에트 가족헌장은 이러한 폐해를 막기 위해 아예 입양 금지 조항을 만들기도 했다. 러시아 농민들이 아이를 입양 형식으로 데려와서 노동력으로 가혹하게 부리는 경우가 많았기 때문이었다.

산업혁명 시대 공장의 노동자로 취직한 아이들의 상황은 더 비참했다. 자본가들은 값싼 임금으로 부릴 수 있는 아동의 고용을 더욱 선호했고, 그 착취의 현장에서 학대는 빈번하게 일어났다. 당시 아이들은 심한 경우 하루 최대 19시간을 일해야 했지만, 식사 시간 포함해 단 1시간만 쉴 수 있었다. 지각을 하면 일당이 4분의 1로 줄었으며, 매질도 견뎌내야 했다.

프랑스의 화가 에두아르 마네의 그림 〈버찌를 든 소년〉에 등장하는 알렉상드르도 밥벌이에 나선 아이였다. 그림 속 알렉상드르는 버찌 한 다발을 받아들고 돌담에 기대어 해맑게 미소 짓고 있지만, 실제 알렉상드르의 생활은 고단하기 이를 데 없었다. 가난한 가정에서 태어난 알렉상드르는 자신의 입을 덜기 위해 일을 해야만 했던 아이였다. 마침 마네의 화실이 집 근처에 있었기에 자연스럽게 알렉상드르는 마네의 일을 도우며 돈을 벌게 되었다. 〈버찌를 든 소년〉의 모델이 되기도 하고 붓을 씻거나 심부름을 하던 알렉상드르는, 어느

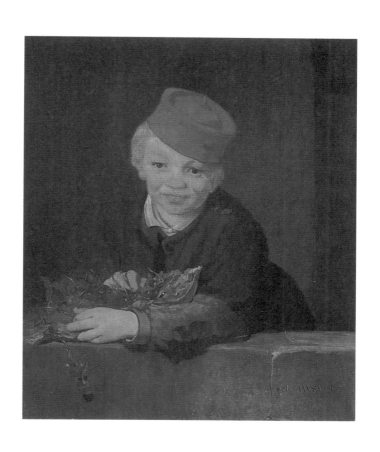

〈버찌를 든 소년〉

에두아르 마네, 1858년경, 캔버스에 유채,
포르투갈 굴벤키안미술관

날 그만 돌이킬 수 없는 일을 저지르고 말았다. 부르주아였던 마네의 화실에 넘쳐나던 설탕과 음료수를 맛보고 싶은 유혹을 이기지 못하고 이를 몰래 훔친 것이다. 도둑질은 금세 탄로 났고, 마네에게 모질게 야단을 맞은 알렉상드르는 그만 수치심을 이기지 못하고 마네의 화실에서 목을 매어 스스로 목숨을 끊고 말았다. 죄의식에 시달리며 주검을 끌어내려야 했던 마네는 경찰의 심문을 받은 후 알렉상드르의 가족에게 그 소식을 전했는데, 가족들의 반응이 예상과 너무도 달랐다. 알렉상드르의 어머니는 슬퍼하기보다는, 아이가 목을 매는 데 사용한 밧줄을 손안에 넣는 데 혈안이었기 때문이다. 알고 보니 어머니는 '돈이 되는' 이 밧줄을 여러 개로 자른 다음, 이웃 사람들에게 비싸게 팔 계획을 가지고 있었다. '사람의 목을 매단 밧줄은 행운을 가져온다'는 미신이 당시 널리 퍼져 있었기 때문이다.

알렉상드르의 어머니는 도대체 왜 그랬을까? 알렉상드르를 특별히 미워했기 때문이었을까? 아니, 당시 빈곤계층 아이들은 가정에서 그 정도의 위치였다는 말이 더 정확할 것이다. 상당수 어린이가 성인이 되기 전 목숨을 잃었고, 부모는 이를 가슴 아파했지만 곧 다른 자식을 갖게 되면서 쉽게 잊곤 했다. '일종의 익명 상태', 이것이 바로 당시 어린이가 맞닥뜨리는 현실이었다.

피러 N. 스턴스의 책《인류는 아이들을 어떻게 대했는가》에는 어른들이 주도하는 사회 속에서 어린이들의 지위가 얼마나 보잘것없었는지 촘촘히 기록돼 있다. 생산력이 떨어지는 사회에서 어린이들은 식량 부족을 이유로 살해되거나 죽도록 방치됐고, 원거리 교역이나 대륙 간 교류가 확대되면서 노예로 팔려 나갔으며, 현대에 들어서서는 소년병으로 분쟁지역에 동원되기도 했다. 성인成人이란 낱말부터가 '사람이 된다'는 의미이니 역으로 생각하면 성인이 되기 전 어린이는 온전한 사람이 아니라는 뜻이다. 그러니 오죽했을까.

물론 요즘 어린이는 옛날 어린이의 처지와 같지 않다. 누군가 '어린이를 사람답게 대접하라'라고 말한다면, 많은 이들이 코웃음 칠 것이다. 요새 아이들은 너무 오냐오냐 키워서 버르장머리가 없을 정도인데, 무슨 어이없는 말을 하느냐고 반문하는 이들도 있을 것이다. 당장 호가스, 마네의 그림 속 아이들과 요즘 아이들의 상황을 비교해봐도 그렇다. 현대의 아이들은 신체 발달에 맞춘 '아동복'을 입고 자라며, 만약 어른이 아이에게 힘든 노동을 시키면 바로 아동학대 혐의로 고소당할 것이기 때문이다.

하지만 '아이를 왕처럼 키운다'는 우리 사회에는 희한하게도 어린이를 비하하는 표현이 넘쳐난다. '잼민이' '급식충'이라는 단어는 어린이를 업신여기는 전형적 표현이고, 초보

자 혹은 입문자를 일컫는 '주린이' '캠린이' 등 '○린이'라는 표현은 어린이란 본래 어설프며 서투른, 덜된 존재라는 속뜻을 담고 있다. 심지어는 어린이의 출입을 원천적으로 차단하는 '노키즈존'도 곳곳에 존재한다. 수심 깊은 수영장처럼 안전을 위해서 아이의 출입을 막는 게 아니라, 단지 어른들의 '기분권'을 해칠 수 있다는 이유로 어린이의 출입을 통제한다. '노키즈존'이라는 단어 자체에서 이미 '어린이의 존재 자체가 민폐'라는 폭력적 시선이 읽힌다면 지나친 해석일까. '어린이스럽지 않다'는 이유로 13세 보아는 비난받았는데, 또 '어린이스럽다'라는 이유로 어린이는 문전 박대 당한다. 이런 상황에서 '요즘 어른들은 옛날과 달라서 어린이를 하나의 인격체로 존중하고 있지'라고 하면 과연 그 말이 신빙성 있을까? 어쩌면 어른처럼 '되바라지지' 않으면서도 어른처럼 '착하게 단정히 있는' 아이들만 존중하겠다는 뜻은 아닐까.

작가 박선영은 책 《1밀리미터의 희망이라도》에서 아이를 기르는 것에 대해 다음과 같이 적었다. "책임(감)을 뜻하는 영어 단어 'responsibility'가 'response응답'과 'ability능력'의 결합으로 이뤄진 합성어라는 사실은 절묘하다. 육아서에 가장 빈번하게 등장하는 단어가 'responsive반응하는'인 이유이기도 하다." 박선영의 말처럼, 어른들은 아이에게 반응해야 한다. 단, 어

른 중심의 잣대를 버리고, 아이의 관점에서 말이다. 왜냐하면 어린이는 어른과 마찬가지로 하나의 우주이지만, 아직 어른은 아니기 때문이다. 어린이가 잘 성장하도록 돕는 것이 어른의 '책임'이라면, 이제 어른들이 먼저 '응답 능력'을 길러야 할 것이다. 관용과 기다림을 자양분 삼아 괜찮은 어른으로 차츰차츰 자라날, 그런 '작은 인간'들의 목소리에.

나이 듦, 주름진 얼굴이
아름다워질 때

"낙원의 아담은 영원히 젊고 아름다웠으니. 그러나 순리를 어겨 노인이 되고 말았네. 그는 노쇠함의 우울 속에서 노년의 비참한 무게를 짊어졌나니."

서양 문화에서 늙음이 죄악으로 연결된 것은 꽤 오래된 일이다. 앞의 구절도 300년대 초중반 시리아에서 활동한 초기 기독교 신학자 니시베의 에프렘이 〈천국의 찬송가^{hymnes sur} ^{le paradis}〉에서 노래한 내용이다. 아담이 '순리'를 위반한 죄로 "930세까지 살다 죽었다"면(성경 창세기 5장 5절), 아이들이 보는 서양 전래동화집 삽화에서 늙음은 대놓고 악의 이미지로 등장했다. 매부리코, 듬성듬성한 치아, 곧 튀어나올 것 같은 핏

〈피에타〉

미켈란젤로, 1498~1499년, 대리석,
로마 성베드로대성당

발 선 눈, 봉두난발을 한 백발의 꼬부랑 할멈. 전형적인 마녀의 모습 아닌가. 늙음이란 순수하지 못한 것이고 악하다는 생각은 이 정도로 사회에 광범위하게 퍼져 있었다. 그러니 노인이 되면서 변하는 외모가 '징벌'로 받아들여진 것은 어찌 보면 당연했다. 이는 르네상스의 거장 미켈란젤로가 24세 때 제작한 대표작 〈피에타〉에서도 엿볼 수 있다.

피에타는 라틴어 '파이어티piety'에서 따온 말이다. 직역하면 성스러운 상태나 신에 대한 존경을 뜻하지만, 예술에서는 숨진 예수를 끌어안고 슬퍼하는 마리아의 모습을 의미한다. 즉 자식을 잃은 어머니의 고통을 드러낸 작품이 〈피에타〉이다. 그렇다면 미켈란젤로는 아들을 앞세울 수밖에 없었던 성모 마리아의 아픔을 어떻게 표현했을까. 성모 마리아는 십자가에 못 박혀 사망한 아들 예수를 이제 막 자신의 무릎 위에 눕혔다. 그녀는 고요하게 슬퍼한다. 절규하거나 피를 토하듯 울지 않는다. 오히려 신의 뜻에 조용히 순명順命하는 표정이다.

이 같은 표현은 미켈란젤로만의 독창적이고 예술적인 성취라는 평가를 받았고, 그에게 즉각적인 명성을 선사했다. 그런데 비판은 예상치 못한 곳에서 나왔다. 성모가 성년의 예수에 비해 너무 젊게 보인다는 것이었다. 실제로는 50세가 넘었을 마리아의 얼굴이 아무리 봐도 소녀처럼 보였기 때문

이다. 하지만 미켈란젤로는 단칼에 "여인이 늙은 것은 죄악이 있기 때문"이라고 응수했다. 정숙한 여인은 다른 여인들보다 젊음이 더 오래 유지된다는 것이다. 성모 마리아는 원죄 없는 동정녀이기에 '불멸의 젊음'으로 표현할 수밖에 없었다는 설명은, 뒤집어 보면 늙음은 죄악의 결과라는 의미나 다름없다.

그렇다면 유럽의 반대편에 있었던 조선은 나이 듦을 어떻게 바라보았을까. 물론 우리 선조들도 늙음에 대해 허망함과 슬픔을 표현하곤 했다. 조선 후기 학자 이익은 《성호사설》에서 '노인의 좌절 열 가지'에 대해 다음과 같은 글을 남겼다. "노인의 열 가지 좌절이란, 대낮에는 꾸벅꾸벅 졸음이 오고 밤에는 잠이 오지 않으며, 곡할 때에는 눈물이 없고, 웃을 때에는 눈물이 흐르며, 30년 전 일은 모두 기억되어도 눈앞의 일은 문득 잊어버리며, 고기를 먹으면 배 속에 들어가는 것은 없이 모두 이 사이에 끼며, 흰 얼굴은 도리어 검어지고 검은 머리는 도리어 희어지는 것이다." 마치 자조하듯 늙음을 희화화하는 글이다. 하지만 늙음에 대해 이러한 태도만 있었던 것은 아니었다. 한편으로 조선 시대 사람들은 노인에 이르는 삶을 긍정적인 시선으로 바라보기도 했다. 이 같은 관점은 늙음을 구체적인 형상으로 그려낸 그림에서도 엿볼 수 있다. 조선 중기의 문신 농암 이현보의 초상이 대표적이다.

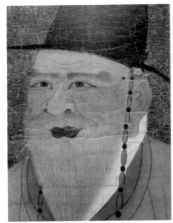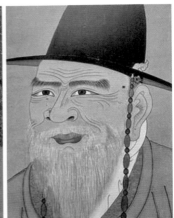

좌) 옥준의 〈농암 이현보 초상〉 얼굴 부분

옥준, 1537년경, 비단에 채색,
유교문화박물관

우) 이재관의 〈농암 이현보 초상〉 얼굴 부분

이재관, 모사본, 1827년, 비단에 채색,
유교문화박물관

형조참판, 호조참판 등을 역임한 문신이었던 이현보는 경상도 관찰사로 있던 중종 32년(1537)에 동화사의 승려이자 화가인 옥준 앞에 앉았다. 위가 뾰족한 패랭이를 쓰고 화사한 홍포를 입은 이현보는 70세 나이가 무색하게 활기가 넘친다. 크고 또렷한 이목구비에 입술이 유난히 붉고 볼마저 발그스름해 더 그렇게 보인다. 그런데 이현보 초상은 결코 '젊게' 그려지진 않았다. 그의 얼굴엔 깊은 주름이 가득하다. 선명할 뿐 아니라 주름마다 명암을 처리해 더 강조한 느낌이다. 검버섯도 만발했다. 코, 볼, 관자놀이 심지어 귀에도 번져 있다. 현대 초상이 포토샵과 필터로 늙음의 흔적을 지우는 것과는 대조적이다. 화가는 노인의 특성이야말로 이현보의 본질을 이루고 있다고 본 셈이다. 이는 순조 27년(1827)에 제작된 해당 그림의 모사본을 보면 더욱 명확하다. 참고로 이 모사본은 원본 마모 및 손상에 대비해 후손들이 따로 이재관에게 제작을 의뢰한 것이다. 모사본에서는 얼굴 주름이 더 선명하고 검버섯도 같은 위치에 더 뚜렷하다. 사실 조선의 초상화는 털끝 하나도 틀리지 않게 그린다는 전신傳神(초상화에서 그려진 사람의 얼과 마음을 느끼도록 그리는 일)을 중시하므로, 얼굴의 형상을 구체적으로 표현하는 것 자체가 기본 원칙이기도 하다. 하지만 조선 후기 초상화에서 일반적으로 살결은 단순화시켜 그린 반면 유독 주름이나 검버섯을 부각한 것은,

늙음에서 긴 세월 동안 수고로움을 실천했다는 의미를 찾았기 때문이다. 즉 〈농암 이현보 초상〉에서 노인의 특성을 구체적으로 강조해서 그린 것은 초상화에 담긴 노인성으로 그 인물의 노고와 인격을 드러내고자 한 셈이다.

고연희 작가는 이에 대해 책 《노년의 풍경》에서 "노인이 되어야 갖출 수 있는 온갖 종류의 미덕 및 시간을 통해 이룰 수 있는 학식과 경험, 인격과 지혜 등은 오랜 인생의 시간을 누린 노인들만이 제공할 수 있기에 노인 이미지가 인물의 무엇을 표현하든 효과적이었을 것"이라고 설명했다. 오늘날에 대입해보면 묘하게 이질감이 드는 말이 아닌가. 우리 시대는 노인에 대해 존경은커녕 '틀딱충(틀니를 딱딱거리는 벌레)' '할매미(시끄럽게 떠드는 할머니)' '연금충' 같은 노인 혐오 언어가 범람하고 있기 때문이다. 왜 그럴까.

《흰머리 휘날리며, 예순 이후 페미니즘》의 저자 김영옥의 말이 답을 준다. "노년의 지혜란, 노년들은 긴 시간을 살면서 다양한 경험을 쌓았으니 삶이라는 여행에서 길을 잃지 않도록 다음 세대에게 소중한 안내판 한두 개쯤은 전승해줄 것이라는 기대가 있을 때 가능하다. 그리고 이러한 기대는 삶이라는 여행의 의미를 다면적으로 묻고 추구하는 문화 속에서 싹튼다. 삶의 의미가 활용 가능한 자원이나 기술 등을 이용해 얻는 성공이나 부, 권력으로 환원되는 사회문화 맥락에

서라면, 지금과 같은 기술 환경에서 노년들에게 청해 들을 지혜는 별로 남아있지 않다."

어쩌면 노년의 고독과 괴로움은 사회로부터 생산성도 쓸모도 없는 '잉여'로 여겨지는 것에서 비롯되지 않을까 싶다. 무인 단말기로 주문하는 패스트푸드점, 영어로 된 메뉴만 있는 커피숍과 레스토랑, 설명해줄 직원 하나 없는 셀프 빨래방. 노인들 입장에서는 사회가 조직적으로 자신을 소외시키고 밀어내고 있다고 느끼지 않을까. 문제는 노인들도 스스로를 잉여로 여기고 있다는 점이다. 언젠가 연명치료와 안락사에 대한 책을 읽다 인상적인 구절을 봤다. 자식은 노령 부모의 산소마스크를 떼라고 이야기하는 경우가 있지만, 부모는 자식의 산소마스크를 떼어달란 얘기를 못 한다고.

안락사도 마찬가지다. 초고령화 사회에서 합법적인 죽음이라는 선택지가 있는 것만으로도, 늙어서 짐이 되는 부모라면 가족들의 눈치를 보고 죄책감을 가지게 될 가능성이 있다는 얘기였다. '자식 고생시키면 안 되니 얼른 죽어줘야지'라는 부담으로 작용할 수도 있다는 것이다. 심지어 안락사를 택하지 않는 가난한 고령자는 '사회의 민폐'란 말이 나올 수도 있다. 너무 신랄한 이야기 같은가? 아니, 이것이 노인들이 처한 '객관적 현주소'이다. 당장 백신이 나오기도 전인 코로나 팬데믹 초기, '(일정 부분 희생이 불가피한) 집단면역을 해야 한

다'는 주장이 나왔던 것만 봐도 그렇다. 만약 코로나가 노인이 아니라 아이들에게 특히 위험한 바이러스였다면 집단면역이라는 단어를 감히 꺼낼 수 있었겠는가.

가난한 장애 소년 그림을
'천국행 보험' 삼은 부자들

"성경의 말씀에서 가장 유익한 건 이것입니다. '가난한 이들이 늘 너희 곁에 있을지니' 그들이 있기에 우린 언제나 자비로울 수 있는 것이지요."

미국의 작가 진 웹스터가 1912년에 펴낸 서간체 소설 《키다리 아저씨》 중 한 부분이다. 주인공 주디가 교회에서 들은 주교의 설교를 '키다리 아저씨'에게 편지로 옮긴 구절인데, 주디는 이 설교에 크게 불만을 표시하며 다음과 같이 덧붙인다. "주교님께서 그런 말씀을 하시다니, 가난한 사람들이 무슨 유용한 가축이라도 된단 말인가요."

내가 만약 주디에게 이런 편지를 받았다면, 답장 대신

⟨내반족 소년⟩

후세페 데 리베라, 1642년, 캔버스에 유채,
프랑스 파리 루브르박물관

그림을 보여줄 것이다. 부자들이 가난한 사람들의 존재를 어떻게 생각했는지, 그 흔적이 옛 그림에 고스란히 남아있기 때문이다. 먼저 스페인의 화가 후세페 데 리베라Jusepe de Ribera, 1591~1652의 1642년 작 〈내반족 소년The Clubfoot〉을 보자.

맨발에 낡은 옷을 입은 소년이 탁 트인 하늘을 배경으로 서 있다. 한눈에 보아도 그는 가난한 소년. 게다가 발은 굽어있다. 소년은 발이 안쪽으로 휘는 '내반족' 장애가 있는 듯하다. 어깨에 걸친 기다란 목발 없이는 아마 걷기 힘들 것이다. 하지만 소년은 이를 드러내고 웃는다. 가난과 장애의 이중고에도 아랑곳하지 않는 것만 같다. 화가 리베라는 이 그림을 그릴 당시 스페인의 통치를 받던 이탈리아 나폴리에서 주로 활동했는데, 그곳에서 만난 이 소년의 낙천적인 태도에 꽤 감화됐던 것 같다. 시점을 아래에 둔 채 그려 소년의 풍채를 위풍당당하게 표현한 것만 봐도 그렇고, 귀족이나 왕족 초상화의 배경이 되는 넓고 광활한 풍경을 소년의 뒤에 배치한 것도 그렇다. 그래서인지 〈내반족 소년〉은 보통 '어려운 환경에도 삶을 긍정하는 인간'에의 경의를 표현한 그림으로 국내에 소개되곤 했다.

하지만 조금 더 생각해보면 의아한 지점이 있다. 〈내반족 소년〉의 세로 크기는 164센티미터. 거의 사람 키 높이 그림이다. 과연 리베라는 단순히 가난한 소년의 청청한 생기를

기록하고 싶은 인간애 하나로 이 거대한 그림을 그렸던 걸까? 리베라가 살았던 시대는 17세기다. 순수한 취미로서의 회화가 등장한 근대 이전에는, 그림이란 주문자가 있어야만 비로소 그려지던 것이었다. 그런 맥락에서 보면 장애가 있는 남루한 소년의 초상을 리베라에게 의뢰한 사람이 따로 있었다는 얘기다. 의뢰자가 누구였는지는 학자마다 의견이 엇갈린다. 나폴리 총독인 메디나 데 라스 토레스 공작 또는 나폴리의 스틸리아노 공작이라는 설도 있고, 플랑드르 상인이 의뢰했다는 주장도 있다. 어쨌거나 한 가지 사실만은 분명하다. 셋 중 누가 주문했든 그들 모두 부자였다는 사실이다. 그렇다면 부자는 왜 굳이 목돈을 들여 〈내반족 소년〉을 주문했을까. 바로 가난한 사람의 존재는 부자들에게 천국을 보장하는 '보험'이었기 때문이다.

마태오복음 19장 24절에는 이렇게 적혀 있다. "부자가 하느님 나라에 들어가는 것보다 낙타가 바늘구멍으로 빠져 나가는 것이 더 쉽다." 아예 '부자는 천국으로 갈 수 없다'고 못 박은 셈이다. 그 옛날 서양 부자들은 이 구절을 읽을 때마다 심정이 어땠을까. 죽은 뒤 지옥 가기는 두렵고, 그렇다고 현세의 안락을 보장해주는 돈도 포기하기 힘들고. 진퇴양난이었을 것이다. 이때 교회는 부자들에게 한 줄기 빛 같은 해

결책을 내놓았다. '신은 우리의 행동을 보고 있으며, 가난한 이에게 자선을 베풀면 천국에 갈 수 있다.' 즉 가진 돈 중 약간만 내놓으면 문제없다는 얘기다. 다행히(?) 가난한 사람은 주위에 널려 있었기에, 부자들은 천국행 티켓을 사 모으듯 그들에게 자선을 베풀 수 있었다. 좋은 일을 하고 있다는 뿌듯함, 나는 착한 사람이라는 자부심은 덤으로 따라왔다. 그리고 그 증거를 그림으로 남기고 집에 걸어두었다. 리베라의 〈내반족 소년〉도 그런 '선행의 증거' 중 하나다. 소년이 왼손에 쥔 쪽지엔 보란 듯이 또렷하게 "(당신이) 신의 사랑을 받으려거든 저에게 자선을 베풀어주세요"라고 라틴어로 적혀있다. 당시 라틴어를 읽을 수 있는 사람은 교육을 잘 받은 상류층뿐이었다. 이 그림의 의뢰자는 자신이 쪽지의 내용을 잘 실현하고 있음을 과시하고 싶었으리라.

리베라와 동시대에 스페인 세비야에서 활동한 바르톨로메 에스레반 무리요Bartolomé Esteban Murillo, 1618~1682가 그린 풍속화도 마찬가지다. 무리요의 그림 〈포도와 멜론을 먹는 소년들〉에도 맨발에 넝마를 걸친 거지 소년들이 등장한다. 이들은 며칠 굶은 것마냥 게걸스럽게 포도와 멜론을 먹고 있다. 다 먹은 멜론의 껍질이 바닥에 어지러이 흩어져 있지만, 이들은 먹는 걸 멈출 생각이 전혀 없는 듯하다. 그런데 이 소년

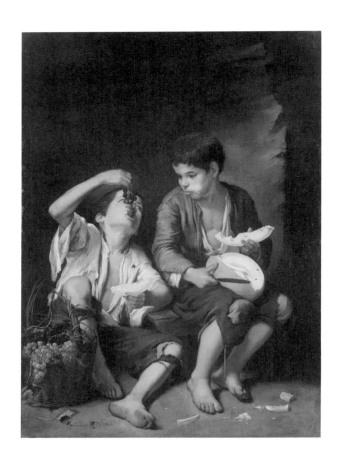

〈포도와 멜론을 먹는 소년들〉

바르톨로메 에스테반 무리요, 1645년경, 캔버스에 유채,
독일 뮌헨 알테피나코테크미술관

들은 어쩐 일로 비싼 과일을 먹을 수 있게 되었을까? 아마 그림 왼쪽에 놓여 있는 과일 바구니를 선물하고, 소년들이 과일을 허겁지겁 먹는 걸 흐뭇한 눈으로 지켜보는 부자가 있었을 것이다. 미술사학자 이케가미 히데히로 도쿄 조형대학 부교수는 리베라와 무리요의 이 같은 풍속화를 "작품을 의뢰하고 사들인 부자 자신이 자비롭다는 것을 신과 다른 시민에게 자연스레 드러내기 위해 그려진 그림"이라고 규정했다. 실제 〈포도와 멜론을 먹는 소년들〉은 여러 귀족의 방을 거쳐 1698년에 네덜란드 총독이었던 막스 에마누엘 선제후 Prince-elector의 궁전 벽을 장식했다. "필요를 생각 안 하고 그려지는 그림은 없다는 것이 원칙"이라는 이케가미 교수의 말을 고려해본다면, 막스 에마누엘 선제후가 이 그림이 필요했던 건 '사후 구제'에 도움이 된다고 생각했기 때문이었으리라.

물론 이유야 어떻든 부자들이 가난한 사람들에게 자선을 베푸는 쪽이 외면하는 것보다야 더 낫다는 사실엔 의심의 여지가 없을 것이다. 그렇다면 이런 사례는 어떤가. 돈이 절실히 필요한 가난한 사람들에게 거액의 사례를 조건으로, '조각상'이 되라고 한다면? 실제 19세기까지 영국 귀족들 사이에선 자신의 정원을 고차원적으로 장식할, 살아있는 '인간 조각상'을 고용하곤 했다. 어떻게 된 일일까?

예부터 영국의 귀족과 부자는 자식을 이탈리아 같은 문

화 선진국으로 장기 유학을 보내곤 했다. 영국의 도련님들은 고대 로마의 기상이 깃든 유적지를 답사하고 예술 작품들을 감상한 후 고전주의적 이상에 물든 채 귀국하곤 했다. 그리고 그동안 배운 것을 영국에 있는 자신의 집과 정원을 설계할 때 재현하고자 했다. 그들이 생각하기에 그저 아름답기만 한 정원은 얄팍한 것이었다. 무릇 제대로 된 정원을 만들려면 삶의 무상함과 부의 덧없음을 표현할 장치가 필요했다. 그것이 바로 '인간 조각상'이었다. 1738년경, 영국의 귀족이자 정치가인 찰스 해밀턴은 잉글랜드 서리surrey 지역에 있는 자신의 정원 페인스힐에서 살아갈 '인간 조각상'을 모집한다며 다음과 같은 조건을 걸었다. "7년간 인간 조각상으로 지낼 사람 구함. 성서 1권, 안경, 발을 올려놓을 깔개, 베개로 쓸 방석, 모래시계, 마실 물 그리고 음식은 무료 제공. 낙타의 털로 짠 옷을 입고 있어야 하며, 어떤 상황에서도 머리털이나 수염, 손톱, 발톱을 깎아서는 안 됨. 또한 해밀턴의 정원 밖으로 나가거나 하인과 말을 섞어서도 안 됨."

이런 가혹한 조건을 견딜 사람이 얼마나 될까. 하지만 이것저것 가릴 여유가 없는 사람은 늘 넘쳐났다. 그들은 부자들의 정원으로 제 발로 걸어와 "울며 겨자 먹기"로 조각상이 되었다. 인간 조각상이 어떻게 살았는지 짐작할 수 있는 희귀한 그림이 남아있다. 자신의 정원에 '인간 조각상'을 설

치하는 행위는 영국 바깥의 유럽 국가에도 퍼졌는데, 독일의 화가 요한 밥티스트 슈미트 Johann Baptist Schmitt, 1768~1819가 그것을 〈플로트베크 Flottbek의 인간 조각상〉이라는 작품으로 남긴 것이다.

그림 속 '인간 조각상'은 독일 함부르크 근처 플로트베크의 정원에서 은둔자처럼 살고 있다. 다 스러져 가는 오두막 테이블에는 삶의 무상함을 의미하는 상징물들 예컨대 두개골, 모래시계, 책 등만 간신히 놓여 있었을 것이다. 빛도 제대로 들지 않는 오두막 안에서 이제 막 밖으로 나온 노인은 눈이 부신 듯 손으로 햇빛을 애써 가리는 모습이다. 하지만 이러한 여유로움은 주변에 사람이 없을 때만 허락되었다. 만약 고용주가 손님을 대동하고 플로트베크에 온다면 그는 즉시 깊이 생각하는 포즈를 취한 채 미동도 하지 않을 것이다. 고용주는 자신의 인간 조각상을 다른 이들에게 과시하길 좋아했기에 자세와 차림새 모두 일절 흐트러짐이 없어야 했다. 고용주가 원하는 대로 하지 않으면 계약 위반으로 약속한 돈을 못 받을 수도 있었다. 부자들은 인간 조각상이 중도에 포기하는 것을 막기 위해 일을 다 마친 후에야 돈을 건넨다는 의무 규정을 계약서에 명시했기 때문이다. 인간 조각상으로 부자에게 고용된 가난한 이들은 계약된 수년 동안 철저히 고립된 채, 사람답지 않게 살아야 했다는 이야기다.

⟨플로트베크의 인간 조각상⟩

요한 밥티스트 슈미트, 1795년, 세피아 채색,
독일 함부르크미술관

《키다리 아저씨》 속 주인공 주디가 이 그림들을 봤다면 어땠을까. 얼떨결에 '불편한 진실'을 자기 입으로 말해버린 셈이니 당황했을 것이다. 그림 속 가난한 사람들은 부자들의 유용한 가축과 크게 다르지 않으니 말이다. 자신의 자비로움을 만천하에 표명하는 도구이자 천국 문을 여는 열쇠로, 때로는 자신의 정원을 좀 더 진지한 사색의 장으로 업그레이드해줄 비싼 액세서리로, 가난한 사람들은 부자들에게 '만능열쇠'와 다름없었다.

지금도 마찬가지다. 선거철만 되면 돈을 쥔 자들은 출마를 준비하며 굳이 낙후된 재래시장과 쪽방촌을 찾는다. 그러고는 가난하고 소외된 이들의 삶을 헤아리겠다며 어설프게 떡볶이나 순대를 사 먹는다. 물론 이때 사진사도 꼭 대동한다. 그들은 왜 이럴까. 다수의 가난한 유권자야말로 자신에게 권력을 가져다줄 도구, 여의도행을 보장해줄 열쇠이기 때문이다. 이때 그들이 몸에 어색하게 걸치는 가난과 서민 놀음이야말로 선거철 최고의 액세서리라 할 수 있겠다. 오늘날 선거철에 쏟아져 나오는 이 사진들이야말로, 돈과 권력을 쥔 자들이 가난한 이들을 어떻게 이용했는지 후세대 사람들이 알 수 있게 해주는 증거가 되리라. 지금 우리가 리베라와 무리요, 슈미트의 그림을 보듯이 말이다.

'야만의 정복자' 미국,
끝나지 않은 인디언 잔혹사

2021년 5월 한 캐나다 원주민(아메리카 인디언) 기숙학교 부지에서 어린이 215명의 유해가 한꺼번에 발견돼 총리가 "캐나다의 부끄러운 역사"라며 사과하는 일이 있었다. 과거 캐나다에서는 원주민 어린이를 가족과 강제로 떼어놓은 뒤 기숙학교에 집단 수용했고, 원주민 언어 사용을 강제로 금지하는 등 백인 사회 동화를 위한 언어 및 문화 교육을 했다. 이 과정에서 육체적, 정신적, 성적 학대 등의 심각한 인권 침해가 자행됐고, 많은 어린이가 목숨을 잃은 것이다.

　미국도 마찬가지였다. 1819년 제정된 원주민 관련 법을 계기로 150개 이상의 원주민 기숙학교를 설립해 20세기 중

반까지 운영했다. 원주민 아이들은 기존의 가족, 관습, 언어, 종교로부터 단절됐고, 영양실조와 성폭행 피해를 입기까지 했다. 기숙사에서 간신히 살아남은 아이의 삶도 비참했다. 원주민 사회와 연결이 끊어진 채 살아온 세월이 그대로 그들에게 트라우마를 남긴 것이다. 원주민의 높은 자살률과 실업률이 이를 방증한다. 원주민의 대를 끊고 그들의 문화를 씨까지 말려버리려 했던 백인들의 노력이 성공을 거둔 셈이다. 백인들은 왜 이다지도 집요하게 원주민 문화를 없애려 애썼던 걸까.

1492년 콜럼버스가 발을 내디딘 이래, 아메리카 대륙으로 쏟아져 들어온 백인들은 '신대륙을 발견했다'고 선언했다. '발견'이라는 말을 쓰려면 그 땅에 사람이 살고 있지 않아야 한다. 그러나 아메리카 대륙에는 이미 원주민들이 자기들만의 독특한 문화를 일구며 살아가고 있었다. 백인들은 이들을 자신과 동등한 사람으로 인정해야 할지 말지 갈등했다. 물론 그 고민은 오래가지 않았다. 플랑드르 화가 얀 반 데르 스트라트Jan van der Straet, 1523~1605의 그림을 독일의 테오도르 갈레Theodor Galle, 1571~1633가 판화로 제작한 작품 〈아메리카〉에 그 답이 있다.

이 작품은 이탈리아의 탐험가 아메리고 베스푸치가 1497년 아메리카 대륙에 도착한 장면을 담고 있다. 아메리

〈아메리카〉

테오도르 갈레, 1600년대, 동판화,
엘리사휘텔지 컬렉션

〈아메리카〉 세부

아메리카 원주민들을 '사람의 다리'를 구워 먹는 야만인으로 묘사하고 있다.

카 대륙이 인도라고 생각했던 콜럼버스와 달리, 베스푸치는 아시아와 유럽 사이에 위치한 미지의 땅 '신세계'라는 사실을 인지한 사람이었다. 그림 왼쪽에 보이는 대형 범선을 타고 온 그는, 의복을 잘 갖춰 입고 십자가와 천체 관측기를 든 채 막 상륙한 참이다. 반면 그 앞 해먹에는 발가벗은 채 잠들어있던 여성이 베스푸치의 기척에 놀라 일어나고 있다. 이게 무슨 상황일까.

작품 하단을 보면 라틴어로 "아메리쿠스(아메리고 베스푸치)가 아메리카를 발견했다. 그가 그녀를 한 번 부르니, 이후로는 항상 깨어 있더라"라고 적혀 있다. 즉 야만의 상태로 잠들어있던 여자는 아메리카이고, 그녀는 정복자 남성으로 형상화된 유럽 백인들에 의해 문명화되기 시작했다는 이야기다. 이러한 사고방식은 그들 뒤편에 있는 원주민들의 식사 장면으로 확증된다. 원주민들은 불을 피우고 뭔가를 굽고 있는데, 자세히 보면 다름 아닌 사람의 다리 부위이다. 원주민들은 미개하고 원시적인 타자인 것이다. 이제 유럽인들은 이 아메리카라는 여인이자 대륙을 미몽에서 구원할 남성 십자군이 될 터였다.

그렇다면, 이러한 확신에 대한 나름의 근거는 있었을까? 물론 있었다. 인간들은 항상 자신의 행동을 정당화할 이

데올로기를 만들어내곤 했기 때문이다. 백인 이주민들의 자신감에 불을 지펴줄 이데올로기는 바로 '명백한 운명Manifest Destiny'이었다. 이 말은 미국의 한 신문사 주필이었던 존 오설리번이 1845년 "해마다 수백만씩 인구가 증가하는 우리(백인)의 자유로운 발전을 위해, 하느님께서 주신 이 대륙을 우리가 모두 차지하는 것은 명백한 운명이다"라는 기사를 쓰면서 알려졌다. 미국은 북미 전역을 정치·사회·경제적으로 지배하고 개발할 신의 명령을 받았다는 주장이다.

예일대학교 역사학과 그레그 그랜딘 교수의 말을 빌리자면, 유럽에서 대서양을 건너 아메리카 동쪽에 상륙한 백인들에게 신세계의 땅은 '에덴동산'이었다. 이제 그들은 '새로운 아담'이 되어 약속의 땅 서쪽으로 전진해야 했다. 그것이 백인들의 '명백한 운명'이었다. 오설리번은 거듭 목소리를 높였다. "우리는 인류의 진보를 추구하는 민족이다. 누가 그리고 무엇이 우리의 전진을 막을 수 있단 말인가?"

'명백한 운명'이 미국 백인의 '선민사상'이 되었다는 사실은 백인 화가 존 가스트John Gast, 1842~1896가 1872년에 그린 〈미국의 전진〉에서 엿볼 수 있다. 왼쪽에는 태평양이, 오른쪽에는 대서양이 보이는 가운데 미국을 상징하는 컬럼비아 여신이 전신선과 철도를 이끌고 로키산맥을 넘어 행진하고 있다. 여신의 뒤쪽으로는 역마차와 기차가 들어온다. 컬럼비아 여신

〈미국의 전진〉

존 가스트, 1872년, 캔버스에 유채,
오트리 미국서부박물관

은 서부로 금과 영토를 찾아 이동하는 백인들의 길을 터주고 이들을 수호하는 역할을 하는 셈이다. 이를 통해 미국의 팽창과 전진이 신의 계시이자 역사적 사명임을 보여준다. 여신이 가는 길에 걸림돌이 있어서는 안 되는 법. 역시나 앞길에 있던 원주민과 버펄로(원주민 생존의 원천이자 '형제'로 불렸던 들소)는 혼비백산하며 밀려나고 있다.

이 그림이 보여주듯이 아메리카 원주민들은 백인들의 영토 약탈을 합리화한 주장인 '명백한 운명'의 대표적인 희생자였다. 그들은 학살당하거나 백인들에게 속아 불평등계약을 맺고 대대로 살던 터전에서 쫓겨나거나 둘 중 하나였다. 테오도르 갈레의 〈아메리카〉가 설파하듯 원주민의 '야만'만이 이유가 아니었다. 이는 백인 문화에 동화되어 알파벳을 모델로 문자까지 만들어 사용한 유일한 원주민인 체로키족조차 여지없이 내쫓겼다는 사실에서 확인할 수 있다.

1836년 체로키 국가가 서부로의 이주에 찬성한다는 내용의 '뉴에코타조약'이 발표됐다. 체로키인들은 이 조약이 부당하다며 의회에 탄원서를 내었고, 대법원까지 체로키를 주권 국가라고 판결했으나 소용없었다. 결국 체로키인들은 1838년, 담요조차 챙길 틈도 없이 집에서 끌려 나와, 대대로 살던 스모키마운틴 지역에서 약 1609킬로미터 떨어진 지금의 오클라호마주로 이주해야 했다. 추방의 길은 곧 죽음의

길이었다. 그들이 걸었던 길에 4000여 개의 말 없는 무덤이 이어졌다. 현재 이 길은 '눈물의 행로'라고 부른다.

이 같은 백인들의 횡포에 대해 '얼룩뱀'이라는 이름의 크리크족 원주민은 다음과 같이 말했다. "그가 처음 넓은 바다를 건너왔을 때, 그는 그저 아주 작은 사람에 불과했다. 오랫동안 배 안에 쪼그려 앉아있어 다리에 쥐가 난 그는 모닥불을 피울 작은 땅만 달라고 구걸했다. 그러나 인디언들이 피운 불로 몸을 녹이고 인디언들의 옥수수로 배를 채우고 나자 백인은 덩치가 매우 커졌다. 그는 한걸음에 산을 뛰어넘었고 벌판과 계곡을 발아래 두었다. 동쪽과 서쪽의 바다를 손에 움켜쥐었고 달을 베개 삼아 머리를 기대었다. 그러고 나서 그는 우리들의 위대하신 아버지가 되었다. 그는 홍색인종(원주민)을 사랑하시며 이렇게 말했다. '조금만 더 멀리 가렴, 너무 가까이 붙어있잖니.'"

결국은 땅이었다. 이 젖과 꿀이 흐르는 땅이 못 견디게 탐났기에 백인들은 그토록 모질게 원주민들을 핍박했던 것이다. 주저할 필요조차 없었다. '명백한 운명'이 모든 것을 합리화했기 때문이다. 그 결과 원주민들은 원래 원주민들이 거주하던 토지의 5퍼센트에도 못 미치는 조그마한 '인디언 보호구역'에 고립되었다. '보호'라는 단어가 암시하듯, 이제 원주민들은 '이빨 빠진 호랑이' 신세다. 유럽인이 아메리카 원

주민들과 만났던 15세기 당시, 미국 내 원주민 인구는 500만 명이었다. 그러나 20세기 초에는 25만 명으로 95퍼센트 급감했다. 한때는 그들의 땅이었던 미국에서 이제 원주민들은 전체 인구의 1퍼센트도 되지 않는 극소수 집단으로 전락했다.

그래서일까. 요즘 영화나 드라마에서 원주민은 더 이상 괴성을 지르며 백인을 공격하는 악인이나 머리 가죽을 벗기는 원시인으로 재현되지 않는다. 대신 그들은 대평원에서 생태주의적 삶을 영위하는 초월자나 현자로 그려진다. 백인에게 영적인 각성을 주는 사람으로 묘사되기도 한다. 이런 신화적, 낭만적인 재현은 이제 원주민들이 백인에게 그다지 위협적인 존재가 아니라는 방증이다. 어쩌면 죄의식의 위장된 표현일지도 모른다. 원주민을 야만시하든 신성시하든 둘 다 타자화인 것은 매한가지이지만 말이다. 그러나 원주민들이 침묵하지 않고 목소리를 내면, 이런 낭만적인 시각은 곧바로 거둬진다.

2016~2017년 '석유 파이프라인 건설 반대운동' 진압이 대표적이다. 당시 미국 정부는 원주민들이 살아가는 노스다코타주의 스탠딩록 보호구역에 거대한 송유관을 건설하는 '다코타엑세스 송유관 프로젝트'를 수립했다. 최초 설계에서는 이 송유관이 노스다코타주의 행정수도인 비즈마크시를

지나도록 계획되어 있었지만, 그 도시의 주민은 90퍼센트가 백인이었고 결국 송유관 경로는 원주민 보호구역으로 변경된 것이다. 당연히 원주민들은 강력하게 반발했다. 송유관이 샐 경우 원주민이 물을 마시는 곳, 원주민들이 지켜온 성지인 오와히 호수가 오염될 수도 있었기 때문이다. 하지만 송유관이 새든 말든 트럼프 행정부는 원주민들의 저항을 철저하게 무력화했고 결국 2017년 송유관을 완공했다.

1860~1870년대에 대평원 지역 원주민과 버펄로 학살을 주도했던 필 셰리든 장군은 이런 말을 했다. "선한 인디언은 죽은 인디언뿐이다." 죽어야 사는 존재, '인디언 잔혹사'는 현재도 진행 중이다.

재개발이라는 이름으로
쫓겨나는 사람들

널찍한 대로, 석조 건물에 아연합금 지붕을 덧댄 건물들, 길가에 심어진 플라타너스 가로수, 날씬한 가로등과 거리의 벤치, 천천히 돌아가면서 겉면에 부착된 광고를 두루두루 보여주는 원통형 광고탑, 그 사이를 오가는 마차와 사람들. 프랑스 화가 장 베로Jean Béraud, 1849~1935의 〈카퓌신 거리〉는 19세기 파리의 활기찬 모습을 담은 그림이다. 이 그림은 놀랍다. 구글 지도를 열고 스트리트뷰를 통해 카퓌신 거리의 현재 모습을 확인하면 무슨 뜻인지 알 수 있다. 그림 속 마차를 자동차로, 등장인물들의 복식을 현대식으로 바꾸면 19세기 파리가 21세기의 파리로 전환되기 때문이다. 현재의 파리는 1880년대

〈카퓌신 거리〉

장 베로, 1880년대, 캔버스에 유채,

개인 소장

에 이미 완성된 셈이다. 하지만 이로부터 다시 30년 전만 거슬러 가도, 파리의 모습은 사뭇 달랐다. 파리는 전형적인 중세 도시였다. 구불구불하고 폭이 좁은 미로 같은 골목, 집이 다닥다닥 붙어있는 탓에 대낮에도 빛이 들어오지 않은 좁은 길, 비 오는 날엔 진창이 되는 흙바닥, 상하수도가 정비되지 않은 탓에 생활하수와 오수가 넘쳐나는 도시, 그곳이 파리였다. 그런데 파리는 어떻게 장 베로의 그림처럼 시원한 길이 뚫린 근대 도시로 변신하게 된 걸까.

이 변화의 중심에는 조르주 외젠 오스만 남작이 있었다. 1853년부터 1870년까지 17년간 파리 지사가 되어 역사적인 도시계획을 단행한 오스만은 '불도저식 개발주의자'였다. 마치 산자락에 터널을 뚫듯이 그는 말 그대로 길을 반듯하게 '뚫었다'. 지도 위에서 자로 그어가며 구상한 길을 구현해내기 위해, 오스만은 길이 지나갈 곳에 걸쳐 있는 건물들을 가차 없이 부쉈고 그 자리에 새로운 건물을 올렸다. 당시 파리의 상황이 어땠는지는 1867년 만국박람회 무렵에 파리를 방문한 미국 작가 헨리 터커먼의 글로 짐작할 수 있다. "오스만 남작은 넓은 거리를 조성하고 구역을 정비했는데, 오래된 불결함을 현대적인 우아함으로 교체했다. 아직 해체 작업 중에 있는 구역에 얼룩덜룩하게 검게 그을린 굴뚝 잔해들의 더미

가 지그재그로 산처럼 쌓여서 점점 높아지는데, 붐비는 마차들, 모르타르와 석재 부스러기 사이를 헤치며 조심스럽게 걷는 이들에게 금방이라도 무너져 내릴 것으로 보인다."

하지만 이 '창조적 파괴'도 역시나 부작용을 피해가지 못했다. 파리 재편 과정에서 가난한 사람들, 권력에서 소외된 사람들은 극심한 고통을 받았기 때문이다. 여전히 도보에 의존해 중세 시대와 같은 삶을 살고 있던 가난한 사람들은, 이제 신작로에 등장한 말 타는 상류층 사람들에게 길을 내주어야 했다. 보행자들은 말들을 피해 다녀야 했고, 육중한 수레들은 더 가볍고 빠른 마차에 자리를 빼앗겼다.

프랑스의 화가 오노레 도미에Honoré Daumier, 1808~1879의 〈새로운 리볼리 거리〉에서 그 시절의 혼란을 잘 볼 수 있다. 곡괭이를 휘두르는 사람으로 인해 뒤쪽의 건물들이 사정없이 무너지는 가운데, 앞쪽 거리에서는 전통적인 보행자들이 새롭게 길을 차지한 마차의 행렬에 정신없이 떠밀리고 있다. 밀물처럼 밀려든 이 근대의 파도는 가난한 이들에게서 길만 빼앗은 게 아니었다. 도미에의 〈철거로 인한 인구 이동〉에는 기나긴 수레 행렬이 보인다. 짐에 쓰인 문구는 바로 '이삿짐déménagement'. 개발이 시작되자 가난한 이들은 일제히 쫓기듯 도시 외곽으로 이사할 수밖에 없는 상황을 묘사한 것이다. 그럴 수밖에 없었다. 오스만은 시민 생활 개선, 환경 회복, 도

⟨새로운 리볼리 거리⟩

오노레 도미에, 1852년경, 석판화,
미국 휴스 파인아트센터

⟨철거로 인한 인구 이동⟩

오노레 도미에, 1854년, 석판화,
미국 휴스 파인아트센터

시 재생이라는 공공이익을 실현한다는 명목으로 토지 수용권을 행사해 우선 파리의 빈민 거주 지역을 해체했기 때문이다. 도시를 떠난 이들은 원래 살던 곳으로 다시 돌아올 수도 없었다. 도시 정비 후 임대료가 터무니없이 급증했기 때문이다. 근대 도시 파리는 가난한 이의 피 울음으로 만들어진 셈이다.

누군가는 근대화를 위해선 희생이 불가피하다고 말할지도 모른다. 하지만 사실 오스만이 추구한 것은 근대화만은 아니었다. 파리의 도로계획을 세울 때 오스만은 건축가인 자크 이냐스 이토르프가 가져온 신규 도로 계획안을 홱 집어 던지며 "충분하지 않소! 당신은 도로 폭을 40미터로 정했지만, 나는 120미터가 되어야 한다고 생각하오"라고 소리쳤다고 한다. 왜였을까. 여기에는 오스만을 파리 시장으로 앉힌 나폴레옹 3세의 의중이 있었다. 나폴레옹 3세는 혁명 파리에 세워졌던 바리케이드의 역사를 잊지 않았다. 당연히 프롤레타리아들이 재차 봉기를 일으키고 자신을 왕좌에서 끌어내릴까 봐 노심초사할 수밖에 없었을 터. 이때 파리의 근대화는 그의 걱정을 잠재울 수 있는 좋은 구실이 되었다.

독일의 철학자 발터 벤야민은 《아케이드 프로젝트》에서 파리 근대화의 원래 목표를 다음과 같이 명쾌하게 설명한

다. "오스만이 벌인 사업의 진정한 목적은 내란이 발생할 경우를 대비하는 것이었다. 파리의 거리에 바리케이드를 구축하는 것을 영구적으로 불가능하게 만들고 싶어 했다. 오스만은 이를 두 가지 방법으로 저지하려고 했다. 도로 폭을 넓혀 바리케이드 건설을 불가능하게 하고, 새로운 도로를 만들어 병영과 노동자 구역을 직선으로 연결하도록 하는 것이었다." 노동자와 빈민들을 파리에서 쫓아내는 동시에 남아있는 이들도 뭉치지 않도록 통제해, 부르주아 중심의 도시를 만드는 것. 겉으로는 그럴싸한 근대화라는 명분을 달긴 했지만, 이것이 파리 개발의 진정한 목적이었던 셈이다.

　서울도 파리처럼 대개조 과정을 거쳤다. 1970~1980년대 판자촌 철거에서부터 1990년대 달동네 아파트 건설과 신도시 건설 그리고 2000년대 뉴타운 건설까지, 서울 현대사를 짚어보면 무수한 서민들이 재개발을 이유로 자신의 보금자리에서 쫓겨난 기록이 즐비하다. 예컨대 1963~1965년 윤치영 당시 서울시장은 후암동, 대방동, 이촌동 등지에서 철거민을 쓰레기차에 싣고 와 갈대밭에 버렸다. 철거민들은 도저히 사람이 살 수 없을 것 같은 그곳에서 갈대를 뽑고 땅을 골라 겨우 집을 지었다. 그곳이 바로 목동이다. 하지만 1980년대에 '목동 신시가지 개발계획'이 발표되면서 이들은 다시 목

동에서 쫓겨나야 했다.

　오스만의 파리 개발처럼 늘 명분은 거창했다. 86아시안 게임과 88올림픽이 유치되면서, 김포공항과 김포 가도를 이용할 외국인에게 무허가 건물이 즐비한 목동을 보여주는 것을 원치 않았다는 것이다. 하지만 이게 다였을까? 도시빈민 운동가 제정구는 다음과 같이 증언했다. "그러나 (목동 개발의) 원래 계획은 변경되고 싼 땅에 고급 아파트를 지어 정부가 돈을 벌어 올림픽 재원으로 쓰겠다는 정부 주도의 부동산 투기사업으로 변질되고 말았다. 정부는 이 사업으로 1990년 가격으로 1조 원 이상의 이익을 챙겼다." 결국은 돈이었던 것이다.

　현재도 마찬가지다. 글로벌 도시에 걸맞은, 매끈하고 현대적인 도시미관을 만들기 위해서 재개발을 한다고 내세우지만, 궁극적인 목표는 지주와 건설 회사와 토지 개발업자 등 가진 자들의 금전적 이익을 위한 돈놀이판 만들기라는 사실을 과연 모르는 사람이 있을까. 부르주아들의 횡포에 19세기 파리 서민이 쏠려나간 것처럼, 21세기 서울 서민들도 이러한 부동산 자본에 의해 폭력적으로 뿌리 뽑히는 중이다. 2009년의 용산 참사가 처참하게 증언했듯이 말이다.

분노와 불안의 투사,
혐오라는 이름의 전염병

아수라장이다. 사방에 폭력이 가득하다. 그림 오른쪽을 보면 남자들이 노인에게서 빼앗은 금은보화를 탐욕스럽게 궤짝에 담고 있는데, 이를 저지하려는 노인을 한 병사가 모질게 채찍질하는 중이다. 이미 한몫 챙긴 파란 옷의 남자(그림 오른쪽 끝)는 봇짐을 지고 그림 밖으로 사라진다. 가운데엔 뒤로 넘어진 노인의 손에 있는 문서를 후드를 입은 남자가 가로채려 하고 있다. 아마도 돈이 되는 증서일 것이다. 그 위쪽에는 기독교 성직자들이 아기에게 강제로 세례를 주고 있는데 옆에는 다음 아기가 세례를 위해 대기 중이다. 방금 아기를 빼앗긴 엄마는 되돌려받기 위해 저항하고 있지만, 초록색 옷을

〈1349년 스트라스부르의 학살〉

에밀 슈베제르, 1894년, 종이에 채색,
프랑스 스트라스부르 국립대학도서관

입은 남자가 휘두르는 팔에 곧 내동댕이쳐질 것이다. 뒤에는 더 끔찍한 상황이 벌어지고 있다. 이글이글 타오르는 불꽃 속에서 사람들이 비명을 지르고 있다. 집단 화형을 당하는 중인 것이다. 그러나 고통으로 몸부림치는 이들 앞에서 기독교 성직자는 그저 십자가만 들어올릴 뿐이다.

이 작품은 프랑스의 화가 에밀 슈베제르Émile Schweitzer, 1837~1903가 그린 〈1349년 스트라스부르의 학살〉이다. 즉 1349년 2월 14일, 당시 독일 땅이었던 스트라스부르에서 주민들이 유대인 2000명을 집단으로 학살하고 재산을 빼앗은 사건을 묘사한 그림이다. 사실 스트라스부르뿐만이 아니었다. 비슷한 시기에 스페인의 바르셀로나, 스위스의 바젤, 독일의 쾰른에서도 유대인들은 목숨과 재산을 잃었다. 당시 유럽 사람들은 왜 유대인을 콕 집어서 살육했을까. 이유를 알기 위해서는 당시 유럽이 흑사병으로 초토화되고 있었다는 사실에 주목해야 한다.

이탈리아의 작가 조반니 보카치오가 1348~1353년에 쓴 책 《데카메론》은 당시 유럽을 이렇게 묘사한다. "아침에 거리를 지나가면 죽어간 사람들을 헤아릴 수 없을 만큼 많이 볼 수 있었다. 관이 부족해서 널빤지에 얹어서 들고 가는 일도 흔했다. 게다가 한 관에 두세 사람의 시체를 넣은 일은 얼마든지 있었다." 얼마나 두려웠으랴. 갑자기 가까운 이의 몸

에 종기가 나고 가슴과 등엔 마치 누군가에게 얻어맞은 것처럼 보라색 반점이 나타나더니, 피를 토하다 그대로 사망했다. 이 증세는 빠르게 전염됐다. 사람들은 병이 일어난 이유를 알 수 없어 더 공포에 사로잡혔다. 이때 흑사병은 분노한 신이 내린 벌이며, 이 모든 것이 예수를 십자가에 못 박은 사악한 유대인의 죄 때문이라는 풍문이 나돌았다. 급기야는 유대인들이 우물에 독을 탔다는 거짓 소문도 퍼졌다.

　　증오의 광기는 거침없이 퍼졌다. 이때쯤엔 유대인들이 진짜 우물에 독을 탔는지 아닌지가 중요하지 않았다. 급기야 교황 클레멘스 6세가 칙서를 발표해 "유대인이 역병을 일으켰다고 보는 행위는 악마에 의해 조종된 것"이라고 천명했음에도 소용없었다. 그들은 그저 이 모든 게 유대인 때문이라고 믿고 싶었는지도 모른다. 이에 대해 프랑스의 인류학자 르네 지라르는 고대 그리스의 시인 소포클레스가 기원전 430~420년 사이에 지은 비극 《오이디푸스 왕》을 통해 이들의 심리를 짐작할 수 있다고 설명했다. 평범한 사람들이 광기에 사로잡힌 채 약자에게 마음 놓고 폭력을 휘두를 수 있었던 이유는 무엇이었을까? 프랑스의 화가 샤를 잘라베르 Charles Jalabert, 1819~1901가 그린 〈오이디푸스와 안티고네〉를 보자.

　　고대 그리스의 도시국가 테베에 역병이 번졌다. 남녀노소 가릴 것 없이 모두가 병마에 힘없이 쓰러졌다. 테베의 분

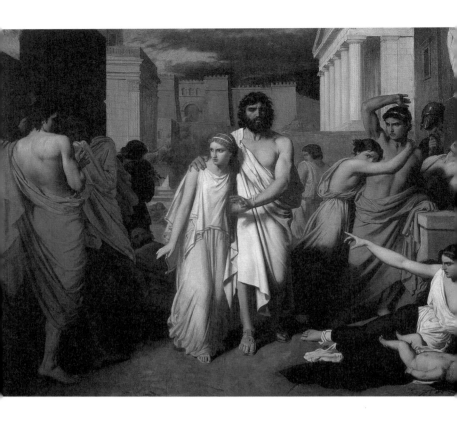

⟨오이디푸스와 안티고네⟩

샤를 잘라베르, 1842년, 캔버스에 유채,
프랑스 마르세유미술관

위기를 암시하듯 하늘은 짙은 먹구름이 감싸고 있다. 그 아래에서 오이디푸스가 딸인 안티고네의 손을 잡고 테베 밖으로 나가는 중이다. 그런데 주위를 둘러싼 사람들의 표정이 예사롭지 않다. 마치 더러운 것을 대하듯 몸을 움츠리고, 원망과 경멸을 담은 눈길로 흘낏 쳐다볼 뿐이다. 오른쪽의 여성은 방금 아이가 역병으로 희생된 것이 오이디푸스 때문이라는 듯 손가락으로 가리키며 매서운 눈초리로 쏘아본다. 사실 그녀의 생각은 틀리지 않았다. 오이디푸스의 죄 때문에 역병이 왔기 때문이다. 그는 아버지를 죽이고 어머니와 결혼한 죄인이었던 것. 오이디푸스 옆에 있는 딸 안티고네는 어머니의 딸, 즉 그의 동생이기도 한 셈이다.

물론 오이디푸스가 의도적으로 죄를 저지른 것은 아니었다. 그는 "장차 아비를 죽이고 어미를 범한다"는 신탁으로 인해 태어나자마자 테베의 왕과 왕비인 부모에게 버림받고, 출생의 비밀을 모른 채 성장했다. 운명은 오디디푸스를 곱게 놔두지 않았다. 장성한 후 어느 날 우연히 친아버지 라이오스 왕과 거리에서 마주치고, 그가 누군지 모르는 상태에서 누가 먼저 길을 지나갈 것인가를 두고 드잡이를 하다 아버지를 죽이게 된 것이다.

오이디푸스는 그 후 우여곡절 끝에 테베의 왕이 되고 어머니인 이오카스테와 결혼하고 만다. 결국은 신탁의 내용이

실현된 것이다. 이때 기다렸다는 듯 테베에 무시무시한 전염병이 퍼진다. 오이디푸스는 테베를 구하기 위해 아폴론의 신탁을 구하는데, "이 땅으로부터 오염을 내쫓아라. 그것을 더 이상 품지 말라. 치유할 수 없을 때까지 자라지 않도록 근절하라!"는 답이 나온다. 이윽고 오이디푸스는 자신이 신탁이 말한 '오염'이라는 사실을 알게 된다. 죄의식에 사로잡힌 그는 자신의 눈을 스스로 찌르고, 테베 사람들의 저주를 받으며 추방당한다.

사실 의학적 관점에서 보자면 오이디푸스는 아무에게도 병을 옮기지 않았다. 하지만 그 사실이 중요하진 않았다. 테베 사람들에게는 그저 병에 대한 공포와 분노를 쏟아부을 '감정의 쓰레기통'만이 필요했을 뿐이다. 르네 지라르는 저서 《폭력과 성스러움》과 《희생양》에서 이를 '희생양 구조'로 설명했다. 지라르에 따르면 인간들은 사회에 재난 같은 큰 문제가 발생하면, 문제의 원인을 특정 대상에게 뒤집어씌운다. 사회 전체는 이 대상을 희생시킴으로써 불안정한 사회 상태를 안정화하고 위기를 극복한다는 것이다. 테베의 시민들이 오이디푸스 추방을 통해 불안과 분노를 일시적으로 해소했듯이 말이다. 이때 '제물'이 되기 제일 쉬운 자는 누구였을까. 바로 복수할 가능성이 없거나 보복할 능력이 없는 사회적 약자이다. 또 다수와 다른 자여야 했다. 집단은 전체와 잘 융합

되지 않는 소수파를 핍박하고 학대할 때 더 쉽게 뭉치기 때문이다. 흑사병이 번졌을 때 유대인들을 인종 청소하듯 일사불란하게 학살한 유럽인들처럼 말이다.

　'코로나19'라는 전대미문의 바이러스가 전 세계를 휩쓸고 있다. 전 지구적인 위기라 할 만하다. 역시나 이번에도 약속이나 한 듯이 분노와 불안을 쏟아낼 '희생양'을 찾아 어슬렁거리는 하이에나를 세계 곳곳에서 목격할 수 있다. 인종차별이 제일 먼저 등장했다. 중국의 우한 지역에서 첫 환자가 발생하자, 중국인과 동양인들은 서구에서 "네 나라로 가라"고 욕을 먹고 신체적 폭력까지 당하곤 했다. 2015년 이후 세계보건기구는 지리적 위치로 병명을 지칭하지 말 것을 권유했지만, 우리나라에서도 '우한 폐렴' '중국 바이러스'라고 고집스레 부르며 국내 중국인 동포를 향해 증오심을 내뿜는 이들도 적지 않다. 마치 오이디푸스를 추방한 테베 시민처럼, 중국인만 내쫓으면 우리 사회가 '정화'될 거라는 듯 말이다.

　이 같은 특정 인종에 대한 혐오와 배제의 감정은 코로나 유행 초반, 확진자에게까지 옮겨붙었다. 감염의 책임을 개인에게로 돌리며 비난하는 상황이 벌어지자, "코로나19 감염보다 확진자 낙인이 더 무섭다"는 설문조사 결과(서울대학교 유명순 보건대학원 교수팀 '코로나19 국민 인식 조사')까지 나올 정도였다. 코

로나19 유행 기간 중 사람들이 SNS에 게시물을 올리며 "방역 수칙을 준수하며 촬영" "사진 찍을 때만 마스크 내림"이라는 말을 굳이 덧붙였던 것도, 자신이 비난의 대상이 될까봐 미리 방어하기 위한 최소한의 보험이 아니었을까.

그러지 않기를 바라지만, 코로나19와 같은 신종 감염병은 앞으로도 인류의 삶을 계속 위협할 가능성이 크다. 그런데 《감염병과 사회》의 저자 프랭크 스노든 미국 예일대학교 의학과 명예교수는 우리의 태도에 따라 오히려 감염병이 인류 문명을 발전시키는 하나의 동력이 될 수도 있다고 강조한다. "감염병은 늘 (희생양 찾기 등) 사회의 취약한 부분을 적극적으로 드러내는 기표 역할을 해왔"기 때문에, "사회의 취약성을 해결하도록 강한 압박을 주는 메신저 역할을 할 수 있다"는 것이다. 그의 말에 따르면 우리는 지금 새로운 도전에 직면해 있다. 신종 감염병이 우리에게 들이닥치는 순간, 불안과 공포에서 도망치기 위해 또다시 희생양을 찾는 악순환에 빠질 것인가. 아니면 인간 사회의 약점을 적극적으로 개선하는 사명을 기꺼이 짊어질 것인가.

천직 도구에 저항하는 예술가들

PART. 4

전시당한 코뿔소,
'인간적' 동물만이 해방되리라

수많은 생물이 함께 어울려서 살아가던 지구에, 인간이라는
종種이 느지막이 나타났다. 인간종의 출현은 다른 종들에게
재앙의 시작이었다. 인간은 고도로 발달한 두뇌를 이용해 바
로 '지구의 지배자' 위치에 올라섰고, 이 세상을 온통 인간만
의 관점으로 해석하고 다른 종들을 폭력적으로 착취했기 때
문이다. '인간종 중심주의'는 무시무시한 사상이었다. 인간이
다른 종에 비해서 우월하기에 다른 종을 마음껏 이용해도 좋
다는, 혹은 그들의 고통이나 멸종에 무감각한 사고 말이다.
예컨대 17세기 철학자 데카르트는 아내의 개를 판자에 뉘어
네발을 못으로 박아놓고 산 채로 해부했다. 그는 동물이 '영

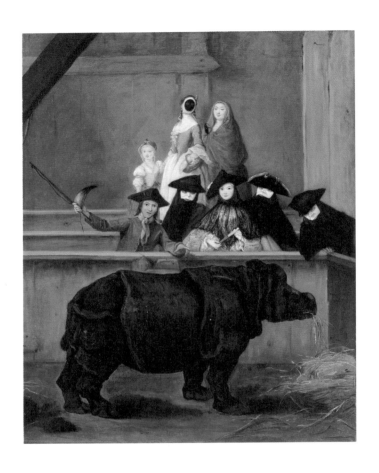

〈베네치아에서 열린 코뿔소 전시회〉

피에트로 롱기, 1751년경, 캔버스에 유채,
영국 런던 내셔널갤러리

혼 없는 기계'에 불과하고 그들이 지르는 비명은 '톱니바퀴의 소음'과 같다고 말했다. 21세기에 사는 우리는 '동물이 고통을 느끼지 못한다'고 보았던 데카르트 학파의 믿음이 오류라는 것을 안다. 그렇다면 동물들에 대한 인간의 태도는 변했는가?

동물은 오랫동안 인간들의 '구경거리'였다. 인간이 만든 동물원에서 동물들은 가족과 분리된 채 좁은 공간에 갇히고, 자신의 의지와는 상관없는 행동을 강요받는다. 아무리 '동물 보호'라는 거창한 명목이 붙어도, 기본적으로 동물원은 사람을 위한 공간, 인간의 '보는 즐거움'을 위한 곳이라는 점은 변함없다. 현대적인 의미의 동물원이 세워지기 전부터 동물은 인간의 쾌락을 위해 이용당했다. 18세기 유럽을 떠돌며 '야생을 파는 도구'가 되었던 인도코뿔소 클라라를 보자.

이탈리아의 화가 피에트로 롱기Pietro Longhi, 1701~1785가 1751년께 그린 〈베네치아에서 열린 코뿔소 전시회〉는 베네치아 카니발 기간에 전시됐던 코뿔소 클라라와 이를 구경하는 사람들을 담은 그림이다. 가면 축제 기간이라 그림 속 사람들은 검은 옷을 입고, 모자와 가면을 착용했다. 이국적인 동물이 유럽의 각종 축제나 행사에 모습을 드러내는 일은 자주 있었지만, 당시 코뿔소는 유럽에서 매우 보기 드문 존재여서 클라라는 엄청난 유명세를 떨쳤다. 베네치아뿐만 아니라 장

장 17년 동안 네덜란드공화국, 신성로마제국, 스위스, 폴란드-리투아니아연방, 프랑스, 양兩시칠리아왕국, 보헤미아왕국, 덴마크, 영국을 순회하며 사람들을 만나온 것만 봐도 알 수 있다. 아니, 사람들과 '만난 게' 아니라 '끌려다녔다'는 말이 정확할 것이다.

고향인 인도의 아삼 지역을 떠나 유럽에 온 것도 당연히 자의가 아니었다. 1738년 생후 겨우 한 달이 됐을 때, 클라라의 엄마는 클라라의 눈앞에서 사냥꾼들에게 살해되었다. 고아가 된 클라라는 네덜란드 동인도회사의 임원이었던 얀 알버르트 시흐테르만에게 입양되었고, 시흐테르만은 다시 네덜란드의 선장 다우어 마우트 판 데르 메이르에게 클라라를 팔았다. 판 데르 메이르 선장은 사업 수완이 뛰어난 사람이었다. 그는 유럽인들이 아시아 동물에 대해 얼마나 호기심이 많은지 알고 있었기에 유럽에 클라라를 데려가면 돈벌이가 될 거라 생각했다. 그의 예상은 적중했다. 클라라는 선풍적인 인기를 끌었다. 코뿔소의 외뿔이 전설의 동물 유니콘을 연상시키기에 더욱 그랬다. 당시 유럽인들은 유니콘의 뿔을 갈아 만든 가루를 먹으면 젊음을 되찾을 수 있을 뿐만 아니라 어떤 독에도 견뎌낼 수 있다고 믿었다. 그렇기에 롱기의 그림 속 클라라의 모습이 더욱 의미심장하다.

클라라의 뿔은 콧등 위가 아니라 판 데르 메이르 선장

조수의 손에 들려 있다. 뿔이 제거된 클라라는 코뿔소가 아니라 갑옷을 입은 소처럼 보인다. 클라라의 뿔은 베네치아에 오기 전인 1750년 로마에서 떨어져 나갔다고 한다. 그 이유는 정확한 기록이 없어 알 수 없다. 다만 유럽의 귀족들이 유니콘의 뿔로 만든 술잔을 갖고 싶어 했다는 사실과 연관 있는 건 아닌지 짐작만 할 뿐이다. 이렇듯 뿔이 잘린 채 볼거리로 전락한 클라라는 1758년에 눈을 감았다. 야생에서 인도코뿔소는 40년을 살지만, 클라라는 그 반절만 살고 세상을 떠난 셈이다. 하지만 생애 내내 낯선 곳으로 쉴 새 없이 끌려다녀야 했던 스트레스를 감안하면 클라라는 그나마 오래 산 편이었다.

이렇게 한쪽에서 야생동물들이 인간종의 시각적 쾌락을 위해 전시될 동안, 다른 한쪽에서는 가축들이 인간종의 미각에 봉사하기 위해 대규모로 도륙당했다. 16세기 네덜란드 화가 피터르 아르천Pieter Aertsen, 1508~1575의 〈푸줏간〉은 동물이 제물이 된 현장으로 우리를 데려간다. 그림 전면에는 갓 도살된 듯한 날고기들이 적나라하게 진열돼 있다. 우선 눈에 들어오는 것은 껍질이 벗겨진 소머리. 피투성이로 관객을 직시하는 소의 눈을 보는 순간 우리는 죽음과 정면으로 마주하게 된다. 소뿐이랴. 돼지의 몸도 낱낱이 해체돼 있다. 왼쪽엔

세로로 쪼갠 돼지 몸통이 걸려 있고, 그 아래엔 돼지의 다리, 위를 보면 돼지머리가 보인다. 소시지와 곱창, 막 잡은 닭과 생선도 빠지지 않는다.

당시 사람들은 이 '음식물 정물화'를 보며 무슨 생각을 했을까. 이 고기들은 일단 음식물이지만 그 이전에 살아있던 생물을 난도질한 '주검의 모음'이라는 것도 분명 알았을 것이다. 이 같은 도살은 무고한 동물들에게 행해진 것이기에, 기독교적 수난을 상기시키기도 했다. 그래서 종교적인 교훈을 주는 용도로도 쓰였다. 17세기 암스테르담의 한 상점 달력엔 다음과 같은 글귀가 적혀 있었다. "크나큰 즐거움으로 돼지나 송아지를 잡는 자여, 주의 날이 오면 그의 심판대 앞에 네가 어떻게 서 있을지를 생각하라." 메멘토 모리memento mori, '네 죽음을 기억하라'는 뜻이다. 적어도 옛사람들은 인간과 동물이 근본적으로 다르지 않은, 즉 양쪽 다 살고자 하는 강한 의지를 지닌 '생명체'라는 것을 인지하고 있었다.

하지만 요즘은 다르다. 몇 년 전 일이다. 시골농장으로 현장 체험학습을 다녀온 초등학생 딸아이가 호들갑을 떨었다. 젖소의 젖을 짜는 체험을 했는데, 소젖이 따뜻해 놀랐다는 것 아닌가. 이내 그게 당연하다는 걸 깨달았지만, 처음 소젖이 손에 닿고 한 1초 동안은 당황했다고 한다. 그럴 만했다. 아이는 늘 차가운 가공 우유를 접해왔기 때문이다. 아이

〈푸줏간〉

피터르 아르천, 1551년, 목판에 유채,
스웨덴 웁살라대학 구스타비아눔박물관

들은 학교에서 매일 우유를 마시지만, 그 우유가 어떤 과정을 거쳐 자신에게까지 오는지 모른다. 성인들도 마찬가지다. 우리는 알려고 하지 않는다. 아니, 오히려 몰라야 먹을 수 있다. 우유는 본래 송아지의 몫이다. 하지만 인간은 소젖을 차지하기 위해 송아지를 생후 몇 시간 만에 어미에게서 떼어놓는다. 송아지와 헤어진 어미 소는 몇 날 며칠을 큰소리로 울부짖고, 강제로 젖을 뗀 송아지는 단백질 및 지방 보조제로 만들어진 사료를 먹으며 비정상적인 속도로 성장한다. 그 다음엔 어떻게 될까?

스위스의 동물법학자이자 《동물들의 소송》의 저자인 앙투안 괴첼이 지적한 것처럼, 사람은 육식을 즐기지만 막상 동물의 도축 과정은 애써 외면한다. '다행히도' 현대의 공장식 농장은 동물의 죽음을 인간으로부터 멀찍이 떨어뜨려 놓았다. 동물을 몰아넣어 가두고 행동 하나하나를 통제하면서 상품으로만 취급한다. 비용을 낮추고 이익을 늘릴 수 있다면 동물이 얼마나 고통을 받든 상관없다.

젖을 빼앗긴 채 상품으로서 키워진 소의 최후는 이렇다. 금속 나사못이 장착된 볼트건으로 머리를 관통당한 후 뒷다리 하나만 잡힌 채 공중에 올려진다. 이내 목이 잘리고 해체되어 '고기'가 된다. 이처럼 고기라는 용어는 소, 돼지, 닭의 개별적 삶을 지우고, 축산업 공장 시스템은 우리 앞에서 '살

아있던 것'의 죽음을 효과적으로 감춘다. 여기서 동물은 더이상 생명체가 아니다. 이는 과연 17세기 데카르트의 그 태도와 무엇이 다를까. 공장식 축산업에서 동물은 여전히 '영혼 없는 기계'에 불과하며 그들의 비명은 '톱니바퀴의 소음'일 뿐이다.

그래도 최근 인간에게 인권이 있듯 동물에게도 동물권이 있다는 주장이 시나브로 공감을 얻고 있다. 인간이 동물과 관계 맺는 방식에 대한 반성의 목소리도 곳곳에서 나오고 있다. 하지만 동물권을 이야기할 때조차도 우리는 여전히 '인간종' 중심적이다. 침팬지 부이의 삶을 통해 이를 확인할 수 있다. 부이는 특별한 침팬지였다. 수어를 통해 인간과 소통할 수 있었기 때문이다. 미국 국립보건원에서 태어난 부이는 영장류의 언어 습득을 연구하던 로저 파우츠에게 수어를 배웠다.

부이는 파우츠에게 별명을 붙이고 제대로 된 문장을 구사할 정도로 수어를 사용했지만, 파우츠와 헤어진 뒤 뉴욕 소재 영장류 연구소에 약물실험 대상으로 가는 운명을 피하지 못했다. 13년이 지난 뒤 방송국의 지원으로 둘은 재회했는데, 부이는 미안함으로 자책하는 파우츠를 반갑게 맞아주고 수어를 정확하게 구사하며 소통하는 모습을 보여준다. 이

둘의 모습이 방송되고 사연이 책으로까지 출간되면서 엄청난 반향을 일으켰다. 대중들은 부이를 풀어주라고 요구했고, 여론에 힘입어 부이는 비영리 동물 대피소로 옮겨진 뒤 거기서 여생을 보낼 수 있었다.

여기까지만 보면 전형적인 해피엔딩 스토리 같다. 그러나 《짐을 끄는 짐승들》 저자 수나우라 테일러는 책에서 이렇게 반문한다. "침팬지에 대한 끔찍한 취급에 항의하는 사람들은 그가 수어를 할 수 있다는 사실에만 주목하는 듯하다. 마치 그 능력이 그를 더욱 동정받을 만한 존재로 만드는 것처럼 말이다. 말하자면 침팬지 자체보다는 '인간적' 특징을 지닌 존재를 감금하는 것에 대한 항의였다." 테일러는 언어를 사용하는 등 인간과 비슷한 특징을 보여주는 동물에게만 해방될 자격이 주어지는 지독한 '종 차별주의'를 통찰해낸 것이다.

공리주의 철학자 제러미 벤담은 이렇게 얘기했다. "중요한 질문은 동물들이 이성을 가지고 있는가, 말을 하는가가 아니다. 그들이 고통을 느낄 줄 아는가이다." 맞는 말이다. 비건 활동가 캐럴 애덤스의 말대로 "정의란 호모사피엔스라는 종의 장벽에 갇힌 취약한 상품이 아니기" 때문이다.

오염된 환경,
마네의 그림에 담긴 씁쓸한 대반전

"인간은 '대지의 피부병'이다."

독일의 철학자 니체의 일갈이다. 과연 그렇다. 인간은 나무를 베어 그 자리에 공장과 아파트를 짓고, 댐으로 강을 막고 갯벌에 시멘트를 붓는다. 인간에게 자연이란 정복과 지배의 대상이기 때문이다. 자연은 곧 '야만'이었기에, 이를 잘 길들여야 했다. 그렇게 할 수 있는 것 자체가 이성을 갖춘 '인간종'만의 위대함이었다. 그런데 이게 웬일인가. 멋대로 자연을 타자화하고 착취해도 괜찮을 것만 같았는데, 그때마다 인간은 자연에게 되치기당하곤 했다. 자연에게 상처를 입히면 그 자리에 고름이 나오고 역한 냄새가 피어올라 인간마저 살

수 없는 지경에 이른 것이다. 하지만 자연은 늘 광활해 보였다. 이곳이 아니면 다른 곳에 가면 그만이었다. 이처럼 인간들이 여기저기 메뚜기처럼 옮겨 다니며 피부병을 전염시킨 흔적은 그림 속에도 남아있다.

시작은 도시였다. 산업혁명 이후 도시화가 가속화되면서 19세기 런던은 심각한 상태에 이르렀다. 런던의 스모그는 악명 높았다. 심할 때는 녹색의 안개로 보여 '완두콩 수프 안개^{pea soup fog}'라고 불릴 정도였다. 영국의 소설가 찰스 디킨스가 1854년에 출간한 소설 《어려운 시절^{Hard Times}》에는 가상의 도시 '코크타운^{Coketown}'이 등장한다. 이 '코크타운'을 묘사한 구절을 보면, 당시 런던의 상황이 어땠는지 짐작할 수 있다. "높다란 굴뚝에서 연기의 뱀이 끊임없이 기어 나와서는 결코 풀어지지 않았다. 도시 안에는 검은 운하와 악취를 풍기는 염료 때문에 자줏빛으로 흐르는 강이 있었으며, 창들로 꽉 찬 거대한 건물더미에서는 하루 종일 덜컹거리고 덜덜 떠는 소리가 들렸고, 우울한 광증에 사로잡힌 코끼리의 머리 같은 증기기관의 피스톤이 단조롭게 상하운동을 했다."

자연스레 사람들은 시골로 고개를 돌렸다. 일자리를 찾아 자의 반 타의 반 고향을 떠났던 사람들은 도시의 빈민이 되는 경우가 흔했다. 공장이 내뿜는 매연, 더러운 물, 열악한 주거지에 얼마나 지쳤겠는가. 그들은 자신들이 떠나온 농촌

⟨계곡 농장⟩

존 컨스터블, 1835년, 캔버스에 유채,
영국 테이트갤러리

풍경을 그리워하기 시작했다. 그 마음속 고향의 풍경을 그렸던 화가가 있었다. 바로 영국의 화가 존 컨스터블John Constable, 1776~1837. 그가 그린 잉글랜드 남부 시골 풍경은 황폐한 도시 생활에 지친 이들의 마음을 어루만져 주는 풍요롭고 아늑한 자연이었다.

컨스터블의 〈계곡 농장The Valley Farm〉은 목가적인 감상을 불러일으키는 그림이다. 이곳은 잉글랜드 동남부 서퍽주 플랫퍼드. 하늘엔 영국 특유의 변덕스러운 구름이 뭉게뭉게 피어오르고, 그 아래에는 스타워강이 잔잔히 흐른다. 뱃사공은 손님을 태운 채 한가롭게 노를 젓는다. 앞에서 소 세 마리가 강을 건너는데, 그중 한 마리는 마치 뒤에 오는 사람을 구경하듯 살짝 고개를 돌린다. '완두콩 수프 안개'로 뒤덮인 지옥 같은 런던과는 반대되는 고요한 천국 그 자체다.

그런데 19세기 영국 시골이 정말 이렇게 푸근한 모습이었을까? 아니, 1835년 서퍽 지역 풍경은 실제론 이렇게 서정적이고 소박하지 않았다. 이때 이미 시골은 포화 상태에 이른 도시의 오염을 떠맡고 있었다. 하지만 사람들은 이 상황에 일부러 눈을 감았다. 녹색지대가 줄어들수록 그림 속 농촌은 더욱더 농촌다운 모습을 지녀야 했다. 도시 생활의 고단함과 자연에 대한 그리움을 달래기 위해서 그림에서 일종의 대리 만족을 찾았기 때문이다.

컨스터블도 〈계곡 농장〉을 그릴 때 실제 서퍽 지역 풍경을 그대로 그리지 않았다. 대신 자신이 예전에 그렸던 보트 그림(1814년 작)과 플랫퍼드의 오두막집 '윌리 롯 하우스^{Willy} ^{Lott's House}'를 그린 작품(1816~1818년 작)을 조합해 런던의 실내에서 작업했다. 보트의 남녀도 런던의 빅토리아앤드앨버트박물관에서 보았던 그림을 토대로 스케치한 것을 옮긴 것이다. 그림 속 윌리 롯 하우스도 실제보다 목재와 창문을 추가해 더 든든하게 보이도록 했고, 오른쪽의 나무도 한층 웅장하게 그렸다. 이런 식으로 사실을 왜곡해도 괜찮았다. 역시나 〈계곡 농장〉은 완성되자마자 그림 수집가 로버트 버넌에게 거액에 팔렸다. 버넌은 런던 한복판에 새로 지은 집 벽에 이 그림을 걸어놓았다고 한다. 이런 평온한 시골의 모습은 도시인들의 입맛에 딱 들어맞았던 것이다.

이로부터 약 40년 후, 프랑스의 화가 에두아르 마네도 시골 풍경을 그렸다. 하지만 그는 컨스터블과는 다르게 산업 오염이 자연을 침식해 들어오는 광경을 그대로 드러냈다. 마네의 1874년 작 〈아르장퇴유^{Argenteuil}〉를 보자. 아르장퇴유는 파리에서 서북쪽으로 16킬로미터 정도 떨어진 센강 유역의 작은 고장으로, 1851년에 기차가 개통되면서 주말마다 파리지앵들이 보트를 타며 여가를 보내는 대표 관광지였다. 마

네의 〈아르장퇴유〉도 센강에 뜬 보트를 배경으로 한가롭게 앉아있는 파리지앵을 담고 있다. 그런데 센강의 물빛이 마치 깊은 바다처럼 새파랗다. 왜일까. 강 너머로 검은 연기를 뿜어내고 있는 공장 굴뚝이 보인다. 이 공장은 아르장퇴유에 모여 있던 염색 공장 중 하나다. 당시 염색 공장에서는 인도와 중국에서 들여온 쪽으로 천을 염색했으며, 이 과정에서 발생한 폐수는 그대로 센강으로 배출됐다. 이 때문에 강물이 쪽빛으로 변한 것이다.

사실 아르장퇴유의 물과 공기가 더러워진 것은 파리 때문이었다. 마네가 살던 당시 파리는 극심한 오염에 시달렸고, 1853년에 파리 시장으로 부임한 조르주 외젠느 오스만 남작은 1850~1860년대에 걸쳐 대대적인 도시 정비사업을 실시한다. 오스만은 도심 정화를 위해 공장을 시골로 내몰고 하수도를 파서 오폐수를 먼 곳으로 보내려 했다. 아르장퇴유는 오스만의 파리 정화계획으로 인한 피해지 중 하나였던 셈이다.

이런 식으로 도시의 오염을 시골로 차츰차츰 밀어낸 결과, 이제 거의 모든 지역이 오염되고 말았다. 한국전력공사가 인도네시아와 베트남의 석탄화력발전소 투자를 결정하는 등 최근까지도 개발도상국에 환경 비용을 떠넘기는 상황이 벌어지고 있지만, 코로나 팬데믹이 증명하듯 더 이상 안전한

〈아르장퇴유〉

에두아르 마네, 1874년, 캔버스에 유채,
벨기에 투르네미술관

곳은 없다. 그런데 떠넘길 '공간'이 없어지니, 이제 사람들은 '시간'에 환경 재앙 해결을 전가하고 있다. "미래의 우수한 기술이 인류를 구원할 테니 지금은 괜찮다"며 석탄화력발전소 폐쇄를 연기하는 식으로 말이다.

그렇다면 미래세대가 고생할 것을 알면서도 기후 위기를 확대재생산하는 자는 도대체 누구인가. 보통 과학, 생태학계에서는 '인간' 일반이라고 답해왔다. 하지만 《탄소사회의 종말》의 저자 조효제는 이를 단호하게 비판한다. "화석연료 기업을 필두로 탄소 자본주의의 팽창에 핵심 역할을 했던 주체들, 또 그들을 규제해야 할 의무를 방기한 각국 정부에 상대적으로 더 큰 책임을 물어야 한다"는 것이다. "인권의 논리에 따르면 가해 행위에 책임이 있는 측을 찾아내서 호명하는 일이 중요"하기 때문이다. 그렇다. 기후 위기의 책임을 인간 일반으로 설정하면 윤리적 책임과 결단을 요구할 주체를 구분하고 가시화하기 어려워, 사실상 책임자에게 면죄부를 주는 것과 다름없게 된다. 모두의 잘못이라고 하면 아무의 잘못도 아니게 되듯 말이다.

미국의 작가 앤 보이어의 유방암 투병기 《언다잉》에는 인상적인 에피소드가 나온다. 보이어는 유전자 검사 결과 자신의 유방암이 유전적 이유로 발생한 것이 아님을 알게 된

다. 그는 딸에게 이 사실을 알리며 "그저 방사선이나 어떤 발암물질에 노출된 결과일 터이니 네가 유방암에 걸릴 가능성이 크다거나 저주받은 유전자를 갖고 있다는 걱정은 하지 않아도 된다"고 전한다. 하지만 딸은 안심하기는커녕 "엄마, 잊었나 본데"라고 입을 뗀 후 다음과 같이 말을 잇는다. "난 엄마를 병들게 한 이 세상에서 살아가야 한다는 저주에서 아직도 풀려나지 못했어." 우리는 언제까지 미래 세대에게 저주의 씨앗을 뿌리며 살 것인가.

헤겔이 하이힐을 신어야 했다면
'철학자의 길'은 탄생했을까

2019년에 독일 하이델베르크로 여행을 갔다. 그곳의 대표적 관광지는 헤겔이 걸었던 '철학자의 길'. 어렵게 온 김에 '철학자의 길'도 경험하고 싶어, 지도를 따라 걷기 시작했다. 그런데 막상 길에 들어서자 코스가 예상과 너무 달랐다. 거의 작은 산을 오르는 하이킹에 가까웠기 때문이다. '철학자의 길'은 단출한 옷에 편한 신발을 신은 사람만 환영하는 곳이었다. 경사진 길을 끙끙대며 걷다가 자연스레 이런 생각이 떠올랐다. '과연 헤겔이 하이힐을 신어야 하는 여자였다면, 이 길이 탄생할 수 있었을까?'

하이델베르크뿐 아니라 러시아 칼리닌그라드(과거 독일 쾨

니히스베르크), 덴마크 코펜하겐, 일본 교토에도 '철학자의 길'이 있다. 철학자들은 길을 걸으면서 사색했고 그 과정에서 머릿속에 부유하는 생각을 정돈할 수 있었다. 비단 철학자뿐이랴. 평범한 우리들도 종종 거리를 걸으며 활기를 얻고 영감을 수집하곤 한다. 그런 의미에서 '철학자의 길'이라는 명칭은 '걷기'에 대한 예찬이라 할 수 있다. 하지만 옛 여성들은 이 '걷기'의 혜택을 제대로 누릴 수 없었다. '철학자의 길'이 탄생하던 시절 여성들은 폭이 좁고 굽 높은 구두를 신어야 했다. 그런 조건에서 남성처럼 발길 닿는 대로 걸으며 사색하고, 활력을 얻을 수는 없었으리라. 물론, 하이힐 탓만은 아니었다. 《걷기의 인문학》의 작가 리베카 솔닛은 페미니즘을 처음 생각한 계기로 "원하는 시간에 원하는 만큼 맘껏 걷고 싶은데, 여성인 자신은 그러기 어렵다는 걸 느꼈던 때"라고 언급했다. 그렇다면 여자의 걷기를 방해하는 것은 또 무엇이 있었을까.

김수영 시인은 시 〈거대한 뿌리〉에서 이렇게 읊었다. "그녀는 인경전의 종소리가 울리면 장안의/ 남자들이 모조리 사라지고 갑자기 부녀자의 세계로/ 화하는 극적인 서울을 보았다 이 아름다운 시간에는/ 남자로서 거리를 무단 통행할 수 있는 것은 교군꾼,/ 내시, 외국인의 종놈, 관리들뿐이었다 그

리고/ 심야에는 여자는 사라지고 남자가 다시 오입을 하러/ 활보하고 나선다고 이런 기이한 습관을 가진 나라를/ 세계 다른 곳에서는 본 일이 없다고".

　이 시에 등장하는 '그녀'는 1894~1897년에 조선을 방문한 영국인 이사벨라 버드 비숍이다. 비숍은 1898년에 펴낸 《한국과 그 이웃 나라들》에서 조선의 이 '기이한 습관'에 대해 다음과 같이 증언했다. "저녁 8시경이 되면 대종大鐘이 울리는데 이것은 남자들에게 귀가할 시간이라는 것을 알려주는 신호이며 여자들에게는 외출하여 산책을 즐기며 친지들을 방문할 수 있는 시간이라는 것을 알려주는 것이다. (…) 자정이 되면 다시 종이 울리는데 이때면 부인은 집으로 돌아가야 하고 남자들은 다시 외출하는 자유를 갖게 된다." 그리고 비숍은 더 놀라운 사실이 남아있다는 듯, 마지막에 이렇게 덧붙인다. "한 양반가의 귀부인은 아직 한 번도 한낮의 서울 거리를 구경하지 못했다고 나에게 말하였다."

　김수영과 비숍의 글에 따르면 조선 말 존재했던 한밤중 '부녀자의 세계'는 잠깐이나마 여성들이 집 밖에 나올 수 있었던, 숨통 틔워주기 풍습이었던 셈이다. 하지만 마냥 자유로웠던 것은 아니었다. 어둠의 힘을 빌려 겨우 거리로 나올 수 있었지만, 그마저도 장옷을 뒤집어써야 하는 등 여성들은 거리에서 철저하게 '보이지 않는 존재'가 되어야 했다. 애초

부터 길거리는 여성이 침입하면 안 되는, 남성들만의 공간이
었기 때문이다.

　　고대 그리스의 시인 호메로스의 대서사시 〈오디세이아〉
에서도 오디세우스는 온 세계를 자신의 안방처럼 돌아다닌
다. 그가 자의 반 타의 반 여성들의 유혹에 빠지고 자식까지
낳으며 영웅적 모험을 하는 동안 아내 페넬로페는 꿋꿋하게
집에서 남편을 기다릴 뿐이다. 이탈리아의 화가 핀투리키오
Pinturicchio, 1454~1513의 그림 〈페넬로페와 구혼자들〉을 보자. 그림
속 페넬로페는 남편 없는 집에서 베틀로 옷을 짜고 있다. 그
런데 오른쪽을 보면 외간 남자들이 다짜고짜 집 안으로 들이
닥치고 있다. 이 집은 다른 남자들 입장에서는 빈집과 마찬
가지다. 집주인은 오디세우스이지 페넬로페가 아니기 때문
이다. 오디세우스가 먼 여행을 떠나자, 이들은 빈집과 그 집
의 가구나 다름없는 아내 페넬로페를 차지하기 위해 몰려든
것이다.

　　하지만 페넬로페는 "아버지에게 바칠 옷을 완성하면 결
혼하겠다"는 핑계를 대고는, 낮에는 옷을 만들고 밤에는 그
옷을 다시 풀어버리는 식으로 시간을 끌며 청혼을 물리쳤다.
그런데 이런 지략도 한두 번이어야 통하는 법. 그림 속 구혼
자들은 더 이상 참을 수 없어 보인다. 그러나 얼굴에 한 치 미
동도 없는 그녀는 곧 자신의 처신에 대한 보상을 받을 것이

〈페넬로페와 구혼자들〉

핀투리키오, 1509년경, 프레스코(벽에서 떼어내어 캔버스에 붙임),
영국 내셔널갤러리

다. 왜냐하면 창밖으로 보이듯 오디세우스를 태운 배가 도착했기 때문이다. 20년 만에 돌아온 오디세우스는 마치 어제 떠난 듯 모든 게 제자리에 있는 집과 아내를 되찾는다. 이 이야기를 통해 호메로스는 페넬로페의 현명함을 칭송한다. 페넬로페는 자신의 자리가 어디인지 잘 알았고, 그 규칙을 지켰다는 것이다. 그러나 만약 페넬로페가 20년이라는 세월에 지쳐 자신의 자리인 집을 이탈했다면 어떤 일이 벌어졌을까.

인류학자 메리 더글러스는 저서 《순수와 위험》에서 더러움을 '자리place'에 대한 관념과 연결시켰다. 더럽다는 것은 제자리에 있지 않는 것을 뜻한다는 것이다. 예를 들어 신발은 그 자체로는 더럽지 않지만 식탁 위에 두기에는 더럽다. 마찬가지로 여자가 남성을 위한 공간에 들어가는 것은 더러운 것이기에, 거리에 보이는 여자는 '더러운 창녀'였다. 이 같은 관념은 단어에도 그 흔적을 남겼다. 거리의 남자man of the streets는 거리의 규칙을 따르는 남자일 뿐이지만, 거리의 여자woman on the streets는 창녀street walker를 뜻한다. 만약 페넬로페가 집 밖에 나와 오디세우스처럼 돌아다녔으면 창녀로 인식되지 않았을까. 이 같은 사회의 시선은 여성들이 집 밖에서 마음껏 거닐 수 없게 한 족쇄였다.

여성을 향해 집안에서 인형처럼 '가만히 있으라'는 사회

의 명령은 여성의 복장 형태로 나타나기도 했다. 남성복을 입었던 프랑스의 소설가 조르주 상드는 회고록에서 처음 남장을 했을 때 느낀 해방감을 이렇게 표현했다. "작은 뒤축에 쇠를 박아서 발을 보도 위에 단단하게 디딜 수 있었다. 나는 파리를 이 끝에서 저 끝까지 종횡무진 돌아다녔다. 세계 일주를 떠날 수도 있을 것 같았다. 내가 입은 옷도 똑같이 튼튼했다. 나는 날씨에 상관없이 외출했고, 시간에 상관없이 귀가했다."

그렇다면 남장 전의 상드는 어땠을까. "내 다리는 튼튼하고 베리 지방에서 험한 길 위를 두꺼운 나막신을 신고 걸으며 단련된 발도 믿음직했다. 그런데 파리의 보도 위에서는 내 발이 얼음 위의 배 같았다. 섬세한 신발은 이틀 만에 망가졌고 덧신을 신자니 걷기가 불편한 데다 나는 치맛자락을 들어 올리며 걷는 것에 익숙하지 않았다. 돌아다니다 보면 진흙투성이가 되고 지쳐서 콧물이 흐르고 신발과 옷, 작은 벨벳 모자에까지 시궁창 물이 튀었고 옷이 무시무시한 속도로 엉망진창이 되었다." 보통 여성의 남장은 전복적인 의미를 띠는 사회적 행위로 그려지곤 하지만 상드는 자신이 남장을 선호하는 이유를 실용성으로 설명했던 것이다.

동시대 중국의 경우는 복장도 모자라 아예 신체를 변형

시켜 여성의 바깥 출입을 막았다. 중국에는 여성의 발을 천으로 동여매고 작은 신발을 신겼던 전족纏足 문화가 있었다. 네 살이 된 여자아이는 엄지를 제외한 네 발가락을 발바닥 쪽으로 꺾어 붙여 꽁꽁 싸매야 했다. 이는 발의 정상적 발육을 억제했고 그 결과 천천히 발의 뼈가 구부러지며 기형이 되었다. 이 때문에 전족을 한 여성은 제대로 걸을 수 없었고 무릎으로 기어 다녔다. 여성에게 큰 고통을 안겨주는 이 악습은 왜 오랫동안 지속됐던 걸까.

여성을 교육할 목적으로 쓰여진 《여아경》에서 그 답을 찾을 수 있다. "어째서 발을 싸매는가? 활처럼 구부러진 모양이 보기 좋아서가 아니라 쉽게 출입하지 못하도록 수없이 싸매어 구속하려는 것이다." 원나라 사람 이세진이 쓴 《낭환기》에도 "듣자 하니 여자가 가볍게 행동하지 않도록 그 발을 싸매어 거주하는 규방 밖으로 벗어나지 못하게 한다. 나갈 일이 있어도 장막을 친 가마를 타야 하므로 발을 쓸 필요가 없다"라는 구절이 있다. 즉 전족은 여성들의 활동 범위를 엄격히 제한하고, 규방에 가두기 용이하다는 이유로 실시된 것이다.

이처럼 가부장제는 집요하게 '밖에 나다니는 여자는 창녀'라고 세뇌하며 갖은 방법으로 여성의 신체를 집안에 매어놓으려 했다. 하지만 끊임없이 발목을 잡는 가부장제의 손길

〈마차를 모는 여인과 소녀〉

메리 커샛, 1881년, 캔버스에 유채,
미국 필라델피아미술관

을 뿌리치고, 용감히 집 밖으로 나간 여성들은 늘 있었다. 미국의 화가 메리 커샛Mary Cassatt, 1844~1926도 그중 한 사람이었다. 11살 때 커샛은 파리 국제박람회에서 본 그림에 깊은 감동을 받아 일찌감치 화가가 되리라 마음먹었다. 하지만 가부장적인 아버지의 거센 반대에 부딪쳤다.

커샛은 집 밖으로 걸어 나오기까지 험난했던 과정을 훗날 이렇게 회고했다. "여자아이의 첫 번째 의무는 예쁘게 행동하는 것이었고, 부모들은 자기 아이가 예쁘지 않은 행동을 하면 금방 알아차리곤 한다. 내 잘못은 아니었지만, 어쨌든 우리 아버지도 그런 느낌을 가지고 계셨을 것이다." 아버지는 "멜로드라마에서 타락하거나 명예롭지 못한 결혼을 한 여자에게 쓰는 말"들을 써가며 "유럽에 혼자 가서 미술 공부를 하는 꼴을 보느니 차라리 네가 죽어버리는 게 낫겠다"라고 딸에게 화를 내곤 했다. 하지만 커샛은 "어쨌든, 나에게 프랑스를 달라"고 선언하며 1872년에 아버지의 반대를 뚫고 프랑스 파리에 정착했다. 또한 화가로서 자신의 정체성을 공고히 하기 위해 비혼으로 살았다. 보통 여성의 행동반경을 제한하는 집안의 문지기 역할은 아버지와 남편이 맡는다. 커샛은 아버지를 거스름으로써, 또 비혼을 선택함으로써 스스로 자물쇠를 풀고 거리로 나온 것이다.

그랬던 그녀였기에, 19세기 후반 당시 프랑스에서 유일

하게 여성이 운전하는 모습을 묘사한 그림 〈마차를 모는 여인과 소녀〉를 그릴 수 있었으리라. 지붕이 없는 2인용 마차 운전석에 여성이 앉아있다. 마부는 이 여성에게 고삐를 양보하고 뒤로 돌아앉은 모습이다. 채찍을 들고 고삐를 팽팽하게 당긴 채 마차를 몰고 있는 이 여성은 메리 커샛의 언니 리디아. 무거운 모자를 쓰고, 하이힐을 신고, 폭 넓은 스커트 차림이긴 하지만 이 모든 방해를 뚫고 당당하게 운전에 몰두하고 있다. 커샛은 리디아에게 자신의 모습을 투영한 것 같다. 실제 커샛은 마차 운전에 능숙했을 뿐만 아니라, 당시 갓 개발된 자동차 운전에도 뛰어든 사람이었기 때문이다. 한편 커샛은 리디아 옆에서 팔걸이에 손을 댄 채 차분히 앞을 응시하는 소녀도 일부러 그려 넣었다. 아마 여성도 거리에 나와 자유롭게 이동할 수 있다는 것을 후세대에게 보여주고 싶었기 때문은 아닐까. 그녀 자신이 인생의 운전대를 남성에게 넘겨주는 일 없이, 자신의 삶을 능숙하게 운전한 장본인이었으니 말이다.

요즘 거리에는 커샛의 후예들이 많다. 그도 그럴 것이 적어도 집 밖으로 나가지 못하도록 막는 제도적 장벽은 없다. 하지만 남성들만큼 여성들에게 길거리는 편안한 공간일까. 여성들이 남성만큼 한적한 둘레길을 안심하고 혼자 걸을 수 있다고 생각하는가. 여성들이 모임을 마친 후 서로의 귀

갓길을 염려하며 "집에 도착하면 문자해"라고 인사하는 것을 알고 있는가. 운전하는 여성은 종종 남성들로부터 '김 여사'로 불리며 '솥뚜껑이나 운전하라'고 조롱받는다는 것을 아는가. 거리를 걷는 여성들은 '캣콜링^{Catcalling}'을 당하기도 한다. 캣콜링은 남성이 길거리를 지나가는 불특정 여성을 향해 휘파람 소리를 내거나 성희롱적인 발언을 하는 행위를 뜻한다. 이 모든 게 거리가 여전히 남성이 주도하는 공간이며, 여성인 당신은 지금 '잘못된' 장소에 있다는 가부장 사회의 신호인 셈이다.

인류학자 김현경은 책《사람, 장소, 환대》에서 "'된장녀'에 대한 비난과 조롱, 그리고 '개똥녀'를 비롯하여 공공장소에서 부적절한 행동을 한 여성들에게 가해지는 마녀사냥은 여성은 도로나 카페 혹은 지하철 같은 공공장소를 이용할 자격이 부족하다는 메시지를 일관되게 전달한다"라고 적었다. 김현경에 따르면 '사람'이 된다는 것은 '장소'를 갖는다는 것이고, 그 자리를 주는 행위가 바로 '환대'다. 과연 여성들은 거리에서 '환대'받고 있는가. 아니 그 전에 남성과 동등한 '사람'으로 대우받고 있는가.

예술을 후원하라,
탐욕스러운 너희를 구원할 것이다

바야흐로 갑부들의 압도적인 미담이 사회를 뒤덮는 시대다. 김범수 카카오 창업자가 최소 5조 원 이상을 기부하겠다고 밝힌 데 이어, 김봉진 배달의민족 창업자는 재산의 절반인 약 5000억 원을 사회에 환원하겠다는 약속을 공표했다. 좋은 소식이다. 그런데 이들이 기증을 하겠다고 선언한 시점이 묘하다. 김범수 창업자의 발언은 자녀들에 대한 대규모 증여 및 케이큐브홀딩스(절세를 위한 페이퍼컴퍼니 의혹을 받는, 카카오의 지주회사로 평가받는 회사)에 대한 뉴스가 뜬 이후에 이루어졌고, 김봉진 창업자의 기증 약속은 배달 라이더를 착취한다는 비판이 한창 제기될 때 보도됐다. 어쨌든 기부 규모가 워낙 화끈

했던 탓일까. 그들의 부적절한 행위를 둘러싼 비판과 의혹은 순식간에 증발하고 말았다.

서양 미술사에도 비슷한 유의 부자들이 종종 등장한다. 기부자 대신 '후원자'라는 이름을 앞세우고서 말이다. 우리가 흔히 생각하는 후원자는 '사람이나 단체, 작품, 예술 등을 뒷받침하거나, 용기를 북돋거나, 장려하는 보호자'에 가깝다. 하지만 미술사 속 후원자들은 그와 거리가 멀었다. 예술을 후원하며 재력가는 부를 과시했고, 권력자는 가문의 지위 향상과 정치선전을 꾀했다. 또 이를 통해 '이미지 세탁'을 하기도 했다. 그 대표적인 사례가 피렌체 메디치Medici 가문의 후원이다.

메디치가는 르네상스 미술을 꽃피게 한 후원자로 이름이 높다. 성당을 지은 뒤 벽화를 주문하고, 보티첼리와 미켈란젤로 등 예술가를 지원했으며, 미술품을 사들이고 수집하는 등 대를 이어 예술 사랑을 실천한 집안, 이것이 바로 우리가 표면적으로 알고 있는 메디치 가문이다. 그런데 미술사학자 곰브리치는 메디치 가문의 문화예술 후원에 대해 이렇게 설명한다. "(메디치가의 사업이었던) 은행업에 대한 사회 전반의 적개심을 의식한 것이었으며 고리대금업의 오명에서 벗어나기 위해 사회에 환원한 것이었다." 당시 고리대금업은 가장 멸시받는 직종 중 하나였다. '이윤 추구와 이자 소득'은 기독

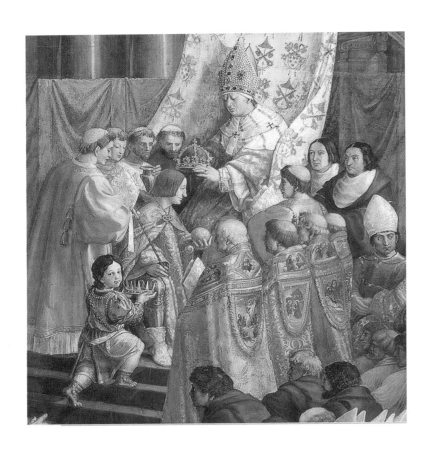

〈샤를마뉴의 대관식〉세부

라파엘로 산치오, 1516~1517년, 프레스코,
바티칸박물관

교 교리에서는 파문에 해당하는 죄였기 때문이다. 즉 메디치 가문은 고리대금업을 하며 실추됐던 이미지를 회복하기 위해 예술을 이용했을 뿐이라는 것이다. 곰브리치가 메디치 가문을 두고 이런 박한 평가를 내린 데에는 이유가 있다.

성제환의 책 《피렌체의 빛나는 순간》에 따르면, 메디치 가문의 기초를 다진 인물인 코시모는 도시 한가운데에 산 로렌초 성당을 개축하면서 신흥 세력인 메디치 가문의 위세를 과시하고자 했다. 이어 코시모의 손자 로렌초는 자신이 후원하는 작가와 화가를 다른 왕족이나 귀족들에게 소개하면서 정치적 외교적 기반을 굳혔다. 로렌초의 아들이자 교황인 레오 10세는 좀 더 노골적이었다. 라파엘로의 그림 〈샤를마뉴의 대관식〉을 후원한 레오 10세는 그림 속에 등장하는 교황 레오 3세의 얼굴에 자신의 얼굴을 대신 그려 넣으라고 지시했다. 레오 3세는 샤를마뉴에게 로마제국 황제의 관을 수여해 서로마제국을 부활시킨 업적을 남긴 교황이다. 레오 10세는 그림을 통해 대놓고 레오 3세처럼 보이려 한 것이다. 그 이유가 있다.

1515년 교황 레오 10세는 당시 교황청과 피렌체를 위협하던 프랑스의 왕 프랑수아 1세와 비밀 협정을 맺었는데, 이때 프랑스가 교황청과 피렌체를 침략하지 않는다는 협약을 이끌어냈다. 대신 프랑수아 1세가 이슬람 국가인 오스만제

〈최후의 심판〉

조토, 1305년경, 프레스코,
이탈리아 파도바 스크로베니 예배당 서쪽 내부 벽

국을 막아주면 비잔티움의 왕관을 씌워주겠다고 약속했다. 한마디로 레오 10세는 〈샤를마뉴의 대관식〉을 통해 비밀 평화협정을 체결한 자신을 레오 3세의 위업을 잇는 것으로 포장한 셈이다. 이를 확증하듯 그림 속 왕관을 받는 샤를마뉴의 얼굴도 프랑수아 1세의 얼굴이다. 이뿐만 아니라, 그림 속 샤를마뉴의 발밑에 있는 소년 시종은 레오 10세의 조카 이폴리토 데 메디치의 얼굴로 그려냈으니 참으로 꼼꼼하다 하지 않을 수 없다. 이러한 '예술품'이 작가의 순수한 창작물이라고 믿는 건 어쩌면 낭만주의적인 착각에 가깝지 않을까.

비단 메디치 가문뿐이었으랴. 돈과 권력은 언제나 예술 주위를 얼쩡거리면서, 호시탐탐 예술의 '힘'을 이용하려고 애쓰곤 했다. 이탈리아 화가 조토^{Giotto, 1266?~1337}의 프레스코화 〈최후의 심판〉도 후원자의 '노골적 의도'에 의해 탄생한 대표적인 그림 중 하나다. 이 그림은 제목 그대로 '최후의 심판' 현장을 충실히 담고 있다. 정중앙엔 예수 그리스도가 황금빛 후광을 드러내며 앉아있고, 양옆에는 예수를 수호하듯 열두 제자가 나란히 앉아 심판을 지켜보고 있다. 그림 왼쪽 아래에는 천국행이 결정된 자들이 천사의 인도를 받아 무덤 속에서 나오고 있는 반면, 오른쪽에서는 죗값을 받아야 하는 자들이 불의 강을 따라 사탄이 지배하는 공간으로 떨어지는 중이다.

벽화 〈최후의 심판〉이 그려진 곳은 이탈리아 파도바에 있는 스크로베니 예배당. 그런데 주목해야 하는 사실은, 스크로베니 예배당이 정식으로 교구에 소속된 교회가 아니었다는 점이다. 이곳은 파도바의 최고 부자 가문 중 하나였던 스크로베니Scrovegni 집안의 사설 교회였고, 조토에게 그림을 주문한 사람도 스크로베니 가문의 엔리코였다. 그렇다면 엔리코는 무슨 이유로 사설 예배당을 짓고 당대 최고의 화가였던 조토를 초빙해 〈최후의 심판〉을 그리도록 했을까.

앞서 이야기했듯 조토와 엔리코가 살던 당시 은행업, 고리대금업은 가장 냉대받는 직업이었다. 고리대금업자는 '돈을 파렴치한 방법으로 취급하는 탐욕스러운 인간'이라는 비난을 받곤 했다. 그런 사회 분위기의 영향 때문인지 〈최후의 심판〉 중 지옥의 입구를 묘사한 부분에도 고리대금업자가 등장한다. 하얀색 돈주머니를 목에 걸고 지옥으로 떨어지는 사람이 바로 고리대금업자다. 엔리코는 아마도 두려웠을 것이다. 그 자신이 바로 고리대금업자였기 때문이다.

스크로베니 가문은 대대로 은행업을 해왔다. 특히 엔리코의 아버지 레지날도 스크로베니는 횡포가 유독 심했다고 알려졌다. 오죽했으면 동시대 시인 단테가 쓴 《신곡》 지옥 편에서도 레지날도가 등장했겠는가. 단테는 《신곡》 지옥 편 제17곡에 "'살찐 푸른색의 암퇘지 형상'을 새긴 하얀 주머니를

목에 건 자도 보였다. (…) (그는) 이 피렌체 사람 중에 나만 파도바 사람이요(라고 말했다)"라고 쓰며 레지날도가 지옥에서 고통받는 것으로 묘사했다. '살찐 푸른색의 암퇘지'는 파도바의 스크로베니 가문 문장이기에, 당시 독자들은 레지날도를 지칭한다는 사실을 단박에 알 수 있었다.

하지만 엔리코에겐 이런 비난과 불안을 상쇄할 어마어마한 돈이 있었다. 그는 거액을 들여 예배당을 지은 후, 성모 마리아에게 봉헌했다. 그리고 조토에게 자신이 성모 마리아에게 예배당을 바치는 모습을 그림으로 남기도록 지시했다. 〈최후의 심판〉 속 십자가 옆에는 두 천사의 보위를 받으며 성모 마리아가 서 있는데, 그 앞에 무릎을 꿇고 있는 자가 바로 엔리코 스크로베니이다. 그는 스크로베니 예배당을 오른쪽에 있는 성직자의 어깨에 얹어 봉헌하는 중이다. 이에 성모 마리아는 자비를 베풀듯 엔리코에게 손을 내밀고 엔리코는 그 손을 잡으려 왼손을 뻗는다. 그림대로라면 그는 고리대금업의 죄를 씻어내고 구원받을 것이다.

이처럼 '죄와 구원'을 형상화한 조토의 그림 덕분에 스크로베니 가문의 명예는 성공적으로 회복됐다. 그렇다면 엔리코는 이후 고리대금업을 그만뒀을까? 천만에. 조토의 종교화를 후원한 뒤에도 그는 자신이 하던 일을 계속했다. 그

조토의 〈최후의 심판〉 세부

'돈주머니를 목에 걸고 추락하는 영혼'

조토의 〈최후의 심판〉 세부

'성모 마리아에게 예배당을 봉헌하는 엔리코 스크로베니'

림을 주문한 목적이 참회와 회개가 아니었던 셈이다. 책 《르네상스 미술과 후원자》의 저자 이은기는 조토의 〈최후의 심판〉에 대해 이렇게 적었다. "가문의 속죄도 만천하에 알리고, 자기에게 무덤도 제공하고(엔리코 스크로베니는 예배당에 묻혔다), 천당에도 보내주고, 가문을 명예롭게 했으니 다목적의 사업이었다. 어쩌면 그의 사업 중에서도 가장 성공적인 사업이라고 할 수도 있다. 그가 조토에게 그림을 주문한 덕분에 700년이 지난 지금도 우리는 그의 이름을 기억하니까."

예술가와 후원자 사이에 흐르는 이와 같은 '끈끈한 연대'는 현대에도 이어지고 있다. 굳이 차이를 찾자면 그 옛날 왕족, 귀족, 성직자 같은 권력자들의 자리에 기업가가 들어앉은 것 정도다. 오늘날의 기업가들은 메세나Mecenat라는 이름으로 문화예술 활동에 천문학적인 규모의 기부와 후원을 한다. 아이러니한 점은 기업가들이 평소 '부자가 세금을 더 내야 한다'는 주장에는 그렇게 불편해하면서도, 기부할 때는 납부해야 할 세금보다 더 큰 액수의 돈도 내놓는다는 점이다. 그 이유는 뭘까.

손아람 작가는 '드물고 아름다운'이라는 제목의 〈한겨레〉 칼럼에서 이렇게 적었다. "이들은 세금을 아까워하는 게 아니라, 납세자로 국가에 동원되었을 때 잃게 될 무언가를

두려워하는 것이다. 자기 힘으로 세상을 바꿀 '아름다운' 기회 같은 것." 즉 부자들은 세금 납부를 통해 공적으로 사회적 의무를 하는 데에는 매력을 못 느낀다는 얘기다. 그들은 드물어서 아름다운, 그런 비현실적 미담의 주인공이 되고 싶어 한다. 노동자 착취, 협력기업 쥐어짜기, 소비자 기만 등으로 지탄받는 거대 기업이 납세라는 '당연한 의무'를 통해서가 아니라, 기부와 후원이라는 '폼 나는 자선 행위'를 통해 사회적 찬사와 인정을 얻어내는 것이다. 이렇듯 기업이 영리사업과 별 관련이 없는 문화 활동에 후원하는 행위는 흔히 '노블레스 오블리주'로 포장되곤 하지만, 사실은 이를 통해 얻은 평판으로 비판적 여론을 가리고 경제적 지배력을 안정적으로 유지하기 위한 자구 행위인 셈이다.

　　고 이건희 전 삼성전자 회장 일가가 생전 그가 가지고 있던 문화재와 미술품 약 2만 3000여 점을 국립중앙박물관과 국립현대미술관 등에 기증해 화제다. 일단 반가운 일이다. 하지만 이 컬렉션이 어떤 과정을 통해 이 전 회장 수중에 모인 것인지는 제대로 밝혀진 게 없다. 2007~2008년 '삼성 비자금 의혹 관련 특검' 당시, 삼성 수장고에 있던 그림 수만 점이 개인 소유인지 삼성문화재단 소유인지, 무슨 돈으로 산 것인지 등 출처를 제대로 밝혀내지 않았기 때문이다. 그러나

언론은 삼성에 '한국의 메디치가'라는 수식어를 붙이며 호들 갑을 피운다. 앞서 살펴봤듯, 메디치 가문이 미술 후원을 했던 가장 큰 목적은 가문의 지위 향상과 정치선전, 이미지 조작을 위한 수단이었던 점을 감안하면, 어떤 의미로는 매우 적절한 평가가 아닐까 싶다. 그러고 보니 '이건희 컬렉션'과 이재용 삼성전자 부회장의 사면을 연계 짓는 움직임도 있었다. 역시 한국의 메디치 가문답다고나 할까.

잭슨 폴록과 선전 예술,
순수의 시대는 올까

"도로는 우리의 그림 붓, 광장은 우리의 팔레트."

러시아의 시인 블라디미르 마야콥스키는 1918년 이렇게 노래했다. 과연 그랬다. 1917년 러시아 민중들은 전횡을 일삼던 니콜라이 2세를 몰아내고, 보수적인 케렌스키 임시정부까지 무너뜨린 후 노동자·농민 중심의 소비에트 정권을 수립했다. 세계 최초의 사회주의 정부가 세워진 것이다. 혁명의 여파는 예술계에도 곧 들이닥쳤다. 이제 예술가는 사회의 책임 있는 한 일원이 될 터였다. 그의 예술은 일상생활 속에서 구체화될 것이고, 대중과 함께 호흡하며 꽃피게 될 것이었다. 마야콥스키의 글은 그런 장밋빛 포부를 담고 있

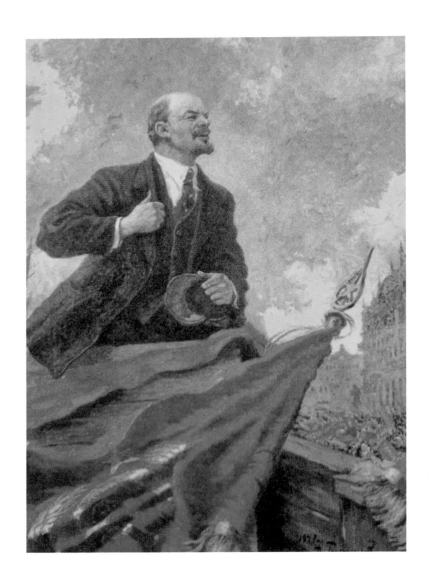

⟨연설대 위의 레닌⟩

알렉산드르 게라시모프, 1947년, 캔버스에 유채,
모스크바 트레타코프미술관

었다.

　자, 그렇다면 프롤레타리아 계급 사상을 담지하는 예술은 어떠해야 하는가? 러시아 혁명정부는 1934년 '사회주의 리얼리즘'을 자신들의 공식 예술 기조로 선포하면서 이 물음에 답했다. 이제 작가들은 집단주의 정신, 노동에 대한 헌신, 혁명에 대한 열정, 착취에 대한 증오를 예술에 반영해야 했다. 주 관람자인 대중들이 잘 이해할 수 있는 사실적인 예술, 그리고 그들의 계급의식을 고취할 수 있는 선전 예술, 그것이 바로 '사회주의 리얼리즘' 예술이었다.

　구소련의 당원 화가였던 알렉산드르 게라시모프[Aleksandr Mikhailovich Gerasimov, 1881-1963]의 대표작 〈연설대 위의 레닌〉은 '사회주의 리얼리즘'의 전형을 보여주는 작품이다. 러시아 공산당 및 소비에트 연방국가의 창설자, 블라디미르 레닌이 연단 위에 등장했다. 아래에는 군중들이 붉은 깃발을 흔들며 열광한다. 이들은 사회주의 건설의 주체이며 공장의 주인인 노동자 계급이다. 연단 앞에서 휘날리는 거대한 붉은 깃발은 정확히 군중 쪽으로 향해 있다. 레닌의 몸 역시 깃발이 가리키는 곳으로 쏠려 있는데, 이는 곧 노동자 중심의 사회주의 체제를 향한 중단 없는 전진을 암시한다. 그런데 그림 속 레닌의 모습은 민중의 '동지'라기에는 다소 위화감이 든다. 아래에서 위로 올려다보는 구도로 그려진 그의 모습은 대중들과 일정

한 거리감을 유지하고 있다. 이런 연출은 신비감을 높여주는 데 일조한다. 그림의 반을 차지할 정도로 확대된 신체 역시 마찬가지다. 그림은 레닌이야말로 불세출의 영웅이라고 선전하고 있는 셈이다.

소련의 '사회주의 리얼리즘' 미술은 레닌뿐 아니라 그 뒤를 이어 권력을 잡은 스탈린 개인을 이상화하고 찬양하곤 했다. 예술은 국가의 통제 아래 소비에트 건설에 유용한 선전 계몽의 도구로서만 기능해야 했기 때문이다. 예술가들이 누려야 할 표현의 자유도 제한됐다. 모든 예술가는 국가기관인 '소련작가연맹'으로 편입되어 체제 옹호적인 미술만 창작해야 했다. 스탈린과의 권력투쟁에서 패배한 트로츠키가 "그 땅에서 예술은 없다. 있다면 강제와 억압만이 있을 뿐이다"라고 탄식한 이유였다.

세상에, 예술이 정치에 종속되다니! 가뜩이나 소련의 사회주의와 각을 세워왔던 자유주의 국가 미국은 이제 팔을 걷어붙이고 '사회주의 리얼리즘' 예술을 거침없이 비난할 수 있었다. 미국의 제34대 대통령 아이젠하워가 1954년에 한 연설은 그런 자신감에서 나온 것이다. "예술가들이 자유를 통해 높은 개인적 성취를 이루는 한, 또한 우리의 예술가들이 진정성과 자신감을 가지고 창작의 자유를 누리는 한, 예술

은 건강한 진보가 이뤄지며 건강한 논의들이 개진될 것입니다. 독재정권의 예술에 비하면 이 얼마나 다른 모습입니까? 예술가가 정권의 도구이자 노예가 될 때, 그리고 예술가가 정치적 대의를 선전하는 선봉에 설 때, 진보는 발목을 잡히고 그 창의성과 천재성은 파괴되고 맙니다." 어쩌면 당시 예술가들은 아이젠하워의 연설에 감동받았을지도 모른다. 하지만 여기까지는 몰랐을 것이다. 그렇게 소련의 체제 미술을 비난했던 미국도 자신의 정치체제를 선전하기 위해 예술을 이용했던 사실 말이다.

냉전이 첨예하던 시대, 미국은 소련을 다방면으로 압도해야 했다. 진정한 승자가 되려면 경제와 이데올로기뿐만 아니라 문화에서도 우위를 차지해야 하는 법. 소련의 미술과 극단적으로 대비되는 '미국의 얼굴을 한 예술'이 필요했다. 이 '문화전쟁'의 수행자로 나선 곳은 중앙정보국CIA이었다. CIA는 1950년부터 1967년까지 '문화자유회의'라는 선전 기관을 비밀리에 만들어 첩보 작전을 수행했는데, 이 작전의 선택을 받은 미술이 바로 잭슨 폴록Jackson Pollock, 1912~1956으로 대표되는 추상표현주의였다.

잭슨 폴록의 대표작 〈가을의 리듬〉을 보자. 일단 형태가 없다. 그저 거미줄처럼 얽히고설킨 선과 흩어지듯 박힌 점

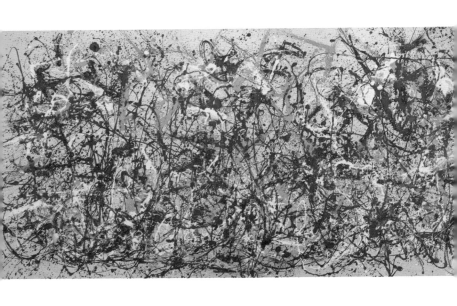

〈가을의 리듬〉

잭슨 폴록, 1950년, 캔버스에 에나멜,
뉴욕 메트로폴리탄박물관

뿐이다. 하지만 관객들은 작품에 그려진 선들을 보며 다양한 감정을 느낄 수 있다. 알아서 자유롭게 내달리는 선이 있는가 하면 정처 없이 돌아다니는 선도 있고 원을 그리는 선도 있다. 관객이 어떤 선의 패턴을 따르느냐에 따라 새로운 리듬을 탐색할 수 있는 것이다. 폴록에게는 이렇게 어지러운 선 다발을 그릴 수 있던 비법이 있었다. 1947년 1월 폴록은 무슨 생각에서인지 갑자기 캔버스를 바닥에 수평으로 눕혀 놓고 그 위에 전통적인 유화물감 대신 매우 묽은 액상의 가정용 페인트를 똑똑 떨어뜨리기 시작했다. 폴록의 유명한 드리핑^{dripping} 기법이 탄생한 순간이었다. 다른 화가들이 캔버스를 이젤에 세워 붓으로 그림을 그릴 때, 그는 스케치 하나 없이 바닥에 화폭을 깐 뒤 격렬한 동작으로 페인트를 뿌리고 엎지르면서 작품을 만들었다. 이 새로운 유형의 그림인 '액션 페인팅'은 폴록을 일약 '가장 앞서가는 추상표현주의 화가'의 반열에 올려놓았다.

　　이 덕분에 폴록의 추상표현주의 그림은 CIA의 간택을 받을 수 있었다. 자유를 억압하는 공산주의와 달리 미국의 예술은 자유를 수호한다는 이미지가 필요했는데, 더할 나위 없이 자유로운 그의 화법은 이에 딱 들어맞았다. 전직 CIA 요원인 도널드 제임슨이 1994년의 인터뷰에서 이렇게 털어놓았듯 말이다. "우리는 추상표현주의가 사회주의 리얼리즘 미

술을 실제보다 더 형식적이고 고루한 데다가 틀에 박힌 미술로 보이게 만든다는 사실을 잘 알고 있었다.”

공작은 '기다란 목줄Long Leash'이라는 이름 아래 진행됐다. 조종하되, 목줄을 쥔 자의 모습은 긴 줄로 인해 쉽사리 보이지 않도록 진행한다는 의미였다. 예술계에 보이는 CIA의 관심을 은폐하는 데에 전면적으로 협력한 기관이 바로 뉴욕 현대미술관이었다. 뉴욕 현대미술관은 CIA 산하기관 '문화자유회의'와 계약을 맺고 추상표현주의 띄우기에 나섰다.

성과는 엄청났다. 문화자유회의는 35개국에 지부를 두고 유력 잡지를 20종 이상 발행했으며, 국제 컨퍼런스를 조직하는 한편 뉴스 통신사도 사들여 추상표현주의의 우월함을 적극 홍보했다. 이와 동시에 바젤, 베를린, 밀라노, 파리, 런던 등 유럽 주요 도시에서 '새로운 미국 회화전'을 대규모로 열었다. 이로써 미국은 실험예술과 진보적인 예술을 대변하는 나라라는 이미지를 얻었다. 하지만 앞에서 보았듯이 애초부터 추상표현주의가 각광을 받을 수 있었던 것은 '순수성' 때문이 아니라 뚜렷한 '정치성' 때문이었다. 미국은 소련의 '사회주의 리얼리즘'을 공격하며 "예술가의 미적 상상력은 이데올로기와 타협해서는 안 되며 정치적으로 악용되어서도 안 된다"고 주장했지만, 알고 보면 이 말은 곧 스스로를 비판하는 말이기도 했던 셈이다.

냉전의 시대는 지나갔다. 사회주의, 자본주의 구별할 것 없이 정치권력이 체제 선전을 위해 예술을 손에 쥐고 흔들던 시대도 '흑역사'가 되어 사라졌다. 교회, 왕족, 귀족, 정부 등의 전통적인 후원 집단으로부터 해방된 지도 오래이니, 이제야말로 예술은 진정한 독립을 이룩한 것처럼 보인다. 하지만 과연 그럴까. 권력은 이미 오래전에 시장으로 넘어갔다. 예술은 옛 권력으로부터 해방됐을지 몰라도, 자본이라는 이 새로운 권력으로부터 여전히 자유롭지 못하다. 정치적 영향력보다 경제적 이익, 시장의 파워가 우위에 있다는 것을 어느 누가 부인할 수 있을까.

오늘날의 예술을 보자. 광고미술은 시장경제의 선전 예술임이 자명하며, 순수미술조차도 일단 미술시장의 트렌드에 맞아야 잘 팔리고 살아남는다. 나아가 오늘날의 예술품은 세금 회피에 유용하며 거대한 이윤을 가져다주는 재테크 수단으로 각광받고 있다. 상황이 이러한데도 단지 정치권력의 개입과 간섭이 줄었다는 이유만으로, 예술의 독립성과 순수성을 지킬 수 있는 시대라고 어떻게 장담할 수 있겠는가. 전 영국 하원의장 리처드 크로스먼은 이렇게 말했다. "바람직한 선전선동 활동이란 그러한 활동을 수행하고 있다는 사실이 드러나지 않는 것이다." 어쩌면 가장 영리하고 능력 있는 선전선동가는 바로 자본주의 시장경제 체제일지도 모르겠다.

'튤립값 거품'에 드러난 투기,
인간의 오랜 욕심

낮게 드리워진 구름이 하늘을 가득 채웠다. 흐린 풍경 속에서 네덜란드공화국 상선들을 호위하는 프리깃^{frigate}함이 돛을 올리며 출발한다. 이제 프리깃함은 상선들과 함께 수평선 너머로 돌진해 조국에 돈을 벌어다줄 것이다. 마침 프리깃함의 포구砲口에서 출발을 알리는 대포가 불을 뿜는다.

그러나 이 장엄한 시작에는 관심 없다는 듯 바다는 잔잔하다. 포구에서 나온 연기조차도 그대로 반사될 정도다. 작은 어선에 탄 이들도 프리깃함에 눈길조차 주지 않은 채 무심히 자기 일을 할 뿐이다. 그러고 보니 그림 빛깔도 전체적으로 무채색에 가깝다.

〈어선들과 프리깃함 두 대가 있는 하구〉

얀 반 호이언, 1650~1656년경, 오크 패널에 유채,
영국 런던 내셔널갤러리

이 작품은 네덜란드 화가 얀 반 호이언^{Jan van Goyen, 1596~1656}이 말년에 그린 〈어선들과 프리깃함 두 대가 있는 하구〉이다. 반 호이언은 독특하게도 저렴한 오크 나무 패널에 이 회색빛 그림을 그렸다. 같은 시기 화가들이 캔버스에 화려한 색채의 그림을 그렸음을 감안하면 그의 행보가 더욱 의아한데, 사실 이유가 있다. 그는 캔버스값과 물감값을 아낄 수밖에 없었다. 반 호이언은 억대 빚을 진 파산자였기 때문이다. 잘나가던 화가였던 그는 어쩌다가 빚쟁이로 전락했을까.

반 호이언이 살던 당시 네덜란드는 부자 나라였다. 1602년 세계 최초의 주식회사인 동인도회사가 설립되고 식민지에서 막대한 자금이 유입됐기 때문이다. 네덜란드 사람들은 부를 과시하기 위해, 오스만제국에서 들여온 튤립을 재배하기 시작했다. 네덜란드인들의 눈에 튤립은 너무도 매혹적이었다. 일단 이국異國의 꽃이었기에 드물었고, 튤립 특성상 씨앗을 심은 후 3년에서 7년 정도가 지나야 꽃을 피웠기에 더 희귀했다. 무엇보다 당시 튤립은 "콩 심은 데 콩 나는" 것이 아니었다. 같은 구근을 심어도 무늬와 색이 다른 변종이 생겨나 꽃이 만개할 때까지 무늬나 색깔을 예상할 수 없었다.

변종 중에 특히 보라색과 흰색 줄무늬 꽃을 가진 '셈페르 아우구스투스^{Semper Augustus, 영원한 황제}'가 유명했는데, 1928년

〈꽃이 있는 정물〉

한스 볼론기르, 1644년, 패널에 유채,
네덜란드 프란스 할스 미술관.
흰 바탕에 붉은 줄무늬가 있는 '셈페르 아우구스투스'가 보인다.

에야 이러한 무늬가 모자이크바이러스에 의한 것임이 밝혀졌다. 쉽게 말해 병에 걸린 튤립인데, 당시에는 진기하다는 이유로 더 인기가 많았다. 이 인기를 따라잡기엔 튤립의 공급량이 부족했고, 자연스레 가격이 오르기 시작했다. 아니, 자연스럽지 않았다. '튤립이 돈이 된다'는 것을 감지한 사람들이 전략적으로 튤립을 사들였기 때문이다. 튤립 가격은 미친 듯이 뛰었다. 나중에는 어떤 꽃이 필지 모르는 구근을 두고 선물거래를 하는 일도 벌어졌다. 땅속의 튤립 구근을 미래의 특정한 시점에 특정한 가격으로 살 수 있는 권리를 확보한 뒤, 약속한 결제 시점이 오면 시가와 거래가의 차액을 현금으로 결제하는 방식이었다.

이런 상황이었으니 진귀한 튤립 구근 하나 값이 네덜란드 노동자 10년 치 벌이와 맞먹을 정도에 이르렀다. 1637년 1월, 튤립 구근의 가격 상승세는 절정에 달했다. 한 달 동안 2600퍼센트나 가격이 상승하자 너 나 할 것 없이 집과 땅을 팔아 튤립 구근을 샀다. 그러나 그게 끝이었다. 마침내 1637년 2월 3일, 네덜란드 하를럼에서 튤립 거래가 갑자기 멈춰버렸다. 이 상황이 비정상적이라는 것을 단체로 감지한 것일까. 며칠 사이에 전 네덜란드로 소문이 퍼지더니 튤립 거래가는 거의 100분의 1로 대폭락했다. 거품이 터진 것이다.

당시 상황은 네덜란드 화가 피터르 놀퍼^{Pieter Nolpe, 1613~1652}

〈플로라의 바보 고깔모자,
혹은 한 바보가 다른 바보를 낳은 놀라운 해인 1637년의 광경,
게으른 부자가 재산을 잃고 현명한 자가 판단력을 잃다〉

피터르 놀퍼, 1637년경, 종이에 동판화,
네덜란드 암스테르담국립미술관

의 〈플로라의 바보 고깔모자, 혹은 한 바보가 다른 바보를 낳은 놀라운 해인 1637년의 광경, 게으른 부자가 재산을 잃고 현명한 자가 판단력을 잃다〉라는 긴 제목의 그림에서도 확인할 수 있다. 현재 코르넬리스 당커르츠가 찍어낸 동판화로 전하는 이 그림은 계약서 하나에 의존해 튤립을 사고팔다가 혼란에 빠진 네덜란드의 당시 모습을 풍자하고 있다.

먼저 그림 중앙부에는, 꽃의 여신 플로라가 화난 군중에 둘러싸인 채 당나귀를 타고 도망가고 있다. 왜일까. 전경에 보이는 사람들이 바구니와 수레에 가득 찬 튤립 구근을 퇴비 더미에 버리러 가는 것을 보면 알 수 있다. 가격이 폭락하면서 금보다 더 귀했던 튤립이 순식간에 밭에 뿌리는 거름만도 못한 것으로 변했기 때문이다. 하지만 그림 중앙에는 여전히 투기꾼들이 저울을 앞에 놓은 채 튤립 구근을 쪼개어 아스(aas, 20분의 1그램) 단위로 거래 중이다. 그들이 모여 있는 곳은 두 사람이 싸우는 모습이 그려진 깃발 모양의 간판이 내걸린 한 여인숙. 그런데 여인숙 모양이 특이하다. 바보 어릿광대가 쓰는 커다란 고깔모자처럼 생겼는데, 이는 그들이 어리석은 거래 중이라는 사실을 암시한다. 이를 증명하듯 그림 왼쪽 끝에 숨어있는 사탄은 낚싯대를 들고 튤립 채권을 낚고 있는데, 낚싯대 끝에는 역시 어리석음을 의미하는 고깔모자가 달려 있다. 사탄의 오른손엔 모래시계가 들려 있는데, 이

는 튤립 때문에 시간을 다 써버렸음을 의미하는 장치다. 고깔모자 속에서 튤립 구근을 사들인 바보들은 곧 패가망신하고 사탄의 조롱을 받을 것이다.

그런데 그 바보 모자 속에 있던 주인공이 바로 얀 반 호이언이었다. 그는 하를럼에서 튤립 가격 폭락 사태가 벌어진 이후였던 1637년 2월 27일, 네덜란드 헤이그의 시장인 알버르트 반 라벤스테인으로부터 10개의 구근을 샀고 8일쯤 후에 40개를 더 사서 구근값으로 총 912길더와 자신의 그림 두 점을 지불했다. 그 뒤에도 자신이 가진 재산 거의 전부를 쏟아부어 858길더 치를 추가로 거래했다.

이윽고 그날이 왔다. 헤이그의 튤립 시장도 95퍼센트나 폭락한 것이다. 이때부터 반 호이언의 인생은 급전직하한다. 빚더미가 몰려왔고, 튤립 투기에만 전념하느라 3년 동안 그림을 그리지 않았던 반 호이언은 오로지 돈을 갚기 위해서 다시 캔버스 앞에 앉아야 했다. 그 후 19년 동안 2000점의 작품을 완성할 정도로 죽기 살기로 그림을 그렸지만 늘 가난에 시달렸고, 결국 자신의 그림을 급하게 팔기 위한 대중 경매까지 열어야 했다. 이때 그린 그림들은 하나같이 차분한 회색빛이다. 앞서 본 그림 〈어선들과 프리깃함 두 대가 있는 하구〉에서도 함선의 씩씩한 출발 순간을 담은 작품 주제와 달

리 전반적인 분위기는 의아할 정도로 가라앉아있다. 이는 당시 튤립 거품이 빠져 활력을 잃은 네덜란드 사회의 분위기를 담은 것일 수도 있고, 반 호이언 자신의 심리 상태를 반영한 것일 수도 있다.

여하튼 그는 결국 부채를 다 갚지 못한 채 총 798길더의 빚을 남기고 죽었다. 그런데 시간이 지나자 상황이 반전됐다. 반 호이언이 튤립 거래를 하며 돈을 벌었더라면 탄생하지 않았을 그 회색빛 그림들이 재평가를 받은 것이다. 옅게 채색된 무채색 풍경화가 자아내는 분위기가 "마치 안개가 낀 듯 묘하다"는 평가를 받으며 그림값이 오른 것. 생전 반 호이언이 빚에 쫓겨 헐값에 내놓은 그림을 샀던 사람들이 막대한 차익을 얻은 건 물론이다. 아이러니한 일이다. 오죽하면 천재 물리학자 아이작 뉴턴마저도 이렇게 얘기했을까. "나는 천체의 움직임까지도 계산할 수 있지만, (돈을 향해 내뿜는) 인간의 광기는 도저히 계산할 수 없다." 그 자신이 주식 투기로 2만 파운드(약 20억 원)라는 거액의 손실을 입은 당사자였으니 할 수 있는 얘기였을 것이다.

현대에 이르러 투기의 '광기'는 NFT^{Non-Fungible Token, 대체 불가능한 토큰} 분야에서 목격된다. 벌어지는 일의 양상을 보면 미술 시장의 튤립이라 할 만하다. NFT는 위·변조가 불가능한 블

록체인 기술(데이터 분산 처리 기술)을 활용해 무한 복제가 가능한 디지털 작품에 대한 원본 소유권을 증명하는 '디지털 정품 증명서'로, 작가가 작품을 NFT로 거래소에 등록하면 복제품 논란을 피할 수 있다. 문제는 NFT를 거래하는 시장이 위험할 정도로 과열됐다는 데 있다.

일례로 디지털 예술가 비플^{Beeple, 1981~}은 2007년부터 온라인에 게시했던 사진을 모아 만든 JPG 파일 형식의 이미지 5000개를 콜라주로 제작한 〈매일: 첫 5000일^{everydays: the first 5000days}〉을 NFT로 등록해 2021년 3월 11일 미국 뉴욕 크리스티 경매에 내놓았는데 무려 6934만 달러에 팔렸다. 이에 대해 영국의 화가 데이비드 호크니는 "바보 같은 짓^{silly}"이라며 "NFT 아트는 말이 안 된다. 언젠가는 컴퓨터에서 그것들을 잃어버릴 수 있다"고 경고하기도 했다. 그는 NFT 붐을 일으키는 사람들을 향해 "국제적인 사기꾼"이라고 비난하기도 했는데 아마도 작품에 대한 예술적 함의를 보기보다는 단순히 돈을 벌고 싶은 사람들의 욕심을 감지했기 때문이리라.

이 욕망이 식는 순간 NFT 시장은 튤립 시장처럼 급격히 냉각될 가능성이 크다. 실제로 트위터 창업자인 잭 도시가 2006년 3월 21일에 올린 첫 트윗 "지금 막 트위터를 설정했음"을 NFT로 발행해 2021년 3월에 경매에 내놓는데 당시 291만 달러에 낙찰됐다. 누구나 복제 가능한 용량 55킬로바

이트짜리 디지털 파일이 NFT로 원본 인증을 했다는 이유만으로 약 37억 원이라는 거액에 팔린 것이다. 하지만 이 NFT는 2022년 4월 다시 경매에 나왔는데 최고 입찰액 1만 4000달러(약 1800만 원)에 불과했다. 1년 만에 200분의 1로 폭락한 셈이다. 미국 〈월스트리트저널〉의 보도에 따르면 NFT 거래량이 가장 많았던 2021년 9월 대비 2022년 5월 하루 평균 거래량은 92퍼센트가 줄었다. 가격도 하락했다. 2022년 1월 평균 판매 가격이 6800달러(약 870만 원)였던 것에 비해 3월 평균 판매 가격은 2000달러(약 250만 원)에 불과하다.

　네덜란드의 천재 화가 빈센트 반 고흐는 생전 자신의 작품을 단 한 점만 팔 수 있었다. 1889년 10월, 그는 약 200년 전 자신의 나라를 쑥대밭으로 만든 튤립 투기에 빗대어, 자신의 작품을 알아보지 못하는 세상에 대해 어머니에게 낙심 어린 편지를 보냈다. "간혹 듣게 되는 꿈같은 그림값! 살아 있을 때는 제대로 평가받지 못하던 화가들, 죽은 후에야 평가받는 화가들의 작품이 그렇게 팔립니다. 튤립 거래와 비슷하다고나 할까요? 이런 거래에서 살아있는 화가들은 아무런 혜택도 받지 못한 채 그저 고통스럽기만 합니다." 하지만 반 고흐는 미술에는 명성이나 돈 이외의 다른 가치가 있다는 걸 확신하듯 글을 잇고 있다. "튤립 거래 같은 것도 언젠가 사

라질 것입니다. 그러나 튤립 거래가 사라지고 잊히더라도 튤립을 재배하는 사람은 남아있을 것입니다. 저는 그림도 같은 것이라 생각합니다.”

　　NFT 시장 속 작품 가격은 본연의 가치와는 상관없이 투자가 밀물과 썰물처럼 밀려들고 빠질 때마다 요동친다. 하지만 거대한 돈이 오가는 거래가 잊힌 후에도 튤립 자체의 아름다움과 가치를 위해 꽃 농사를 짓는 농부는 반드시 있다. 그 농부의 마음이 최종적으로 승리할 것이다. 빈센트 반 고흐가 이를 충분히 증명하지 않았던가.

- 《욕망하는 중세:미술을 통해 본 중세 말 종교와 사회의 변화》, 이은기 지음, 사회평론, 2013
- 《헬렌켈러 A Life: 고요한 밤의 빛이 된 여인》, 도로시 허먼 지음, 이수영 옮김, 미다스북스, 2012
- 《역사에서 사라진 그녀들: 젠더로 읽는 기독교 2000년》, 하희정 지음, 선율, 2019
- 《쉽게 읽는 서양미술사》, 이케가미 히데히로 지음, 이연식 옮김, 재승출판, 2016
- 《불량직업 잔혹사: 문명을 만든 밑바닥 직업의 역사》, 토니 로빈슨·데이비드 윌콕 지음, 신두석 옮김, 한숲출판사, 2005
- 《페이드 포: 성매매를 지나온 나의 여정》, 레이첼 모랜 지음, 안서진 옮김, 안홍사, 2019
- 《성매매, 상식의 블랙홀》, 신박진영 지음, 봄알람, 2020
- 《성노동, 성매매가 아니라 성착취》, 박혜정 지음, 열다북스, 2020
- 논문 《여성주의 '성노동' 논의에 대한 재고》, 이나영, 비판사회학회, 《경제와 사회》, 2009
- 《서양미술사의 그림 vs 그림》, 김진희 지음, 윌컴퍼니, 2016
- 《호르몬의 거짓말: 여성은 정말 한 달에 한 번 바보가 되는가》, 로빈 스타인 델루카 지음, 황금진 옮김, 동양북스, 2018
- 《짐을 끄는 짐승들》, 수나우라 테일러 지음, 이마즈 유리·장한길 옮김, 오월의봄, 2020
- 《장애학의 도전》, 김도현 지음, 오월의봄, 2019
- 《보통이 아닌 몸》, 로즈메리 갈런드 톰슨 지음, 손홍일 옮김, 그린비, 2015
- 《화가의 마지막 그림》, 이유리 지음, 서해문집, 2016
- 《나를 대단하다고 하지 마라》, 해릴린 루소 지음, 허형은 옮김, 책세상, 2015
- 《피렌체의 빛나는 순간》, 성제환 지음, 문학동네, 2013

- 《걷기의 인문학》, 리베카 솔닛 지음, 김정아 옮김, 반비, 2017

- 《커버링》, 켄지 요시노 지음, 김현경·한빛나 옮김, 민음사, 2017

- 《한국과 그 이웃 나라들》, 이사벨라 버드 비숍 지음, 이인화 옮김, 살림, 1994

- 《순수와 위험》, 메리 더글러스 지음, 유제분·이훈상 옮김, 현대미학사, 1997

- 《자궁의 역사》, 라나 톰슨 지음, 백영미 옮김, 아침이슬, 2001

- 《사람, 장소, 환대》, 김현경 지음, 문학과지성사, 2015

- 《풍미 갤러리》, 이주헌, 문국진 지음, 이야기가있는집, 2015

- 《개와 고양이에 관한 작은 세계사》, 이주은 지음, 파피에, 2019

- 《보이지 않는 것과 말할 수 없는 것》, 최정은 지음, 한길아트, 2000

- 《불량소녀들》, 한민주 지음, 휴머니스트, 2017

- 《신여성 도착하다》, 국립현대미술관 엮음, 미술문화, 2018

- 《노년의 풍경》, 고연희 외 지음, 글항아리, 2014

- 《아파도 미안하지 않습니다》, 조한진희 지음, 동녘, 2019

- 《화가의 출세작》, 이유리 지음, 서해문집, 2019

- 《아픈 몸을 살다》, 아서 프랭크 지음, 메이 옮김, 봄날의책, 2017

- 《흰머리 휘날리며, 예순 이후 페미니즘》, 김영옥 지음, 교양인, 2021

- 《은유로서의 질병》, 수전 손택 지음, 이재원 옮김, 이후, 2002

- 《동물 미술관》, 우석영 지음, 궁리, 2018

- 《어린이, 세 번째 사람》, 김지은 지음, 창비, 2017

- 《아동의 탄생》, 필립 아리에스 지음, 문지영 옮김, 새물결, 2003

- 《인류는 아이들을 어떻게 대했는가》, 피터 N. 스턴스 지음, 김한종 옮김, 삼천리, 2017

- 《아케이드 프로젝트》, 발터 벤야민 지음, 조형준 옮김, 새물결, 2005

- 《1밀리미터의 희망이라도》, 박선영 지음, 스윙밴드, 2017

- 《검은 미술관》, 이유리 지음, 아트북스, 2011

- 《가부장제와 자본주의》, 마리아 미즈 지음, 최재인 옮김, 갈무리, 2014

- 《동물들의 소송》, 앙투안 F. 괴첼 지음, 이덕임 옮김, 알마, 2016

- 《아내 가뭄》, 애너벨 크랩 지음, 황금진 옮김, 동양북스, 2016

- 《감염병과 사회》, 프랭크 M. 스노든 지음, 이미경·홍수연 옮김, 문학사상사, 2021

- 《혁명의 영점》, 실비아 페데리치 지음, 황성원 옮김, 갈무리, 2013
- 《국가의 거짓말》, 임승수·이유리 지음, 레드박스, 2012
- 《언다잉》, 앤 보이어 지음, 양미래 옮김, 플레이타임, 2021
- 《대리모 같은 소리》, 레나트 클라인 지음, 이민경 옮김, 봄알람, 2019
- 《콜럼버스가 서쪽으로 간 까닭은》, 이성형 지음, 까치, 2003
- 《르네상스 미술과 후원자》, 이은기 지음, 시공아트, 2018
- 《권력이 묻고 이미지가 답하다》, 이은기 지음, 아트북스, 2016
- 《폭력과 성스러움》, 르네 지라르 지음, 박무호·김진식 옮김, 민음사, 2000
- 《희생양》, 르네 지라르 지음, 김진식 옮김, 민음사, 2007
- 논문 《『오이디푸스 왕』에 나타난 연결성과 팬데믹: 역병 플롯과 내러티브를 중심으로》, 홍은숙, 영남대학교 인문과학연구소/인문연구, 2021
- 논문 《라파엘로의 바티칸 스탄차에 나타난 교황 이미지와 정치적 의도》, 고종희, 서양미술사학회/서양미술사학회논문집, 2015
- 논문 《문화냉전 속 추상미술의 지형도: 추상표현주의의 전략적 확장과 국내 유입 과정에 관하여》, 이상윤, 서울대학교 통일평화연구원/통일과 평화, 2018
- 논문 《14세기 스크로베니 예배당의 《최후의 심판》도상연구》, 박성은, 한국미술연구소/미술사논단, 2010
- 논문 《전족과 코르셋에 표현된 몸의 억압에 대한 의미해석》, 정기성, 김민자, 한국복식학회/한국복식학회지, 2011
- 논문 《검은 피부의 사티로스:고대 그리스 미술 속 흑인의 이미지 연구》, 김혜진, 서양미술사학회/서양미술사학회논문집, 2013
- 논문 《서양 미술에 나타난 흑인 이미지 제5권》, 데이비드 바인드먼, 한국예술종합학교 미술원 조형연구소, 2011
- 학술발표자료 《젠더 호명과 경계 짓기》, 한국언론학회, 2011년
- 《미술관이라는 환상》, 캐롤 던컨 지음, 김용규 옮김, 경성대학교출판부, 2015
- 《세계 여성의 역사》, 로잘린드 마일스 지음, 신성림 옮김, 파피에, 2020
- 《배틀그라운드》, 김선혜 외 지음, 후마니타스, 2018

- 《아주 오래된 유죄》, 김수정 지음, 한겨레출판, 2020

- 《20세기 정치선전 예술》, 토비 클락 지음, 이순령 옮김, 예경, 2000
- 《문화적 냉전:CIA와 지식인들》, 프랜시스 스토너 손더스 지음, 유광태·임채원 옮김, 그린비, 2016
- 《러시아 문화예술의 천년》, 이덕형 지음, 생각의나무, 2009
- 《20세기 문화 지형도》, 코디 최 지음, 컬처그라퍼, 2010
- 《풍자, 자유의 언어 웃음의 정치》, 전경옥 지음, 책세상, 2015
- 《근대 그림 속을 거닐다》, 이택광 지음, 아트북스, 2007
- 《걷기, 인간과 세상의 대화》, 조지프 A. 아마토 지음, 김승욱 옮김, 작가정신, 2006
- 《반란의 도시》, 데이비드 하비 지음, 한상연 옮김, 에이도스, 2014
- 《한국 현대사 산책 1980년대편 3》, 강준만 지음, 인물과사상사, 2003
- 《모더니티의 수도, 파리》, 데이비드 하비 지음, 김병화 옮김, 글항아리, 2019
- 《부르주아의 시대 근대의 발명》, 이지은 지음, 모요사, 2019
- 《인상파, 파리를 그리다》, 이택광 지음, 아트북스, 2011
- 잡지 《생태전환매거진 바람과 물 1호 : 기후와 마음》, 2021여름호, 여해와함께
- 《명화의 탄생 대가의 발견》, 고연희 엮음, 아트북스, 2021
- 《새벽 세 시의 몸들에게》, 김영옥 외 지음, 봄날의책, 2020
- 《거부당한 몸》, 수전 웬델 지음, 김은정·강진영·황지성 옮김, 그린비, 2013
- 논문 《중세말 지옥도에 관한 연구》, 이미혜, 홍익대학교 대학원 석사학위논문, 1996
- 《다크룸》, 수전 팔루디 지음, 손희정 옮김, 아르떼, 2020
- 《북유럽 그림이 건네는 말》, 최혜진 지음, 은행나무, 2019
- 《망명과 자긍심》, 일라이 클레어 지음, 전혜은·제이 옮김, 현실문화, 2020
- 《튤립, 그 아름다움과 투기의 역사》, 마이크 대쉬 지음, 정주연 옮김, 지호, 2002
- 《그림 속 경제학》, 문소영 지음, 이다미디어, 2014
- 《도시를 걷는 여자들》, 로런 엘킨 지음, 홍한별 옮김, 반비, 2020
- 《희생양과 호모 사케르》, 이종원 지음, 계명대학교출판부, 2019
- 《나를 운디드니에 묻어주오》, 디 브라운 지음, 최준석 옮김, 도서출판 길, 2016
- 《여성, 미술, 사회》, 휘트니 채드윅 지음, 김이순 옮김, 시공사, 2006
- 《만들어진 모성》, 엘리자베트 바댕테르 지음, 심성은 옮김, 동녘, 2009
- 《재난인류》, 송병건 지음, 위즈덤하우스, 2022
- 《모던뽀이, 경성을 거닐다: 만문만화로 보는 근대의 얼굴》, 신명직 지음, 현실문화연구, 2003

기울어진 미술관

초판 1쇄 발행 2022년 8월 29일
초판 3쇄 발행 2023년 5월 22일

지은이 이유리
펴낸이 이상훈
편집1팀 김진주 이연재
마케팅 김한성 조재성 박신영 김효진 김애린 오민정
펴낸곳 ㈜한겨레엔 www.hanibook.co.kr
등록 2006년 1월 4일 제313-2006-00003호
주소 서울시 마포구 창전로 70 (신수동) 화수목빌딩 5층
전화 02) 6383-1602~3 | 팩스 02) 6383-1610
대표메일 book@hanien.co.kr
ISBN 979-11-6040-890-4 03600